Papirusy, mumie, złoto...

Michał Tyszkiewicz i 150-lecie pierwszych polskich i litewskich wykopalisk w Egipcie

Wystawa
w Państwowym Muzeum Archeologicznym
w Warszawie
12 grudnia 2011 r. – 31 maja 2012 r.

Warszawa 2011

Patronat honorowy:
Ministerstwo Kultury i Dziedzictwa Narodowego

Marszałek Województwa Mazowieckiego
Adam Struzik

Ambasador Arabskiej Republiki Egiptu w Polsce
J. E. Reda Bebars

Wystawa dofinansowana ze środków
Ministra Kultury i Dziedzictwa Narodowego
została zorganizowana przez:
Państwowe Muzeum Archeologiczne w Warszawie
Muzeum Narodowe w Warszawie
Stowarzyszenie Miłośników Egiptu „Herhor".

Wystawione zabytki pochodzą ze zbiorów:
Muzeum Narodowego w Warszawie (MN),
Muzeum Luwru w Paryżu (Luwr),
Narodowego Muzeum Sztuki im. M. K. Čiurlionisa
w Kownie (ČDM)
Narodowego Muzeum Litwy w Wilnie (LNM),
oraz Muzeum Sztuki Litwy w Wilnie (LDM).

Papyri, mummies and gold...

Michał Tyszkiewicz and the 150th anniversary of the first Polish and Lithuanian excavations in Egypt

Exhibition
State Archaeological Museum
in Warsaw
12 December 2011 – 31 May 2012

Warsaw 2011

Honorary patronage:
Ministry of Culture and National Heritage

Marshall of Mazowieckie Voivodship
Adam Struzik

Ambassador of the Arab Republic of Egypt to Poland
H. E. Mr. Reda Bebars

Exhibition co-financed by
Minister of Culture and National Heritage
organised by:
State Archaeological Museum in Warsaw
National Museum in Warsaw
Society of Lovers of Egypt "Herhor"

The pieces on display are from the collections of:
National Museum in Warsaw (MN),
Musée du Louvre in Paris (Luwr),
M. K. Čiurlionis National Art Museum in Kaunas (ČDM),
National Museum of Lithuania in Vilnius (LNM),
and Lithuanian Art Museum in Vilnius (LDM)

Redakcja katalogu – *Editor* : Andrzej Niwiński

Autorzy tekstów – Authors of texts:
Przedmowa – Foreword: Wojciech Brzeziński
I część katalogu – First part of the Catalogue: Andrzej Niwiński, Aldona Snitkuvienė
II część katalogu – Second part of the Catalogue: Monika Dolińska, Andrzej Niwiński,
Tadas Rutkauskas, Aldona Snitkuvienė

Korektor tekstów polskich – proofreading of Polish texts: Aleksandra Żórawska

Tłumaczenie na jęz. angielski i adiustacja – English translation and proofreading: Andrzej Niwiński,
Anna Kinecka

Projekt graficzny, okładka – Design, cover: Agata Filipczak
Redakcja techniczna oraz skład i łamanie – Technical editor, typesetting: Piotr Rodzeń

Druk – Printed by: Drukarnia Podlaskiej Spółdzielni Produkcyjno-Handlowo-Usługowej
15-182 Białystok, ul. 27 lipca 40/3

Wydawcy - Editors: dla Stowarzyszenia Miłośników Egiptu „Herhor":
(for the Society of Lovers of Egypt „Herhor")
„Pro-Egipt" Wydawnictwo Książkowe, Warszawa
ISBN 978-83-915941-4-8
Państwowe Muzeum Archeologiczne w Warszawie
State Archaeological Museum, Warsaw
ISBN 978-83-60099-43-8

Fotografie zabytków – Photographs:
© Muzeum Narodowe w Warszawie
© Musée du Louvre, Paris, Département des Antiquités Égyptiennes
© Nacionalinis M. K. Čiurlionio Dailės Muziejus, Kaunas
© Lietuvos Nacionalinis Muziejus, Vilnius
© Lietuvos Dailės Muziejus, Vilnius

Państwowe Muzeum Archeologiczne jest instytucją finansowaną
ze środków Samorządu Województwa Mazowieckiego

PATRON HONOROWY:

ORGANIZATORZY WYSTAWY:

Marszałek
Województwa
Mazowieckiego

Muzeum
Narodowe
w Warszawie

Państwowe Muzeum
Archeologiczne
w Warszawie

Stowarzyszen
Miłośników Eg
„Herhor"

serce Polski

Dr Wojciech Brzeziński
*Dyrektor Państwowego Muzeum
Archeologicznego w Warszawie*

Przedmowa

W grudniu 2011 r. mija sto pięćdziesiąta rocznica rozpoczęcia przez hrabiego Michała Tyszkiewicza badań archeologicznych w Egipcie. Stała się ona przyczyną podjęcia przez Państwowe Muzeum Archeologiczne, z inicjatywy prof. dr. hab. Andrzeja Niwińskiego, projektu zorganizowania wystawy poświęconej najbardziej znanemu polskiemu i litewskiego kolekcjonerowi zabytków starożytnego Egiptu. Michał Tyszkiewicz oraz jego z krewni Eustachy i Konstanty Tyszkiewiczowie, byli członkami Wileńskiej Komisji Archeologicznej. Michał zainteresował się starożytnościami egipskimi podczas swojej podróży do kraju nad Nilem na przełomie 1861 i 1862 roku. Był pierwszym badaczem z terenów dawnej Rzeczpospolitej Obojga Narodów, który uzyskał zezwolenie wicekróla Egiptu na prowadzenie badań wykopaliskowych na terenie całego kraju. Rezultaty swojej wyprawy zawarł w *Dzienniku podróży do Egiptu i Nubii.*

W wyniku badań Michała Tyszkiewicza powstała pierwsza na terenie Polski i Litwy kolekcja archeologicznych zabytków z Egiptu. Uległa ona niestety rozproszeniu. Największe jej części znajdują się obecnie w: Muzeum Luwru w Paryżu, Muzeum Narodowym w Warszawie, Muzeum Narodowym Litwy w Wilnie, Muzeum Sztuki Litwy w Wilnie i Narodowym Muzeum Sztuki im. M. K. Čiurlionisa w Kownie[1].

Prezentowana wystawa „Papirusy, mumie i złoto. W 150 rocznicę rozpoczęcia polskich i litewskich badań archeologicznych w Egipcie" przybliża publiczności najcenniejsze

1 Dzieje kolekcji Michała Tyszkiewicza zostały przedstawione w artykule Aldony Snitkuvienė *Historia zbioru egipskich starożytności hrabiego Michała Tyszkiewicza*, w niniejszym katalogu.

Dr Wojciech Brzeziński
*Director State Archaeological Museum
in Warsaw*

Foreword

December 2011 marks the 150th anniversary of the commencement by Count Michał Tyszkiewicz of archaeological investigations in Egypt. To celebrate this remarkable event the State Archaeological Museum in Warsaw was inspired by Professor Andrzej Niwiński to hold an exhibition devoted to Michał Tyszkiewicz, the best known Polish and Lithuanian collector of Ancient Egyptian antiquities. Like his relatives Eustachy and Konstanty Tyszkiewicz, Count Michał was a member of an archaeological commission in Vilnius. Michał Tyszkiewicz became interested in Egyptian antiquities during his travels in the lands on the Nile made in 1861/1862. He would be the first amateur researcher from the territory of former Polish-Lithuanian Commonwealth, to obtain permission from the Viceroy of Egypt to make investigations everywhere in the country. Tyszkiewicz described his expedition and its outcome in his *Diary of a Journey to Egypt and Nubia.*

The fruit of Michał Tyszkiewicz's investigation was a collection of archaeological objects from Egypt - the first such set in Poland and Lithuania. Unfortunately this collection was not kept intact and is divided at present between Musée du Louvre, National Museum in Warsaw, National Museum of Lithuania in Vilnius, Lithuanian Art Museum in Vilnius and the M.K. Čiurlionis National Art Museum in Kaunas[1].

The presented exhibition "Papyri, mummies and gold. 150th anniversary of first Polish and Lithuanian excavations in Egypt", introduces the general public to the

1 The history of Michał Tyszkiewicz's collection is presented in a contribution from Aldona Snitkuvienė *History of the collection of Egyptian Antiquities of Count Michał Tyszkiewicz*, in the present Catalogue.

zabytki wykopane przez Tyszkiewicza w Egipcie, a pochodzące z wspomnianych muzeów. Szczególny wkład w wystawę w postaci 50 eksponatów (wśród nich papirus z XIV w. p.n.e. – fragment *Księgi Umarłych* oraz kartonaż mumiowy) wniosło Muzeum Narodowe w Warszawie, które wraz z Państwowym Muzeum Archeologicznym jest organizatorem wspomnianej ekspozycji. Z Muzeum Luwru pochodzi złoty pektorał będący symbolem ekspozycji, słynna stelofora (posąg kamienny) oraz liczne przedmioty toaletowe. Z kolei muzea litewskie wypożyczyły na tę wystawę 57 zabytków, w tym liczne skarabeusze, figurki *uszebti* oraz wspaniałe naszyjniki mumiowe.

Pomysł wystawy zawdzięczamy prof. dr. hab. Andrzejowi Niwińskiemu z Instytutu Archeologii Uniwersytetu Warszawskiego, egiptologowi, archeologowi i historykowi polskiej egiptologii. Jest on również autorem scenariusza wystawy, towarzyszących tekstów i podpisów pod zabytkami oraz konsultantem projektu plastycznego wystawy. Wystawie towarzyszy bogato ilustrowany katalog wydany wspólnie przez Stowarzyszenie Miłośników Egiptu „Herhor" i Państwowe Muzeum Archeologiczne. Zwiedzający znajdzie w nim nie tylko opisy i zdjęcia poszczególnych eksponatów, ale także artykuły poświęcone Michałowi Tyszkiewiczowi, jego badaniom w Egipcie oraz historii zebranej przez niego kolekcji.

Szczególne podziękowania kieruję pod adresem dr Agnieszki Morawińskiej, dyrektor Muzeum Narodowego w Warszawie oraz dr Moniki Dolińskiej z Działu Sztuki Starożytnej tego muzeum, za życzliwość i pomoc w organizacji wystawy. Wystawa nie doszłaby do skutku bez życzliwości pana Osvaldasa Daugelisa, dyrektora Narodowego Muzeum Sztuki im. M. K. Čiurlionisa w Kownie oraz dr Aldony Snitkuvienė z Działu Sztuki Egipskiej tego muzeum. Pomysł wystawy spotkał się z wielką przychylnością ze strony kierownictwa Muzeum Luwru w Paryżu w osobach pani Guillemette Andreu-Lanoë, dyrektor Działu Starożytności Egipskich oraz pani Sophie Daynes-Diallo, inwentaryzatora tego Działu.

Komisarzem wystawy jest pani Joanna Kołacińska, kierująca Działem Wystaw i Popularyzacji PMA, a także zespołem realizującym wystawę. Opiekę na eksponatami sprawują pani st. kustosz Anna Drzewicz i pan mgr Władysław Weker.

Autorami koncepcji i całościowego projektu oprawy scenograficznej Wystawy , w tym oprawy graficznej i reżyserii

most valuable pieces excavated by Michał Tyszkiewicz in Egypt now held by the museums named above. A special contribution, in the form of 50 exhibits (including a papyrus from the fourteenth century B.C. – fragment of the *Book of the Dead*, and a mummy cartonnage), was made by the National Museum in Warsaw, which together with the State Archaeological Museum has organized the exhibition. From the Musée du Louvre comes a gold pectoral, symbol of the exhibition, a remarkable statue of a priest of Bastet, and several other pieces. Lithuanian museums lent 57 objects, including several scarabs, *ushabti* figurines and magnificent mummy necklaces.

We owe the idea of the exhibition to Professor Andrzej Niwiński from the Institute of Archaeology University of Warsaw, Egyptologist, archaeologist and historian of Polish Egyptology. He is also the author of the exhibition scenario, of the texts on the panels and descriptions of the exhibits, as well as consultant of the artistic design. The exhibition is accompanied by a richly illustrated Catalogue published in tandem by the Society of Lovers of Egypt "Herhor" and the State Archaeological Museum. The Visitors can find in it not only descriptions and photographic images of the individual exhibits but also articles devoted to Michał Tyszkiewicz, his investigations in Egypt and history of his collection.

Special thanks go to dr Agnieszka Morawińska, Director of the National Museum in Warsaw, and to dr Monika Dolińska from the Department of Ancient Art of the same museum, for their kind assistance in organizing the exhibition. We are grateful to Osvaldas Daugelis, Director of the M.K. Čiurlionis National Art Museum in Kaunas, and to dr Aldona Snitkuvienė for their kind cooperation The concept of the exhibition was met with a favourable reception from the Musée du Louvre Management in the persons of Guillemette Andreu-Lanoë, Director of the Department of Egyptian Antiquities, and Sophie Daynes-Diallo, from the same Department.

The Curator Chief, of the Exhibition is Joanna Kołacińska, head of the Department of Exhibitions and Education of our Museum, who also led the team in charge of realizing the exhibition. The exhibits are in the care of senior keeper Anna Drzewicz and Mr. Władysław Weker.

The authors of the concept and overall scenography design of the exhibition, including graphic design and

światła, są Agata Filipczak, Tomasz Filipczak, Iwona Byczkowska z firmy Image LTD Film & TV Production House.

Prace montażowe oraz gabloty zostały wykonane przez zespół Działu Wystaw i Popularyzacji PMA pod kierunkiem mgr Romana Chojnowskiego.

Wielkogabarytowe elementy scenografii wystawy wykonała Pracownia Kopii PMA kierowana przez panią Jolantę Kosińską.

Mam nadzieję, że wystawa "Papirusy, mumie i złoto…" nie tylko przybliży zwiedzającym cywilizację starożytnego Egiptu, ale również zwróci uwagę na długą tradycję badań egiptologicznych w Europie Środkowo-Wschodniej, zapoczątkowanych przez Michała Tyszkiewicza, które w XX w. zaowocowały wspaniałymi odkryciami w Aleksandrii, Deir el-Bahari, Faras i wielu innych miejscach. ▪

creation of light space in the exibition, are Agata Filipczak, Tomasz Filipczak, Iwona Byczkowska from Image LTD Film & TV Production House company.

Installation work and the show-cases are the work of the team from the Department of Exhibitions and Education led by mgr Roman Chojnowski.

The larger elements of the exhibition setting are the work of the Department of Copies, of our Museum led by Jolanta Kosińska.

I hope that the exhibition "Papyri, mummies and gold…", next to improving the awareness of the Ancient Egyptian civilization among the general public, will also draw attention to the long tradition of Egyptology studies in Central-Eastern Europe initiated by Michał Tyszkiewicz, one which during the twentieth century led to the great discoveries at Alexandria, Deir el-Bahari, Faras, and many other places. ▪

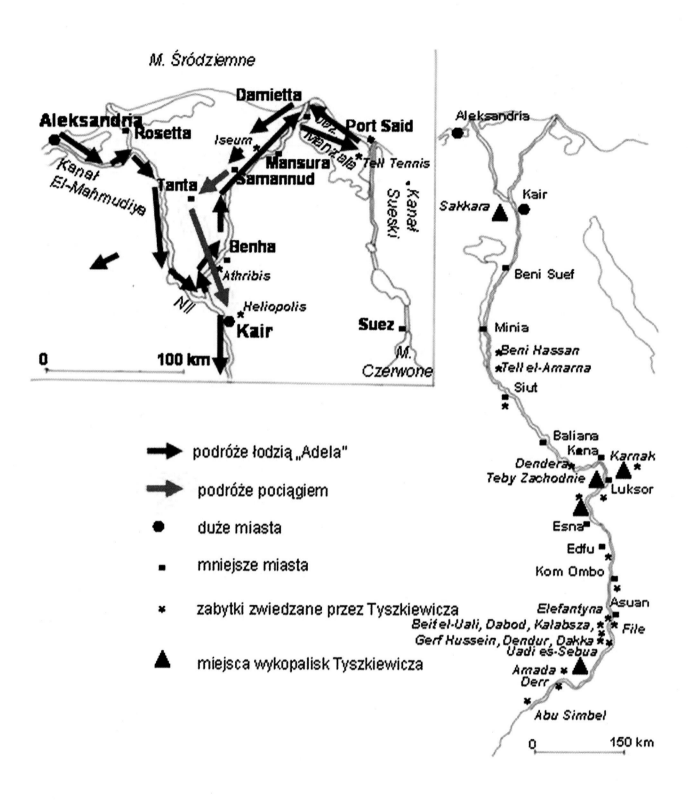

M. Śródziemne

Aleksandria
Rosetta
Damietta
Port Said
Iseum
Mansura
Samannud
Tell Tennis
Kanał El-Mahmudiya
Tanta
Kanał Sueski
Benha
Athribis
Nil
Heliopolis
Kair
Suez
M. Czerwone

0 100 km

Aleksandria
Sakkara
Kair
Beni Suef
Minia
Beni Hassan
Tell el-Amarna
Siut
Baliana
Kena
Karnak
Dendera
Teby Zachodnie
Luksor
Esna
Edfu
Kom Ombo
Elefantyna
Asuan
Beit el-Uali, Dabod, Kalabsza,
File
Gerf Hussein, Dendur, Dakka
Uadi eś-Sebua
Amada
Derr
Abu Simbel

0 150 km

→ podróże łodzią „Adela"

→ podróże pociągiem

● duże miasta

■ mniejsze miasta

* zabytki zwiedzane przez Tyszkiewicza

▲ miejsca wykopalisk Tyszkiewicza

Andrzej Niwiński
Uniwersytet Warszawski

Wyprawy Michała Tyszkiewicza do Afryki i jego kolekcja zabytków staroegipskich

Wstyczniu 1992 r. odnalazłem w Bibliotece im. Raczyńskich w Poznaniu manuskrypt określony na ostatniej stronie jako *Notaty hr. Michała Tyszkiewicza z podróży do Egiptu i Nubii*, który od dawna był uważany za utracony w czasie wojny. Odnalezienie tego tekstu pozwoliło na wyjaśnienie wielu zagadek, jakie wiązały się z wyprawą hrabiego do Egiptu i powstaniem jego kolekcji zabytków egipskich. O samej wyprawie Tyszkiewicza w latach 1861–62 było wiadomo dzięki jej literackiemu opisowi – *Dziennikowi podróży do Egiptu i Nubii,* którego pierwsza część ukazała się drukiem w Paryżu w 1863 r. Nie dawała ona jednak odpowiedzi na kilka ważnych pytań. Już sam fakt, że hrabia mógł prowadzić w Egipcie wykopaliska i przywiózł do Europy znaczną kolekcję, był intrygujący w czasach, gdy w Egipcie nikomu obcemu nie udzielano koncesji badawczych. Opublikowany tekst Tyszkiewicza kończy się zresztą właśnie opisem epizodu, gdy miejscowy nadzorca egipskich wykopalisk rządowych zabrania hrabiemu prac na nekropoli tebańskiej, położonej naprzeciw miasta Luksor. Znaczna część przywiezionej do Europy kolekcji obejmowała jednak obiekty znajdowane na mumiach, pochodzących właśnie z tamtego cmentarza. Krążyły też sprzeczne wieści na temat wielkości samej kolekcji.

Dziś wiadomo, że opublikowana w 1863 r. pierwsza część *Dziennika* zawiera wersję znacznie różniącą się od oryginału, uzupełnioną licznymi wstawkami moralizatorskimi i erudycyjnymi. Wszystkie te dodatki pochodziły od redaktorki tekstu – Zofii Węgierskiej (1808–1869), autorki książek dla dzieci i młodzieży. Być może właśnie ona, w trosce o poprawny wizerunek podróżnika w oczach współczesnych mu czytelników, nakłoniła Tyszkiewicza, by zrezygnował z publikacji drugiej części *Dziennika*. Musiałaby się

Andrzej Niwiński
Warsaw University

African travels of Michael Tyszkiewicz and his collection of Egyptian antiquities

In January 1992 I was fortunate to find in the Raczyński Library in Poznań a manuscript described on its last page as "Notes of the Count Michał Tyszkiewicz from his travels to Egypt and Nubia"; this manuscript has long been considered as lost during World War Two. The discovery of this text has allowed a number of riddles to be solved, associated with the voyage of the count to Egypt, and with the formation of his collection of Egyptian antiquities. The travel of Tyszkiewicz in the years 1861-62 was generally known because its literary account - *Diary of a Journey to Egypt and Nubia. Part One* (translation of the Polish title) - was published in Paris in 1863. However, this publication did not bring answers to several important questions. The sole fact that the count had been able to excavate in Egypt and had brought a large collection of antiquities to Europe was intriguing in those days when no foreigner could obtain a digging permission. Even the text published by Tyszkiewicz ends with the description of how a local supervisor of the Egyptian governmental excavations forbade Tyszkiewicz to dig in the area of the Theban Necropolis opposite the town of Luxor. Nevertheless a major part of the collection brought to Europe were objects obviously discovered on mummies originating precisely from this cemetery. Moreover, contradictory news were in circulation as to the size of the collection itself.

It is known today that the first part of the *Diary* published in 1863 is version which differs very much from the original, and includes numerous interpolations of erudite or moralistic character. All these additions were made by Zofia Węgierska (1808-1869), author of books for young readers, who edited the *Diary*. It is feasible that Węgierska, concerned with presenting an impeccable image of the traveller to his readers persuaded Michał Tyszkiewicz to

ona zaczynać zdaniem, w którym hrabia przyznaje się do przekupienia strażników nekropoli, by móc tam prowadzić nocą wykopaliska, których mu zakazano.

Druga część *Dziennika* zawiera cenne relacje z podróży na południe Egiptu, a także z badań archeologicznych przedsięwziętych w kilku miejscowościach. Można zauważyć, że Michał Tyszkiewicz coraz więcej uwagi poświęca tu sprawom starożytności. Znajdujemy teraz opisy niemal wszystkich zabytków, jakie mógł po drodze zwiedzić, a jego szczere zaangażowanie się w wykopaliska kreuje obraz badacza, u którego wyraźnie rozwija się archeologiczna pasja. Dowiadujemy się nawet, że hrabia próbował odcyfrować napisy hieroglificzne na wykopanych przez siebie zabytkach, opierając się przy tym na zabranych ze sobą do Egiptu dziełach Jean-François Champolliona:

(20 stycznia 1862 r.) (...) *kamienie są piękne i pokryte dobrze zachowanymi hieroglifami. Na jednym z nich kilka kartuszów z nazwiskami królewskimi, lecz nawet za pomocą dzieł, które posiadam o czytaniu hieroglifów, dosyć biegłym nie jestem, dla wyczytania nazwisk królów. Muszę więc zostawić decyzję o ważności tych kamieni uczeńszym i bieglejszym w tej nauce ode mnie, który ledwo za pomocą Champolliona i innych dzieł zdołam po długiej pracy wysylabizować krótki i łatwy jaki napis.*

Natomiast inaczej niż tu, w pierwszej części *Dziennika*, dominuje raczej obraz Tyszkiewicza – turysty i myśliwego Wydaje się, że obok chęci zwiedzania, głównym motywem jego wyprawy do Egiptu było właśnie polowanie. Podróż do Egiptu w październiku 1861 r. może być nawet postrzegana jako rodzaj rekompensacji za nieudaną wyprawę myśliwską „na lwy" przedsięwziętą w listopadzie 1860 r. do północnej Afryki (Algierii). Tyszkiewicz zabrał ze sobą do Egiptu różne rodzaje strzelb, a nawet kilka psów myśliwskich. Kraina nad Nilem była wówczas postrzegana jako raj dla miłośników polowania. Tyszkiewicz opisuje na przykład swoje spotkanie z lordem Londesborough, który przybył do Egiptu wyposażony w specjalną armatę zdolną do zabicia kilkudziesięciu gęsi za jednym strzałem. Lord poinformowany przez Tyszkiewicza o wielkiej liczbie ptactwa wodnego na Jeziorze Manzala, świadomie zrezygnował z planów odwiedzenia słynnych zabytków w Górnym Egipcie i całkowicie poświęcił się polowaniu. Lektura *Dziennika* dostarcza dokładnie odwrotnego obrazu ewolucji obyczajów Tyszkiewicza podczas egipskiej wyprawy: z myśliwego staje się on głównie miłośnikiem starożytności i tej nowej pasji poświęci resztę życia po powrocie do Europy.

resign from publishing the second part of his *Diary*. Its opening sentence would have been the one in which the count admits to having bribed the guardians of the necropolis to let him excavate at night, something he had been forbidden to do.

The second part of the *Diary* contains illuminating reports from the journey to the south of Egypt as well as from the archaeological investigations undertaken at several localities. One can see that Michał Tyszkiewicz devotes increasingly more attention to archaeological matters. We now find descriptions of almost all the ancient sites he was able to visit on his route, and his earnest engagement in excavation creates an image of a researcher, one who was evidently developing a passion for archaeology. We are even informed that the count tried to decipher some hieroglyphic inscriptions on objects he had discovered using the works of Jean-François Champollion he had taken with him to Egypt.

(20th January, 1862)... *stones are beautiful and covered with well preserved hieroglyphs. There are several cartouches with the names of kings on one of these, but I am not fluent enough to read out these names, even with the help of the books on how to read the hieroglyphs, which I possess. Thus, I must leave the decision as to the importance of these stones to the people more learned and more fluent in this science, being myself a man who can only with the help of Champollion and other works, after a long effort, to read letter by letter a short and easy text.*

This is in contrast to the first part of the *Diary* where Tyszkiewicz appears predominantly in the guise of a tourist and a huntsman. It seems that next to sightseeing, the main purpose of the count's travels in Egypt was hunting. The Egyptian journey made in October 1861 might even be regarded as a compensation for an unsuccessful lion-hunting expedition undertaken in November 1860 in North Africa (Algeria). Tyszkiewicz took with him to Egypt various kinds of rifles and even several dogs (retrievers). Egypt was regarded in those days as a paradise for hunters. Tyszkiewicz describes, for example, his meeting with Lord Londesborough who had come to Egypt equipped with a special type of gun capable of killing several dozen geese with a single shot. Informed by Tyszkiewicz about a great many aquatic fowl on the Manzalah Lake the lord gave up his plans to visit the famous monuments of Upper Egypt and devoted his entire stay to hunting. The *Diary* would document an exactly the opposite evolution in Tyszkiewicz's behaviour during his Egyptian travel: from a hunter he became first and foremost

Michał Tyszkiewicz wyruszył w swą podróż z Marsylii i przybył do portu w Aleksandrii 21 października 1861 r. Trzy dni później, zwiedziwszy miasto i jego zabytki, hrabia rozpoczął podróż przez Dolny Egipt, Nilem do Damietty, na łodzi żaglowej „Adela", którą wynajął na całą podróż. Po drodze zwiedził ruiny Athribis i Izeum, choć nie powiodło mu się zobaczenie ruin Tanis (San el-Hagar), gdzie aktualnie były prowadzone wykopaliska Auguste'a Mariette'a.

W Damietcie i Port Saidzie Michał Tyszkiewicz zapoznał się z pracami przy budowie Kanału Sueskiego i tam, a także później w Kairze podczas spotkania z twórcą projektu, Ferdynandem Lessepsem, został poinformowany o głównych problemach związanych z tym przedsięwzięciem. Jednym z nich był brak wystarczającej siły roboczej. Liczba 12 tysięcy robotników wówczas zatrudnionych była zbyt mała i budowniczowie Kanału starali się o jej zwielokrotnienie. Kilka tygodni później Michał Tyszkiewicz będzie w Asuanie świadkiem przymusowego naboru robotników kierowanych do prac przy Kanale w ramach pańszczyzny obowiązującej jeszcze ówcześnie w Egipcie. Drugim problemem były niewystarczające środki finansowe. Z lektury *Dziennika* można wyciągnąć wniosek, że władze egipskie zabiegały o przychylność Tyszkiewicza dla sprawy Kanału w nadziei, że bogaty arystokrata – dziedzic wielkiego majątku na Litwie - zechce wesprzeć finansowo ten projekt. Hrabia był wszędzie traktowany jako bardzo ważna osobistość, a konsulowie i członkowie panującej rodziny wicekróla starali się nawiązywać z nim przyjazne relacje. To także wyjaśnia, dlaczego Michał Tyszkiewicz otrzymał koncesję badawczą, co było absolutnym wyjątkiem od zasady egipskiego monopolu państwowego w tym zakresie, wprowadzonego w 1858 r., zatem zaledwie trzy lata przed przybyciem hrabiego do Egiptu.

Koncesja była nieoczekiwanym skutkiem audiencji u wicekróla Saida Baszy, jaką załatwił hrabiemu konsul rosyjski – jego oficjalny opiekun w Egipcie:

(14 listopada 1861 r.) *Mohammed Said-Basza może mieć lat trzydzieści ośm najwięcej, dosyć niski i otyły, broda duża i ruda na boki rozczesana formuje jakby złote promienie, twarz bardzo wyrazista i dowcipna, oczy pałają ogniem i wesołością. Ubrany był cały w bieli, kurtka, spodnie, kamizelka, wszystko z letniego białego płótna, pas tylko i tarbusz czerwony. Rozpytywał się, skąd jadę i w jakim celu przybyłem do Egiptu i gdy mu powiedziałem, iż jestem miłośnikiem starożytności i że przybyłem z Europy dla zwiedzenia szczątków i zabytków dawnego Egiptu, przerwał mi mowę mówiąc, że on*

a lover of antiquities. He would devote to his new passion the rest of his life after the return to Europe.

Michał Tyszkiewicz who embarked on his travels at Marseilles had arrived at the port in Alexandria on 21st October 1861. Three days later, after having visited the town and its monuments, the count began a journey through Lower Egypt, sailing the Nile to Damietta, on a small craft, the *Adela,* he had hired for the entire duration of his travels. En route, he visited the ruins of Athribis and Iseum but failed to visit Tanis (San el-Hagar), where Auguste Mariette's excavations were taking place.

At Damietta and Port Said Michał Tyszkiewicz became familiar with the construction work on the Suez Canal. There, and also later in Cairo, during a meeting with Ferdinand de Lesseps, developer of the project, he was informed about the main problems linked to this enterprise. One of these was a lack of a sufficient labour force. The number of 12 thousand workers then employed was too small and the builders of the Canal had been applying to have the workforce increased. Some weeks later, at Aswan, Michał Tyszkiewicz would witness forced recruitment of workers sent to do hard labour on the Canal, as part of corvée, still obligatory in Egypt in those days. Another problem were inadequate financial means. The *Diary* suggests that the Egyptian authorities tried to court Tyszkiewicz's favour in the matter of the Canal in the hopes that the rich aristocrat – heir to a great family estate in Lithuania - would support the enterprise financially. The count was treated everywhere as a VIP, and consuls and various members of the Viceroy's family were willing to enter into very friendly relations with him. This also explains why Michał Tyszkiewicz was granted the permit to excavate, which was an absolute exception from the rule in the Egyptian State's monopoly on excavations, passed in 1858, just three years before the arrival of the count in Egypt.

The permission resulted, rather unexpectedly, from an audience with Said Pasha, the Viceroy, which had been arranged for the count by the Russian consul in Egypt, in whose care Tyszkiewicz was, as a citizen of the Russian empire.

(14th November, 1861) *Mohammed Said Pasha can be 38 at most; he is of a rather short stature and corpulent, his large and red beard divided in two forms golden-like rays. His face is very expressive and humorous, the eyes are burning with ardour and cheerfulness. He was dressed in white: his jacket, trousers and vest made of light white linen contrasting with his red sash*

sam nic się na starożytnościach nie zna i że go ta nauka nie bawi, co się zaś tyczy samych zabytków starożytności, mówił dalej, »te zostawuję panu Mariette, którego są żywiołem i który już ogromny ich zbiór zebrał do mojego muzeum. Przez wzgląd na mego przyjaciela Mariette, zwiedzam czasem te graty, lecz mnie to nie bawi«. Zaczął potem różne rozprawy o swoich projektach, mówił mi o Kanale Sueskim. (...) Dziękowałem mu za obietnicę firmanu, czyli listu odkrytego, który mnie do wszystkich władz egipskich on wydać obiecał. List takowy (...) rozkazuje im być mi pomocnym w różnych mogących się, w kraju na wpół dzikim, przytrafić przygodach.

Obiecany list dotarł do Michała Tyszkiewicza dopiero miesiąc później, a wraz z nim, być może jako wyraz rekompensaty za spóźnienie, a także oczywiście dla zyskania przychylności i wdzięczności hrabiego, owa koncesja, zezwalająca mu na prowadzenie wykopalisk w całym kraju. Nie wiadomo, czy wicekról skonsultował wydanie tego wyjątkowego zezwolenia z Mariettem, swym pełnomocnikiem do spraw zabytków, który posiadał w owym czasie niemal wyłączne prawo decyzji w tym zakresie. W każdym razie Said Basza podjął tu decyzję sprzeczną z ówczesną oficjalną polityką monopolu państwowego, szczególnie chronionego na terenie tebańskiej nekropoli, którą sam Mariette nazwał w liście pisanym w 1860 r. do konserwatora Działu Egipskiego Luwru, Emmanuela de Rougé, *źrenicą mych wykopalisk.*

Jeszcze przed audiencją u wicekróla hrabia zwiedził dwukrotnie muzeum w kairskiej dzielnicy Bulak i osobiście poznał jego twórcę Auguste'a Mariette, który osobiście oprowadził go po kolekcji. Bez wątpienia, te wizyty miały znaczny wpływ na Tyszkiewicza i obudziły w nim „żyłkę antykwarską", zgodnie z określeniem używanym przez autora *Dziennika.* Pierwsze obiekty egipskiego zbioru znalazły się w jego posiadaniu już trzy dni po wizycie u wicekróla, co być może także miało związek z polityką egipskich władz wobec hrabiego. Został on mianowicie zaproszony przez rosyjskiego konsula Edouarda Lavissona do jego domu w Kairze, gdzie została zorganizowana sesja rozwijania trzech mumii, z Tyszkiewiczem jako głównym celebrantem:

(17 listopada 1861 r.) *Pośród dziedzińca leżały trzy mumie w drewnianych sarkofagach, których wierzch przybiera już kształt, chociaż niewyraźny, ciała ludzkiego. Twarz ludzka i ręce pokryte farbami żywego koloru, na wypukło rżnięte, ozdabiają wierzchni sarkofag, który jeszcze na sobie ma krótki napis malowany hieroglificzny na szerokim pasie dwoma kolorami na skrzyni oznaczonym. Zapach silny i aromatyczny*

and turban. He asked m, where I came from and what was my purpose. I replied that I was a lover of antiquities and came from Europe to visit ancient Egyptian monuments. Then he interrupted my speech saying that he knew nothing anything about antiquities and that this sort of learning did not amuse him. As to the objects of antiquity themselves – he continued – "...I leave these to Mr. Mariette, for whom they are elemental, and who has already collected a great many of these for my Museum. Because of my friendship for Mariette, I do visit this lumber sometimes, but it does not amuse me". He then began a discourse about his projects, telling me about the Suez Canal... I was thanking him for his promise to give me the firman, or an open letter to all the Egyptian authorities. Such a letter orders them to offer me assistance in every adventure which may happen in this half-wild country.

The promised letter reached Michał Tyszkiewicz only a month later accompanied by a permission to dig "everywhere in the country", given perhaps to compensate for the delay but also, obviously, to gain the count's favour and gratitude. It is not known whether the Viceroy has consulted this exceptional permission with Auguste Mariette, his plenipotentiary on the matter of antiquities, who had in those days an almost exclusive authority. In any case, Said Pasha had taken a decision which was contrary to the policy of the State monopoly on antiquities, having been particularly carefully protected in the area of the Theban Necropolis, referred to by Mariette as "a pupil of my excavations" in a letter written in 1860 to Emmanuel de Rougé, Curator of the Egyptian Department of the Louvre .

Still before his audience with the Viceroy the count had visited the museum in the Cairo quarter of Bulaq twice, and he made acquaintance of Auguste Mariette who guided him personally through the collections. Without any doubt, these visits had made a strong impact on Tyszkiewicz and had awoken his "antiquarian inclination", as he would call it in his *Diary.* The first objects of his Egyptian collection came into his possession just three days after the visit with the Viceroy, which possibly was also related to the policy of the Egyptian authorities towards the count. Namely, Tyszkiewicz was invited by the Russian consul Edouard Lavisson to his house in Cairo, where a session of unwrapping three mummies was then organized, with the count as the main participant of this ceremony.

(17th November, 1861) *In the courtyard three mummies lay in wooden coffins, the upper surface of which has already a shape, although not very distinct, of a human body. The human*

od mirry, którą ciała w mumiach są balsamowane, rozchodził się po całym dziedzińcu (...) Po otworzeniu skrzyni ujrzeliśmy na środku drugi podobny zupełnie do pierwszego drewniany sarkofag. Hieroglify tylko na tym ostatnim były odmienne. Skrzynie te obie robione z drzewa sykomorowego i tak są doskonale zachowane, jakby je dnia wczorajszego robiono. Kolor farb nawet nie zbladł, osobliwie twarze, wyrzynane na drzewie z wielkim talentem, dziwną świeżość kolorytu zachowały. Gdy otworzono i drugi sarkofag, znaleźliśmy w nim drugą i ostatnią skrzynię, formą już bardzo do kształtu trupa podobną, gdyż oprócz głowy, prześlicznie malowanej i wykonanej, skrzynia ta formą swoją rysowała nogi, ręce, jednym słowem cały ogólny kształt ciała ludzkiego. Skrzynia ta klejona z kilku warstw płótna, twarda jak drzewo, cała pokryta świetnym malowidłem (...).

Nareszcie wydobyto i położono na stole ciało, które okręcone płóciennymi zżółkłymi pasami, wyglądało jak lalka spowita. Za pozwoleniem gospodarza domu sam rozpocząłem rozwijać taśmy płócienne. Zapach mirry stał się tak mocnym, iż niektórzy z widzów dostali zawrotu głowy. Odwinąwszy kilkanaście łokci taśmy raptem ujrzałem w połowie długości ciała siedem skarabeów, czyli żuków, których spody, służące za pieczęcie, pokryte były wklęsłymi napisami hieroglificznymi. Każdy żuk przebity bywa otworem od głowy aż do ogona. Żuki te nanizane były na cienkim sznurku, który opasywał ciało po wierzchu taśmy płóciennej. (...) jeden z nich i najgłówniejszy był ze złota robionym; dwa obok niego zawleczone emaliowe oprawne w obwódkę złotą, cztery zaś ostatnie kamienne. Rozwijając dalej taśmy znalazłem na piersiach rodzaj insygniów, zwykle umarłym w Egipcie dawnym nakładanych. Są to dwa długości półtora łokcia pasy z czerwonej skóry na krzyż na piersiach ułożone. Końce tych pasów zakończone są jak spatuły. Na skórzanych pasmach panuje napis hieroglificzny, na końcach zaś wyciśnięte wizerunki bożków. Skóra przez czas stwardniała jak kość, ale razem nabrała wielkiej kruchości. Po chwili taśmy się skończyły i okazało się ciało, zupełnie suche, czarne i bardzo kruche. Na ciele samym oprócz kilku paciorek kamiennych i kilku drobnych wyobrażeń bóstw, nic więcej nie znaleźliśmy. Ciało wewnątrz napełnione było masą czarną i twardą, ogromnie aromatyczną. (...)

Wyniesiono szczątki już otworzonej mumii i przystąpiliśmy do dwóch pozostałych (...) W ostatniej z trzech znalazłem obok ciała łuk drewniany, z nieznanego mi drzewa, i trzy kije z tego drzewa. Pan Lavisson był tak grzecznym i hojnym, że ofiarował mnie na pamiątkę tego tak zajmującego posiedzenia wszystkie przedmioty, które sam swoją ręką rozbierając mumie wynalazłem.

face and hands, painted in bright colours and carved in relief, decorate the outer coffin, this has also a short hieroglyphic inscription painted with two colours in a broad band on the case. A strong and aromatic scent of myrrh with which the mummified bodies are embalmed spread over the entire courtyard (...) After opening the case we saw inside another, very similar coffin; only the hieroglyphs were different here. Both cases are made of sycamore wood, and are so excellently preserved as if they had been made yesterday. The colour of the paint had not faded, particularly, the faces carved in the wood with much skill, retained a strange freshness of colouring. When in turn the second coffin was opened, we found inside a third case – the last. Its form was this time very similar to that of the dead body as the finely executed and painted head of the coffin was a replica of legs and arms – in a word, the general shape of the human body. This case, pasted of several layers of linen is hard as wood and completely covered with excellent paintings.(...)

Finally, the body was taken out and laid on the table; wrapped in yellow bands of linen it looked like a doll. With permission of the host, I started myself to unroll the bandages. The smell of the myrrh became so strong that some of the spectators felt dizzy. After having unwrapped a dozen ells of the bandages, I suddenly saw in the middle of the length of the body seven scarabs, or beetles, the bottoms of which (serving as seals) were covered with concave hieroglyphic inscriptions. Each beetle was pierced through from the head up to the tail. They were strung onto a thin string wrapping the body over the band of linen. (...) One of the beetles – the principal one – was made of gold, two others strung beside it were glazed and set in gold, the remaining four scarabs were of stone. I continued unwrapping and found, on the breast, a species of insignia usually given in ancient Egypt to the deceased. These are two bands of red leather, half an ell long, crossed over the breast. The ends of these bands are spatula-like. A hieroglyphic inscription covers the leather bands, while the representations of deities are stamped on the terminals. The leather had hardened over time and had become rather brittle as well. The bandages soon came to an end, and the body appeared, quite dry, black and very brittle. Except for a few beads of stone and a few figurines of deities, nothing else was found on the body itself. The body was filled inside with a black and hard mass, very aromatic one (...)

The remains of the mummy were taken out, and we approached the two other ones. (...) In the last of the three mummies I found, close to the body, a wooden bow made of a species wood unknown to me, and three sticks of the same wood. Mr Lavisson was so kind and generous that he offered me, in remembrance of this so interesting a session, all the objects

Z pewnością mamy tu opis zespołu trumiennego z czasów 22 dynastii (X–IX wiek p.n.e.), na co wskazuje dekoracja sarkofagów, obecność kartonaży i tzw. rzemyków mumiowych ze skóry (dziś w Luwrze, nr inw. E.3670 i E.3672), a także sposób zapisania imienia Amona na skarabeuszu w złotej obwódce (dziś w Luwrze, nr inw. E.3693).

Dwa dni później Michał Tyszkiewicz opuszcza Kair, kierując swój statek na południe, w stronę Górnego Egiptu. Z pokładu hrabia widzi kamieniołomy w Tura i piramidę w Medum. Znacznie więcej czasu poświęca na zwiedzenie grobowców w Beni Hassan i ruin Tell el-Amarna. Następnie znajdujemy wzmiankę o cmentarzu ibisów i krokodyli w Gebel Abu Feida i o grobowcu skalnym, zapewne należącym do Hapi-Dżefa w pobliżu Asiut. Gdy przybywa 7 grudnia 1861 r. do Baliana, oczekuje tam już agent konsularny wraz ze służącymi oraz kilka koni wierzchowych: (...) *konsul dodał, że ma rozkaz z Kairu czekać mego przybycia i ma być w gotowości na moje rozkazy.* Z pewnością liczono się z sytuacją, że Tyszkiewicz zechce udać się z wizytą do świątyń w Abydos i doprawdy, trudno zrozumieć, czemu hrabia nie wykorzystał tej okazji. Trzy dni później, 10 grudnia, przybywa do Keny, z zamiarem odwiedzin słynnej świątyni Hathor w Denderze. Rankiem następnego dnia otrzymuje od rosyjskiego konsula obiecany dawno *firman* Saida Baszy wraz z drugim listem, przyznającym mu koncesję wykopaliskową. Od tej chwili komentarze hrabiego w *Dzienniku* i jego działania nabierają coraz bardziej profesjonalnego charakteru, jakiego można oczekiwać raczej od archeologa, a nie amatora, jakim w istocie był Tyszkiewicz. Opis wizyty w świątyni w Denderze kończy następująca uwaga:

(11 grudnia 1861 r.) *Szkoda, że rząd egipski nie daje dosyć baczności na całość tak ważnych pamiątek, których nikt nie strzeże, i z tej przyczyny często widzieć można miejsca na ścianach, gdzie brakuje najpiękniejszych rzeźb za pomocą młotów odłamanych od ścian ręką cywilizowanych barbarzyńców antykwariuszów europejskich, którzy mniej szanować umieli piękne zabytki starożytne od dzikich hord Persów (...).*

Niespodziewany *firman* przyznający Michałowi Tyszkiewiczowi licencję na wykopaliska w całym kraju dotarł do niego w najbardziej dogodnej chwili, gdy zbliżał się on do archeologicznego raju Egiptu – rejonu starożytnych Teb. Natychmiast po przybyciu do portu w Luksorze pisze:

(12 grudnia 1861 r.) (...) *prosto się udajemy do konsulatu ruskiego, który zabudowany w środku jednej z okazalszych*

which I had found on the mummies I had unwrapped with my own hands.

There is no doubt that what is described here is a coffin ensemble of the 22nd dynasty (11th-9th century B.C.), this is indicated by the decoration of the coffins, the presence of cartonnages and the so-called mummy-braces of leather (now in Musée du Louvre, inv. nos. E. 3670 and E. 3672), as well as the way the name of Amun was engraved on the scarab set in gold (now in Musée du Louvre, inv. no E. 3693).

Two days later Michał Tyszkiewicz left Cairo on board of his ship and sailed to Upper Egypt. From the board he observed the quarries at Turah and the pyramid at Meydum. He spent much more time visiting the tombs of Beni Hassan and the ruins of Tell el-Amarna. He writes of a cemetery of ibises and crocodiles at Gebel Abu Feida, and a rock-tomb near Assiut, probably that of Hapi-djefa. When Michał Tyszkiewicz arrived, on 7th December, at Balliana, a consular agent awaited him there, with his servants and several saddle-horses:...*the consul has added that he had an order from Cairo to await my coming and to be ready for my instructions.* This suggests that preparations were made should Tyszkiewicz choose to visit the temples at Abydos but, inexplicably enough, the count did not take advantage of this opportunity.

Three days later, on 10th December, Michał Tyszkiewicz arrived at Qena, aiming to visit the famous temple at Dendera. On the morning of the following day he received from the Russian consul the long promised *firman* issued by Said Pasha, together with another letter granting him the permission to excavate. From this time on the entries in the *Diary* and the count's actions take on an increasingly professional character, one expected more from an archaeologist than from an amateur such as Tyszkiewicz actually was. The description of the visit in the temple at Dendera ended with the following observation:

(11th December, 1861) *It is a pity that the Egyptian Government does not pays enough regard to the integrity of these so important monuments, which are not guarded by anybody. Because of this one often sees empty spots on the walls where some of the finest carvings have been hammered by the hands of civilized barbarians – European antiquarians, even less able to respect the beautiful ancient monuments than the wild Persian hosts.*

The unexpected *firman* granting Michał Tyszkiewicz license to excavate "everywhere in the country" found him at

świątyń luksorskich. Mustafa-Aga, zajmujący urząd agenta konsularnego rosyjskiego, spotyka nas na progu i uprzejmie wita, i prosi do pokojów; po zwykłej ceremonii kawy i fajek okazuję mu moje firmany i proszę go, ażeby się rozporządził o najęcie 60 robotników na dni następne dla rozpoczęcia kopania w Karnak i Tebach. Posłano po władzę miejską i niebawem uokil [przedstawiciel administracji wicekróla] miasta Luksoru przybył i ucałowawszy pieczęć wicekrólewską na firmanach wyciśniętą one przeczytał i zapewnił mnie, że robotnicy na jutro rano będą do roboty gotowi

Po tych formalnościach hrabia zwiedził najpierw świątynię w Luksorze, a potem (...) ruiny miasta Karnak (...) Zarazem chciałem wybrać miejsce dla rozpoczęcia jutro kopania i poszukiwania starożytności. Wybrane miejsce opisuje następująco: (...) za świątyniami znajdują się wzgórza, na których się wznosiło dawne miasto Karnak. Tam więc obrałem punkt dla rozpoczęcia kopania.

Wykopaliska rozpoczęły się 13 grudnia 1861 r. i były kontynuowane do 20 stycznia 1862 r. Michał Tyszkiewicz osobiście nadzorował je tylko przez pierwsze sześć dni, później zlecając jednemu ze swych służących i lokalnemu nadzorcy, by miał baczenie na robotników. Niewątpliwie właśnie pierwsze dni tych wykopalisk były najbardziej efektywne i przyniosły decydujące wyniki, jakie mogą być ocenione z punktu widzenia archeologii. Fragmenty *Dziennika* opisujące prace w Karnaku są przedstawione dalej. Dla pozytywnej oceny tych pierwszych polskich i zarazem litewskich oficjalnych wykopalisk w Egipcie ma natomiast znaczenie fakt, że Michał Tyszkiewicz nie tylko prowadził rodzaj dziennika wykopalisk, z opisem i rejestrem wykopanych zabytków (w *Dzienniku* pod datą 14 grudnia spotykamy wzmiankę: (...) gdy już wszystkie te przedmioty spisałem i ułożyłem), ale także dokumentował je rysunkami, które zamierzał opublikować wraz z tekstem *Dziennika*:

(18 grudnia 1861 r.) (...) nie chcę tu zbyt szczegółowo opisywać każdodziennych mych plonów, żeby przez zbyteczną monotonię przedmiotów nie znudzić czytelnika, do tego tablice w końcu dziennika lepsze o typach przedmiotów dadzą wyobrażenie, jak moje niewprawne pióro. W tych tablicach umieszczam główne ozdoby na mumiach przeze mnie znalezione oraz ważniejsze brązy i inne przedmioty w różnych punktach Egiptu i Nubii przeze mnie wykopane.

(7 lutego 1862 r.) Opisanie szczegółowe nowych wykopalisk mogłoby czytelnika znudzić swoją jednostajnością, wolę więc ciekawych odesłać do Atlasu, który do tego dzieła dodaję;

the most suitable moment. He was approaching the archaeological paradise of Egypt: the region of Ancient Thebes. Immediately after his arrival at the port in Luxor:

(12th December, 1861)...we are going straight to the Russian consulate situated in the midst of one of the bigger Luxor temples. Mustapha Agha, who takes the office of the Russian consular agent, meets us at the door, greets us politely, and invites into the room. After the common coffee-and-pipe ceremony, I show him my firmans and ask him to order a hire of 60 workers to beginning excavations at Karnak and Thebes in the days to come. One sent for the local authorities, and the wakil of the city of Luxor came soon after. Having kissed the viceroy's seal stamped on the firmans he read these and assured me that the workmen would be ready for work the next morning.

After these formalities, the count visited first the Luxor temple, and next ... *the ruins of the palace at Karnak (...)At the same time my intention was to choose a spot for the excavations and search for antiquities planned for tomorrow.* He described the place chosen as follows:... ...*There are some hills behind the temples where the ancient town of Karnak once stood, thus I chose the spot for the excavation there.*

The excavations started on 13th December, 1861, and were continued until 20th January, 1862. Michał Tyszkiewicz supervised this work in person only for the first six days, later he charged one of his servants and a local overseer with the task of keeping an eye on the workers. No doubt the first few days of the excavations were the most effective ones and brought decisive results, which can be evaluated archaeologically. As to fragments of the *Diary* which describe the work at Karnak, see the description of the exhibition below. Of importance, for the positive judgment of these first Polish and, at the same time Lithuanian excavations in Egypt, is the fact that Michał Tyszkiewicz not only kept an excavation diary of sorts, with descriptions and a record of the excavated items (for the 14th of December we find the following note in the *Diary*: ... *When all these objects were listed and recorded...*), but he also documented them in drawings, which he intended to publish together with the text of his *Diary*:

(18th December, 1861)...I do not wish to describe the everyday fruits in too detailed a way, to avoid tiring the reader with a superfluous monotony of the objects. The plates added at the end of this Diary give a better idea of the types of objects than my unskilled pen. I present on these plates the main adornments I found on the mummies, as well as some more important bronzes I excavated in various locations in Egypt and Nubia.

tam obok figur zamieszczone i krótkie opisanie każdego przedmiotu. Oprócz rzeczy przeze mnie wykopanych udało mi się i w Kairze nabyć niemałą ilość pięknych brązów, pochodzących także z wykopalisk w Sakkara. Atlas i te ostatnie obejmować będzie.

Niestety, wspomniany *Atlas* nie został dotychczas odnaleziony. Prawdopodobnie znajdował się wśród dzieł sztuki nabytych w 1938 r. przez Zarząd Miasta Poznania wraz z kolekcją Stanisława Latanowicza. Książki i rękopisy z tej kolekcji (wśród nich znalazł się także rękopis *Dziennika* Michała Tyszkiewicza) trafiły do Biblioteki Raczyńskich, natomiast dzieła sztuki (m.in. rysunki W. Gersona, akwarele J. Matejki i grafika artystów poznańskich), do których zaliczono być może ilustracje przewidziane do *Atlasu*, przekazano do Muzeum Miejskiego w Poznaniu. Na czas II wojny światowej dwie skrzynie z obiektami z kolekcji Latanowicza ukryto w podziemiach kościoła farnego w Poznaniu, ale kryjówka została odkryta i zabytki wywiezione; znajdują się obecnie na liście strat wojennych.

Na podstawie wpisów w *Dzienniku* można wysnuć następujące wnioski o wynikach wykopalisk w Karnaku. Michał Tyszkiewicz odkrył i przekopał niewielkie sanktuarium, znajdujące się zapewne między wielkimi okręgami świątyni Amona i świątyni Mut. Sanktuarium było zbudowane z cegieł suszonych i składało się co najmniej z dwóch pomieszczeń: sali mieszczącej posąg kultowy lwiogłowej Mut-Sechmet i poprzedzającej ją sali stołu ofiarnego. Liczne znalezione tam drobne obiekty, głównie figurki, miały zapewne charakter wotywny, a materiały, z których były one wykonane (glina, fajans, kamień, brąz, złoto) świadczą o zróżnicowanym statusie społecznym wyznawców odwiedzających tę świątynkę, zapewne w Okresie Późnym. Kilka nietypowych cennych obiektów znalezionych 14 grudnia (drewniana skrzyneczka inkrustowana kością słoniową, małe miedziane pozłacane naczynie, złoty pierścień) być może pochodziło ze skarbca tego sanktuarium lub ze schowka akcesoriów liturgicznych.

Wykopaliska w Karnaku nie były jedynym archeologicznym przedsięwzięciem Michała Tyszkiewicza w Tebach. W towarzystwie agenta konsularnego Mustafy-Agi hrabia udał się 14 grudnia 1861 r. na zachodni brzeg Nilu, gdzie zamierzał podjąć wykopaliska na terenie nekropoli. Napotkało to jednak na zdecydowany sprzeciw przedstawiciela Auguste'a Mariette'a, aczkolwiek prace te zostały, mimo wszystko, wkrótce rozpoczęte. Fragmenty relacji z tego przedsięwzięcia, zanotowane w *Dzienniku,* są przedstawione dalej.

(7th February, 1862) A detailed description of the new excavations could lose its attraction for the readers because of its monotony; therefore I would rather refer those who are interested to the Atlas that I am adding to this work. There is, next to the figures, a short description of every object. In addition to pieces I excavated I was successful in purchasing in Cairo quite a number of very fine bronzes, originating, too, from the excavations at Saqqara. The Atlas will include the latter items also.

Unfortunately, the *Atlas* has not been found so far. It was probably listed among the works of art purchased in 1938 by the Municipal Government of Poznań, together with the collection of Stanislaw Latanowicz. The books and manuscripts from this collection (including also the manuscript of the *Diary* of Michał Tyszkiewicz) found their way to the Raczyński Library, whereas works of art (including some drawings by Wojciech Gerson, some watercolours by Jan Matejko, and some works of artists from Poznań), which may have included the illustrations for the planned *Atlas*, passed to the City Museum of Poznań. During World War Two, two cases with objects from the Latanowicz collection were placed in hiding in the basement of the parish church in Poznań. Unfortunately, they were discovered by the enemy and the antiquities were seized; at present they are listed as war losses.

Using the input from the *Diary* it is possible to reconstruct the results of the excavations at Karnak as follows: Michał Tyszkiewicz has discovered and explored a small sanctuary situated somewhere between great temples of Amun and Mut. The sanctuary was built of sun-dried bricks and had at least two chambers: a room containing the statue of the lioness-headed goddess Mut/Sekhmet, and the preceding so-called room of the offering table. Numerous small objects found there, mainly statuettes, were probably of votive character, and their material (clay, faience, stone, bronze, gold) hint at a quite mixed social status of the people who came to worship at the small temple, most probably during the Late Period. Several uncharacteristic valuable pieces discovered on 14th of December (a wooden box inlaid with ivory, a small copper gilded vessel, a gold ring) may have originated from the treasury of this sanctuary, or alternately, from the repository of liturgical accessories.

The excavations at Karnak were not the only archaeological scheme undertaken by Michał Tyszkiewicz at Thebes. Accompanied by Mustapha Agha the consular agent, on 14th December 1861 the count went to the western bank of the Nile where he intended to excavate the area of the

Mimo szczupłości zawartych tam informacji można się pokusić o hipotetyczne wskazanie miejsca, gdzie Michał Tyszkiewicz prowadził swoje nie do końca legalne wykopaliska. Pierwsza nieudana próba rozpoczęcia prac miała prawdopodobnie miejsce na terenie Deir el-Bahari, bowiem było ono oddalone zaledwie *o kilkaset kroków* od miejsca, gdzie prowadzono wykopaliska rządowe; wiadomo, że Mariette prowadził wówczas prace archeologiczne na terenie świątyni Hatszepsut. Umowa dotycząca nocnych wykopalisk zawarta między dragomanem Tyszkiewicza i strażnikami nekropoli dotyczyła *doliny za górami Assasif*, co zapewne dla obserwatora stojącego w Deir el-Bahari znaczyło teren położony bardziej na północ i znany dziś jako Drah Abu el-Naga. Owa dolina, w której są zlokalizowane groby z czasów 18 dynastii (Tyszkiewicz odkrył grób z tego okresu) może być zidentyfikowana z tzw. Północną Doliną (Khâwi el Alamât), usytuowaną w pobliżu drogi wiodącej do Doliny Królów. Ta niewielka dolina zawiera groby skalne noszące numery TT 150–155 i 234, wszystkie datowane na czasy 18 dynastii, położone po obu stronach starożytnej rampy, która prowadziła niegdyś w stronę grobowca matki króla Amenhotepa I, królowej Ahmes-Nefertari. Urzędnicy pochowani tam byli związani z kultem ubóstwionej królowej. Nie wiadomo, który z tych grobów w istocie odkrył Tyszkiewicz, a także, czy badania kontynuowane w czasie jego trzytygodniowej nieobecności nie doprowadziły do odkrycia jeszcze innego grobu. Pojedyncze pochówki z okresu 21 i 22 dynastii, podobne do tych, jakie hrabia odkrył powyżej wejścia do grobowca, były rozrzucone na terenie nekropoli. Późniejsze wykopaliska w Północnej Dolinie też przyniosły podobne znaleziska.

Michał Tyszkiewicz opuścił Luksor 22 grudnia, kierując swój statek w stronę Asuanu. W dniu Bożego Narodzenia przybył do Esny, gdzie ponownie nakazał wykopaliska, które trwały dwa dni, w miejscu położonym „niedaleko od miasta". Trudno ocenić wyniki tych prac. *Dziennik* zawiera jedynie wzmiankę o *dwóch kamieniach grobowych z napisami hieroglificznymi* znalezionych pierwszego dnia i *kilku starożytnych przedmiotach* jako owocu drugiego.

Nowy Rok rozpoczął się dla hrabiego od zwiedzenia wyspy Elefantyny. Nie ma wprawdzie wzmianki o jakichkolwiek wykopaliskach w tym miejscu, ale Tyszkiewicz mógł wówczas odkryć lub nabyć kamienny posążek (wysokości 38 cm), który następnie podarował Auguste'owi Mariette do Muzeum w Bulak. Po przekroczeniu katarakty hrabia rozpoczął swą podróż przez Dolną Nubię.

necropolis. This however, met with strong opposition from the side of the representative of Auguste Mariette, but regardless of this opposition the work started soon enough. Fragments of an account on this enterprise, noted in the *Diary,* are presented below.

Even with only very meagre details found in this report we can try to identify the location in which Michał Tyszkiewicz made his semi-legal excavation. The first unsuccessful attempt to start the dig was probably in the area of Deir el-Bahari, since this spot was only "several hundred steps" away from the one where governmental excavations were conducted; it is known that Mariette was then engaged in archaeological work at the temple of Hatshepsut. The illicit arrangement of the night excavations was made between Tyszkiewicz's dragoman and wardens of the necropolis for a "valley *behind* the mountains of Assasif", which might have meant, for an observer standing at Deir el-Bahari, an area lying to the north of that location known today as Drah Abu el-Naga. This valley, the site of several tombs from the 18th dynasty (like the tomb discovered by Tyszkiewicz) can be identified with what is known as North Valley (Khâwi el Alamât), found in the vicinity of the road leading to the Valley of the Kings. This small valley contains the rock-tombs recorded as TT 150-155 and 234, all dated to the period of the 18th dynasty, situated on both sides of the ancient ramp leading towards the tomb of Queen Ahmose Nefertari, mother of King Amenhotep I. The officials buried there were all connected with the cult of the deified Queen. We do not know which of these tombs was discovered by Tyszkiewicz or whether the excavations which continued during his three weeks' absence resulted in the discovery of any other tomb. Single burials from the period of the 21st and 22nd dynasties, like those discovered by the count above the tomb entrance, were scattered across the necropolis and later excavations in the North Valley have brought similar findings, too.

On the 22nd December 1861 Michał Tyszkiewicz left Luxor turning his ship to sail towards Aswan. On Christmas Day he arrived at Esna when he once again ordered excavations, of two days' duration, in a site situated "not far from the town". The results of this work cannot be specified more closely: the *Diary* contains only a mention of "two stelae of stone with hieroglyphic inscriptions", found on the first day, and of "several ancient objects" as the fruit of the other day.

The New Year's Day of 1862 began for the count with a visit to the island of Elephantine. There is, to be sure, no

Odwiedził zabytki na wyspie File, a następnie świątynie w Kalabsza, Beit el-Uali i Dendur, po czym 6 stycznia 1862 r. zatrzymał się na południe od Uadi es-Sebua, by ponownie przedsięwziąć wykopaliska. Fragmenty *Dziennika* odnoszące się do nich są przedstawione dalej. Krótka podróż przez Dolną Nubię miała na celu dotarcie do słynnych świątyń w Abu Simbel, ale Tyszkiewicz zwiedza wszystkie inne mijane zabytki. Są to świątynie w Derr, Amada, Dakka, Gerf Hussein i Dabod, a następnie, w drodze powrotnej, świątynie w Kom Ombo i Edfu.

Następne trzy dni, które Michał Tyszkiewicz spędził w Tebach, także były w znacznej części poświęcone zabytkom. Hrabia odebrał wówczas raport z wyników swoich wykopalisk prowadzonych pod jego nieobecność. W Luksorze jego kolekcja powiększyła się dzięki kilku zakupom, jakich dokonał i darom, jakie otrzymał (m.in. papirus od Mustafy--Agi). Do Kairu Tyszkiewicz wracał już owiany sławą szczęśliwego odkrywcy i kolekcjonera. Na kilka dni przed opuszczeniem Egiptu hrabia ponownie przeprowadza wykopaliska, tym razem w Sakkarze, ale na ten temat zostało w *Dzienniku* powiedziane zaskakująco mało: (...) *przebywszy dni kilka na pustyni Sakkara, gdzie jeszcze udało mi się niemało pięknych brązów wykopać* (...). Kupuje wówczas (m.in. od dr. Meymara) kolekcję brązowych figurek także pochodzących z Sakkary. W sumie kolekcja Tyszkiewicza zawierała co najmniej 122 brązowe figurki, które poza kilkoma wyjątkami zostały podarowane Muzeum Luwru.

Michał Tyszkiewicz opuścił Egipt w połowie lutego 1862 r., wioząc do Europy kolekcję ok. 800 zabytków, przeważnie niewielkich rozmiarów. By uniknąć niedogodności związanej z transportem zbyt ciężkich lub zbyt wielkich obiektów, hrabia nie wziął ze sobą prawie żadnych większych przedmiotów kamiennych. Z wpisu w *Dzienniku* wiemy, że odrzucił ofertę agenta konsularnego Mustafy-Agi z Luksoru kupna, nawet za bardzo korzystną cenę, pięknego posągu Ozyrysa pół-naturalnej wysokości, wykonaną z czarnego granitu: (...) *ponieważ przedmiot ten byłby dla mnie za kłopotliwym do przewiezienia, ograniczam się zatem na wyszukaniu lub wykopaniu drobnych przedmiotów.* Faktycznie, w kolekcji przywiezionej z Egiptu w 1862 r. znajdowała się tylko niewielka stela kamienna (dziś w Warszawie, nr inw. MN 236843) oraz głowa posążka Besa (dziś w Kownie jako depozyt Muzeum Narodowego w Wilnie, nr inw. IM 4960), prawdopodobnie świadomie oddzielona od reszty posążka. Największymi przywiezionymi przez Hrabiego zabytkami był kartonaż (Warszawa, nr inw. MN 141987) i drewniane

mention of any excavations there, but at this time Tyszkiewicz may have discovered or purchased a stone statue (38 cm high), which was subsequently presented to Auguste Mariette for the museum in Bulaq. After crossing the cataract the count began his journey through Lower Nubia. He visited monuments on the island of Philae and later, the temples at Kalabsha, Beit el-Wali and Dendur; on 6th January he made a stop south of Wadi es-Sebua to undertake again some digging. The fragments of the *Diary* relating to these excavations are presented below. Although the destination of his short journey through Lower Nubia were the famous temples of Abu Simbel, Michał Tyszkiewicz visited all the monuments on the way to that site, namely, the temples at Derr, Amada, Dakka, Gerf Hussein and Dabod, and subsequently, on the way back, the temples at Kom Ombo and Edfu.

The next three days spent by Michał Tyszkiewicz in Thebes were mostly devoted to antiquities too. At this time the count received a report on the results of his excavations, carried out in his absence. He augmented his collection at Luxor with a number of pieces purchased and gifts (including a papyrus received from Mustapha Agha). He was returning to Cairo attended by fame as a lucky discoverer and collector. A few days before leaving Egypt, the count again made some excavations, this time at Saqqara, but surprisingly little is said on this subject in the *Diary*: (...*having spent a few days in the desert of Saqqara, where I succeeded in excavating quite a number of fine bronzes)*. At this time he also bought (among others, from a Dr. Meymar) a collection of bronze figurines also originating from Saqqara. Ultimately, the collection amassed by Michał Tyszkiewicz included at least 122 bronze statuettes; these, with some exceptions, were presented to Musée du Louvre.

Michał Tyszkiewicz left Egypt in February 1862, taking with him to Europe a collection of some 800 antiquities, most of them not too large in size. To avoid inconvenience of transporting too heavy or too large pieces the count took with him few larger stone objects. From his *Diary* we know that he refused the offer made by Mustapha Agha the consular agent at Luxor, even for a quite reasonable price, of a beautiful half-size statue of Osiris of black granite ...*because this piece would be too troublesome for me to transport; thus I limit myself to discovering or excavating small objects*. In fact, in the collection brought from Egypt in 1862 there was only a single smaller stela (now in Warsaw, inv. no MN 236843) and the head of a not over large

wieko pozorne (Luwr, nr inw. E.3859) oraz taboret (Luwr, nr inw. E.3858, dziś jako depozyt w Muzeum Narodowym w Warszawie). Słynny posąg bazaltowy pokryty tekstami magicznymi (Luwr, nr inw. E.10777), według informacji opublikowanej przez W. Froehnera w katalogu aukcyjnym, hrabia zakupił dopiero w 1897 r.; nie wiadomo kto przywiózł ten zabytek do Europy.

Michał Tyszkiewicz odbył w 1867 r. jeszcze jedną podróż do Egiptu, o której, niestety, niczego nie wiadomo.

Jak wynika z dotychczasowych badań nad losami kolekcji Michała Tyszkiewicza, (por. także tekst A. Snitkuviené), w różnych muzeach świata można obecnie znaleźć ogółem 453 zabytki przywiezione przez niego z Egiptu w 1862 r.: dwa znajdują się w Londynie, cztery w Bostonie, 121 w Warszawie, 124 na Litwie i 202 w Paryżu.

Nie wiadomo, gdzie znajduje się 18 obiektów sprzedanych na aukcji w 1898 r., wymienionych w katalogu W. Froehnera, wśród nich złoty pierścień i dwa srebrne wizerunki duszy Ba.

Pod pretekstem zabezpieczenia zbiorów muzealnych na wypadek wojny z Niemcami, w 1867 r. wywieziono z Muzeum Starożytności w Wilnie 223 drobne obiekty; być może znajdują się one obecnie w Moskwie (w dawnym Muzeum Rumiancewa), ale nie jest to jeszcze potwierdzone.

Działania wojenne na froncie francusko-niemieckim doprowadziły do ograbienia i zniszczenia miasta Peronne nad rzeką Sommą, gdzie w Muzeum Alfreda Danicourt były zdeponowane dwie brązowe figurki z Luwru. Muzeum w Peronne zostało doszczętnie ograbione przez Niemców w 1914 r.; należy przypuszczać, że wspomniane figurki znajdują się gdzieś w zbiorach prywatnych.

Wykaz strat Muzeum Narodowego w Warszawie w czasie II wojny światowej obejmuje, między innymi, 81 zabytków pochodzących z kolekcji Tyszkiewicza. Są na tej liście dwie dość duże figury drewniane (powyżej 30 cm wysokości), trzy figurki uszebti, naczynko oraz 75 mniejszych figurek i amuletów. Także te obiekty z pewnością znajdują się teraz w zbiorach prywatnych.

Tekst Dziennika Michała Tyszkiewicza przynosi też opisy kilkunastu zabytków, które wyróżniały się do tego stopnia kształtem, materiałem, względnie pięknym wyglądem, że

statue of Bes (now in Kaunas as a deposit of the National Museum of Lithuania in Vilnius, inv. no IM 4960), probably intentionally detached from the statue. The largest antiquities brought by the count were the cartonnage (Warsaw, MN 141987) and the wooden mummy-cover (Louvre E. 3859), and the stool (Louvre E. 3858, today as deposit in Warsaw, National Museum). The famous basalt statue covered with magical texts (Louvre E. 10777), according to the information published by W. Froehner in an auction catalogue, was purchased by the count only in 1897; it is not known who had brought it to Europe.

Michał Tyszkiewicz made another journey to Egypt in 1867, about which, unfortunately, nothing is known.

Thanks to research made of the subsequent fate of the collection of Egyptian antiquities of Michał Tyszkiewicz (see also the contribution from A. Snitkuviené in this Catalogue) it was possible to trace a total of 453 pieces brought by him from Egypt in 1862 to several museums all over the world: London (2), Boston (4), Warsaw (121) Lithuania (124), and Paris (202).

The present location of 18 objects sold off at an auction in 1898, listed by W. Froehner in his catalogue is unknown; they included a gold ring and two silver representations of Ba (soul).

Under the pretext of protecting the museum collection in case of a war with Germany, 223 small objects were taken away in 1867 from the Museum of Antiquities in Vilnius. At present they could be in Moscow (in the former Rumyantsev Museum), which, however, is not confirmed yet.

The warfare on the French-German front lay waste to the town Péronne on the river Somme, where two bronze statuettes from the Tyszkiewicz collection then in the Louvre had been placed in deposited in the Alfred Danicourt Museum. The museum was plundered by German soldiers in 1914; one can presume that the objects are at present in private hands.

The list of war losses suffered by the National Museum in Warsaw during World War Two includes 81 objects from the Michał Tyszkiewicz collection: two wooden figurines (over 30 cm in height), three ushabti funerary figurines, a small vessel and 75 smaller figurines and amulets. Imaginably, these pieces too are now in private hands.

zostały wspomniane przez Autora. Jest znamienne, że o większości tych przedmiotów niczego, niestety, nie wiadomo. Oto wykaz tych zabytków:

» złoty skarabeusz oraz inny skarabeusz w złotej obwódce – znalezione na mumii rozwijanej w domu konsula E. Lavissona 17 grudnia 1861 r.;

» łuk drewniany i trzy kije z drewna, znalezione przy tej samej okazji;

» srebrna blacha z wizerunkiem płaczącego oka znaleziona na mumii ofiarowanej przez Mustafę Agę w dniu 14 grudnia 1861 r.;

» drewniana puszka wykładana pasmami z kości słoniowej, zdobiona nacinanymi kółeczkami, znaleziona w Karnaku w dniu 14 grudnia 1861 r.;

» naczynie kuliste miedziane z emalią, wewnątrz pozłacane, znalezione w Karnaku tego samego dnia;

» złoty pierścień z *nie szlifowanym szmaragdem* (z pewnością chodzi o półszlachetny kamień), znaleziony w Karnaku tego samego dnia;

» złota figurka Amona-Re znaleziona w Karnaku w dniu 15 grudnia 1861 r.;

» *liczne złote klejnoty i bożyszcza z lapis-lazuli: grube złote kolczyki, pyszny naszyjnik ozdobiony kornalinami, złota blaszka z napisem hieroglificznym, bransoleta z ametystów i krwawników, bransoleta w formie węża, kryształowy posążek boga Sawak* (Anubisa) – wszystko znalezione na mumii w dniu 17 grudnia 1861 r.;

» dwie stele z napisami hieroglificznymi (na jednym były królewskie kartusze) – zapewne wykopane w Karnaku, przekazane Tyszkiewiczowi w dniu 19 stycznia 1862 r.;

» złoty pierścień z oprawną *gęsią z porcelany*, z napisem – obiekt wykonany przez handlarza Teodorusa, zakupiony 19 stycznia 1862 r.

Należy przypuszczać, że drewniany łuk i kije, jak też obie stele kamienne Tyszkiewicz pozostawił w Muzeum w Bulak. Pozostałe przedmioty, mające wartość cennych klejnotów, Michał Tyszkiewicz pozostawił prawdopodobnie sobie i być może niektóre z nich przekazał najbliższym sobie osobom (był dwukrotnie żonaty), inne być może sprzedał.

Podsumowując wszystkie pozycje, można obliczyć, że z liczącego pierwotnie ok. 800 obiektów zbioru, który Michał Tyszkiewicz przywiózł w 1862 r. z Egiptu, do dziś w muzeach zachowały się na pewno 453 zabytki. Przy okazji obecnej wystawy zaprezentowano 125 spośród nich. ■

We find in the *Diary* a description of a dozen-odd more remarkable pieces, distinguished by their shape, material and beauty and mentioned by Tyszkiewicz. It is significant, that, unfortunately, next to nothing is known about most of these pieces. Their list is given below:

» a gold scarab, and another scarab set in gold, found on 17th November 1861 from a mummy unwrapped in the house of the consul of Russia, E. Lavisson;

» a bow and three batons of wood from the same source;

» a silver plate with the representation of a "weeping eye" from a mummy presented to Tyszkiewicz by Mustapha Agha on 14th December 1861;

» a wooden box inlaid with ivory, decorated with a design of small incised circles, found at Karnak on 14th December 1861;

» a spherical vessel of copper, gilded inside, found at Karnak on the same day;

» a gold ring "with an uncut emerald" (probably a semi-precious stone), found at Karnak on the same day;

» a gold statuette of Amon-Re, found at Karnak on 15th December 1861;

» "numerous gold jewels and figurines of deities made of lapis-lazuli, stout gold ear-rings, two rings and a gorgeous collar of the same material, decorated with carnelians, a gold plaque with a hieroglyphic inscription, a bracelet of amethysts and carnelians, a bracelet in the form of a serpent, a figure of the god Sawak (Anubis) made of crystal" – all this found on a mummy discovered above the entrance of the tomb, on 17th December;

» two stelae with hieroglyphic inscriptions (one with royal cartouches) – probably found at Karnak and handed over to Tyszkiewicz on 19th January 1862;

» an inscribed gold ring composed together with a "porcelain goose", a work of the dealer Teodorus, bought by Tyszkiewicz on 19th January.

We have reason to believe that Tyszkiewicz left the wooden batons and the bow, similarly as the two stone stelae in the museum in Bulaq. All the other more valuable pieces Michał Tyszkiewicz may have kept for himself. Some of them he could have offered as gifts to his closest family members (he was married twice), and sold some of the others.

In sum, one may estimated that of the collection of Egyptian antiquities brought by Michał Tyszkiewicz from his travels in Egypt and Nubia in 1862 – some 800 pieces in all - 453 items are now in keeping of several museums across the world. Of these 125 are presented at our exhibition. ■

Selected bibliography:

Andrzejewski, Tadeusz, **Księga Umarłych piastunki Kai**.
Papirus ze zbiorów Muzeum Narodowego w Warszawie nr 21884, Warszawa 1951;

Dobrowolski, Witold, „**Michał Tyszkiewicz – collectionneur d'oeuvres antiques**"
[in:] *Essays in honour of Prof. Dr. Jadwiga Lipińska,* Warszawa 1997, p.161-169, pl. XXII;

Dolińska, Monika, „**Khaemhet's bad luck**"
[in:] *Études et travaux* XXI (2007), p. 27-41;

Dolińska, Monika, „**Looking for Baste Iret. Cartonnage from the Tyszkiewicz Collection in the Warsaw National Museum**"
[in:] *Bulletin du Musée National de Varsovie* XLII (2001) [2006], p. 26-41;

Egipt zapomniany czyli Michała hr. Tyszkiewicza "**Dziennik podróży do Egiptu i Nubii (1861-1862)**",
ed. Andrzej Niwiński, Warszawa 1994;

Essays in honour of Prof. Dr. Jadwiga Lipińska, **Warsaw Egyptological Studies I**,
*(ed. Andrzej Niwiński),*Warszawa 1997

Lipińska, Jadwiga, „**Michał Tyszkiewicz – kolekcjoner sztuki starożytnej**"
[in:] *Rocznik Muzeum Narodowego w Warszawie* 14 (1970), p. 461-469;

Majewska, Aleksandra, „**La collection égyptienne des Tyszkiewicz de Łohojsk au Musée National de Varsovie**"
[in:] *Essays in honour of Prof. Dr. Jadwiga Lipińska,* Warszawa 1997, p. 171-190, pl. XXIII-XXXI.

Niwiński, Andrzej, „**Count Michał Tyszkiewicz's Egyptian Travel 1861-62 and His Excavations in Egypt and Nubia**"
[in:] *Essays in honour of Prof. Dr. Jadwiga Lipińska,* Warszawa 1997, p. 191-211, pl. XXXII-XXXVI;

Niwiński, Andrzej, „**Wokół egipskiej podróży i kolekcji Michała hr. Tyszkiewicza**"
[in:] *Egipt zapomniany...,p. 7-38;*

Rouit, Charles, „**La collection Tyszkiewicz du Musée du Louvre**"
[in:] *Essays in honour of Prof. Dr. Jadwiga Lipińska,* Warszawa 1997, p. 213-224, pl. XXXVII-XLI;

Snitkuvienė, Aldona, **Biržu Grafai Tiškevičiai ir jų palikimas**,
Kaunas 2008;

Snitkuvienė, Aldona, „**Lithuanian Collections of Count Michał Tyszkiewicz and His Family**"
[in:] *Essays in honour of Prof. Dr. Jadwiga Lipińska,* Warszawa 1997, p. 225-247, pl. XLII-XLV;

Snitkuvienė, Aldona, **Raudondvaris Grafai Tiškevičiai ir jų palikimas**,
Kaunas 1998;

Ziegler, Christiane, „**Un chef d'oeuvre de la collection Tyszkiewicz: le pectoral au bélier (Louvre E. 11074)**"
[in:] *Essays in honour of Prof. Dr. Jadwiga Lipińska,* Warszawa 1997, p. 323-327, pl. LXII.

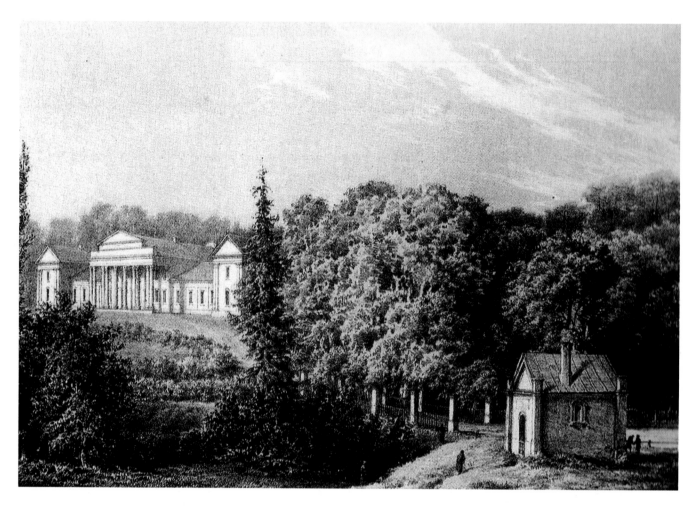

Widok pałacu Tyszkiewiczów w Łohojsku. Litografia Alojzego Misierowicza wg. szkicu (ołówek i akwarela) wykonanego między 1872 a 1874 przez Napoleona Ordę, opublikowana w *Albumie widoków historycznych Polski*, Warszawa 1875 (wyd. M. Fajans). MN w Warszawie, Gr. Pol. 16089/21

View of the palace of Tyszkiewicz family in Lohojsk. Litography by Alojzy Misierowicz, made from a pencil sketch tinted with watercolour by Napoleon Orda, between 1872 and 1874; published in *Album widoków historycznych Polski*, Warsaw 1875 (ed. M. Fajans). MN Warsaw, Gr. Pol. 16089/21

Aldona Snitkuvienė
Narodowe Muzeum Sztuki
im. M. K. Čiurlionisa

Aldona Snitkuvienė
Narodowe Muzeum Sztuki
im. M. K. Čiurlionisa

Historia zbioru egipskich starożytności hrabiego Michała Tyszkiewicza

History of the Count Michał Tyszkiewicz collection of Egyptian antiquities

Hrabia Michał Tyszkiewicz (ur. 4 grudnia 1828, zm. 18 listopada 1897) od młodych lat interesował się archeologią. Już w roku 1856 został członkiem rzeczywistym i dobroczyńcą Wileńskiej Komisji Archeologicznej, w 1859 roku członkiem honorowym Imperatorskiego Towarzystwa Archeologii w Sankt Petersburgu[1]. Wymarzony kraj nad Nilem Michał Tyszkiewicz odwiedził zimą w latach 1861–1862, gdzie nie tylko polował, ale też prowadził wykopaliska archeologiczne. W Egipcie zebrał duży i ważny zbiór starożytności, który zawierał obiekty archeologiczne, znalezione podczas wykopalisk, kupione podczas podróży i otrzymane jako dary.

Będąc jeszcze w Egipcie Michał Tyszkiewicz podarował Muzeum w Bulak kamienną rzeźbę, przedstawiającą kroczącego mężczyznę[2]. Posąg ten jest teraz eksponowany w Muzeum Egipskim w Kairze. Wiosną 1862 r. po powrocie z Egiptu do Paryża Michał Tyszkiewicz podarował zespół cennych obiektów(200 sztuk), zebranych w Egipcie do Muzeum Luwru[3]. W tym zbiorze znajdowały się brązowe posążki, nóż do cięcia papirusu, złote pierścienie, drewniany taboret, malowaną pokrywę mumii i dużo innych obiektów[4].

Między 11 marca a 11 kwietnia 1862 r. Michał Tyszkiewicz przesłał znaczną część przywiezionych z Egiptu amuletów i posążków bóstw – łącznie 222 obiekty – do Wileńskiego Muzeum Starożytności, założonego przez swego

Count Michał Tyszkiewicz (born on 4th December, 1828, died on 18th November, 1897) had taken interest in archaeology since his youth. As early as in 1856 he became the real member and benefactor of the Archaeological Commission in Vilnius, and in 1859 the honorary member of the Imperial Society of Archaeology in Sankt Petersburg[1]. Michał Tyszkiewicz travelled to his dream land on the Nile in the winter of 1861-1862 where next to hunting he also made a number of archaeological excavations. In Egypt he built up a large and important collection of antiquities which included both archaeological objects discovered during excavation, purchased and received as gifts.

While still in Egypt, Michał Tyszkiewicz offered to the Museum in Bulaq a stone statue of a walking man[2]. This piece is now on display in the Egyptian Museum in Cairo. In spring 1862, after returning from Egypt to Paris, Michał Tyszkiewicz offered a group of valuable pieces (200 items) collected in Egypt to the Louvre[3]. The set included bronze statuettes, a bronze knife for cutting papyrus, gold rings, a wooden stool, a painted mummy-cover, and many other items[4].

Between 11th March and 11th April 1862 Michał Tyszkiewicz sent a large group of amulets and figurines of divine forms brought by him from Egypt – 222 objects in all – to the Antiquities Museum in Vilnius founded by his cousin Eustachy Tyszkiewicz (1814-1873). Less than a month later, on 8th May, he followed these which two " mummies of

1 BNW ZR, IV 10641: Archive of M. Brensztejn. Ryciny do Komisji archeologicznej wileńskiej. 1855-1865. Członkowie Komisji archeologicznej (Illustrations for the Archaeological Commission in Vilnius 1855-1865. Members of the Archaeological Commission), k.25 (Tyszkiewicz Michał hr.); *Izvestia imperatorskogo archeologičeskogo obščestva*, Sankt Petersburg, 1859, vol.1 part 1, p. 62; *Izvestia imperatorskogo archeologičeskogo obščestva*, Sankt Petersburg, 1861, vol. 2 part 1, p. 62.

2 Borchard L., *Statuen und Statuetten von Koenigen und Privatleuten*. Catalogue Général des Antiquités Égyptiennes du Musée du Caire, Teil 3, Berlin, 1930, n° 725.

3 Rougé M. E., „Collection Égyptienne du Comte Tyszkiewicz", in: *Moniteur des Arts*, 1862-04-16, n° 244; The name of M. Tyszkiewicz has been immortalized on the board of great donators of Louvre [BNW ZR, akc. 10114, t. 9 (Potocka Zofia z Tyszkiewiczów. Teki rodzinne (Family dossier): Tyszkiewiczowie-Potoccy-Lubomirscy-Zamojscy), k. 82 (Donation Tyszkiewicz report)].

4 Rouit C., „La Collection Tyszkiewicz du Musée du Louvre", in: *Warsaw Egyptological Studies. I. Essays in honour of Prof. Dr. Jadwiga Lipińska*, Warsaw, 1997, p. 213–224.

kuzyna Eustachego Tyszkiewicza (1814–1873). Niespełna miesiąc później, 8 maja tego samego roku, hrabia posłał tam ponadto dwie mumie dziecięce i różne inne starożytności, a 12 maja jeszcze 6 zabytków egipskich i 12 eksponatów ornitologicznych[5].

W 1899 r. z ogólnej liczby 253 obiektów podarowanych wówczas przez Michała Tyszkiewicza w Muzeum Starożytności, które w owym czasie podlegało Wileńskiej Bibliotece Publicznej, przechowywano wciąż 208 eksponatów. Dzisiaj w Narodowym Muzeum Litwy, któremu początek dało właśnie Muzeum Starożytności, znajduje się tylko 18 spośród tamtych zabytków egipskich[6], przy czym niektóre udało się rozpoznać dzięki katalogom Muzeum Starożytności[7] i publikacji profesora Uniwersytetu w Sankt Petersburgu, egiptologa Borysa Turaiewa (1869–1920)[8].

Skomplikowane były losy zabytków egipskich, które Michał Tyszkiewicz podarował do prywatnego muzeum w pałacu Tyszkiewiczów w Łohojsku (dziś na terenie Białorusi). Muzeum to zostało założone w 1842 r. przez archeologa, historyka i etnografa, a zarazem kolekcjonera Konstantego Tyszkiewicza (1806–1868)[9]. Eksponaty można było oglądać w dwóch salach pałacu – Wielkiej i Małej. Podarowany przez Michała Tyszkiewicza zbiór egipskich starożytności był eksponowany w witrynie obok dzieł sztuki mistrzów Rzymu, Florencji i Neapolu[10]. Po śmierci Konstantego Tyszkiewicza Łohojsk i wszystkie zbiory odziedziczył Oskar Tyszkiewicz (1837–1897), który *żadnego nie miał zamiłowania do starożytnych zabytków i wyprzedał za pół darmo niemal wszystkie eksponaty*[11]. Niektóre z nich kupił inny kolekcjoner z rodu, Michał Tyszkiewicz (1860–1930) z Andruszówki[12], który następnie podarował je w 1901 r. Towarzystwu Sztuk Pięknych „Zachęta" w Warszawie[13].

Po śmierci Oskara Tyszkiewicza Łohojsk i pozostałą część zbiorów odziedziczył jego syn Józef Tyszkiewicz (1869–1914). W przeciwieństwie do swego ojca, bardzo cenił on zbiory dziadka, w których było jeszcze niemało cennych

children", and various other antiquities, and on 12th May, with six more Egyptian finds and 12 ornithological exhibits[5].

In 1899 out of the total number of 253 pieces offered by Michał Tyszkiewicz in the Antiquities Museum, then a unit of the Vilnius Public Library, 208 objects were still in place. Today, the National Museum of Lithuania, successor of the Antiquities Museum, has in its keeping only 18 Egyptian antiquities from that set[6]. Some of these were identified thanks to the catalogues of the Antiquities Museum[7], and the publication of Boris Turaiev (1869-1920), Egyptologist and professor of the University of St Petersburg[8].

Much complicated was the fate of the Egyptian antiquities presented by Michał Tyszkiewicz to a private museum in the palace of Tyszkiewicz family in Łohojsk (now in Belarus). The museum was founded in 1842 by Konstanty Tyszkiewicz (1806-1868)[9], archaeologist, historian and ethnographer, as well as a collector. The collection could be viewed in two rooms of the palace called adequately – the Great and the Small room. The collection of Egyptian antiquities presented by Michał Tyszkiewicz was exhibited in a display cabinet next to the works of art of Roman, Florentine and Neapolitan masters[10]. After the death of Konstanty Tyszkiewicz the palace at Łohojsk and the collection passed to Oskar Tyszkiewicz (1837-1897), who *had no love for antiquities and soldt almost all the objects for next to nothing*[11]. Some of these were bought by another collector of the same family, Michał Tyszkiewicz of Andruszówka[12] (1860-1930), who subsequently offered them, in 1901, to the Society of Fine Arts "Zachęta" in Warsaw[13].

After the death of Oskar Tyszkiewicz Łohojsk and the remainder of the collection were inherited by his son Józef Tyszkiewicz (1869-1914). In contrast to his father he had a high regard for his grandfather's collection which still included a good many valuable pieces: *a great cabinet of objects from the Egyptian excavations, a mummy, unfortunately, already unwrapped, and a great attraction: a vast scroll of*

5 VUB RS, F 46-5 (Spis ofiar, które wpłynęły do Muzeum Starożytności od 11 stycznia 1856–1865 r. = List of gifts offered to the Antiquities Museum between the 11th of January 1856 till 1865), k. 86 (Spis darów, które wpłynęły do Muzeum Starożytności od 11 stycznia do 11 czerwca 1862 r.), nr. 45; „Przegląd miejscowy. Wilno.," (,,Local review, Vilnius") in: *Kurjer Wileński*, 1862-04-14, nr. 31, p. 248; „Przegląd miejscowy. Wilno", in: *Kurjer Wileński*, 1862-05-08, nr. 36, p. 290; „Przegląd miejscowy. Wilno", in: *Kurjer Wileński*, 1862-05-11, nr. 39, p. 312.

6 Including the two "mummies of children" – modern nineteenth century A. D. forgeries. In 1999 these objects were X-rayed at the LDM RC.

7 *Katalog predmetov Muzeia drevnostei sostoiaščago pri Vilenskoi publičnoi biblioteke,* sostavil F. Dobrianski, Vilnius 1879, 30–31, № 2308–2560; *Katalog predmetov Muzeia drevnostei sostoiaščago pri Vilenskoi publičnoi biblioteke,* second edition, Vilnius 1885, p. 37–38, № 2–18, p. 21–256.

8 Turaiev B., "Opisanie egipetskich pamiatnikov v russkich muzeiach i sobraniach", in: *Zapiski Vostočnogo otdelenia Russkogo archeologičeskogo obščestva* , 1899, vol. II, p. 165–190.

9 M., „O Łohojsk", in: *Tygodnik Ilustrowany*, 4. 07. 1914, p. 530; Akulič S., „Muzei bratoi Tyškevičai", in: *Pomniki historii i kultury Belarusi*, Minsk 1971№ 2, p. 49-51.

10 M., „O Łohojsk", in: *Tygodnik Ilustrowany*, 4.07.1914, p. 530; Akulič S., „Muzei bratoi Tyškevičai", in: *Pomniki historii i kultury Belarusi*, Minsk 1971№ 2, p. 49-51; Aftanazy R., *Materiały do dziejów rezydencji*, Warszawa, 1986, t. I A, p. 231.

11 Tyszkiewicz J., *Tyszkiewiciana: militaria, bibliografia, numizmatyka, ryciny, zbiory, rezydencje, etc. etc.*, Poznań, 1903, t. 1., p. 80–81; M., „O Łohojsk", in: *Tygodnik Ilustrowany*, 4.07.1914, p. 530.

12 J. O., „Andruszówka", in: *Tygodnik Ilustrowany*, 1901, nr. 48, p. 946.

13 Lipińska J., „Michał Tyszkiewicz – kolekcjoner sztuki starożytnej" (,,Michael Tyszkiewicz – the ancient art collector") , in: *Rocznik Muzeum Narodowego w Warszawie*, 1970, t. XIV, p. 461–468.

zabytków: *wielka witryna wykopalisk egipskich, niestety, już rozwinięta mumia, i* great attraction: *ogromny zwój papirusów dochowany wybornie, Bóg wie, co za tajemnice w sobie mieszczący, a o ile wiem, dotąd nie odcyfrowany*[14].

W 1905 r. Józef Tyszkiewicz sprzedał część odziedziczonego zbioru archeologowi i kolekcjonerowi Henrykowi Taturowi (1846–1907) z Mińska, lecz nie wiadomo, czy wśród nich były jakieś zabytki egipskie[15]. Pozostały zbiór Muzeum w Łohojsku był przygotowywany do publikacji; m.in. zostały opisane papirusy, mumie i inne zabytki starożytnego Egiptu[16]. Wydaje się, że Józef Tyszkiewicz planował w ten sposób zrealizować prośbę swego krewnego, imiennika Józefa (1850–1905), najstarszego syna hrabiego Michała Tyszkiewicza: opisane zbiory miały zapewne zostać opublikowane w drugiej części książki *Tyszkiewiciana*. Niestety, wraz ze śmiercią jej autora plany publikacji upadły.

Józef Tyszkiewicz postanowił następnie podarować zabytki egipskie z Łohojska nowo założonemu (działającemu od 1907 r.) w Wilnie Towarzystwu Muzeum Nauki i Sztuki. O zamiarze tym donosił nawet wileński dziennik „Kurjer Litewski"[17], ostatecznie jednak hrabia swych planów nie zrealizował[18]. Zbiory zostały jednak w latach 1910–1911 przewiezione z Łohojska do Wilna[19]. Po śmierci właściciela odziedziczyła je żona Józefa Tyszkiewicza, Maria Krystyna Brandt-Tyszkiewicz (1878–1945). W 1915 r. podarowała ona większość starożytności egipskich (około 200 sztuk) Towarzystwu Sztuk Pięknych „Zachęta" w Warszawie, które ze swojej strony wszystkie swoje zbiory, wraz z tym podarunkiem, przekazało 25 października 1919 r. Muzeum Narodowemu w Warszawie[20]. Niestety, podczas II wojny światowej część z nich zaginęła[21]; pozostało 121 eksponatów[22].

W 1915 r. Maria Krystyna Brandt-Tyszkiewicz zdecydowała się sprzedać drugą część pochodzącego od Michała Tyszkiewicza zbioru swego męża w jednym z antykwariatów w Wilnie. Nabył je wileński kolekcjoner ksiądz Juozapas Stankevičius (1866–1958), który został poinformowany przez

papyrus finely preserved. God only knows, what mysteries it may hold, and, for all I know, still not deciphered [14].

In 1905 Józef Tyszkiewicz sold a part of the inherited collection to Henryk Tatur (1846-1907), archaeologist an collector from Minsk but it is unknown whether it included any Egyptian piece[15]. The remaining portion of the Łohojsk collection was being prepared for publication; the papyri, mummies and other Egyptian antiquities were described at the time[16]. It seems that Józef Tyszkiewicz planned to fulfil the request of his relative and namesakethrough such a publication intended to realize the idea of his namesake Józef (1850-1905) – eldest son of Count Michał Tyszkiewicz: presumably the described collection was to have been published in the volume two of *Tyszkiewiciana*. Unfortunately, with the death of thhe author of this book these plans fell through.

Subsequently, Józef Tyszkiewicz decided to offer the Egyptian antiquities from Łohojsk to the Society of the Museum of Learning and Art in Vilnius, newly established (and active since 1907). One of the Vilnius dailies, *Kurjer Litewski* even reported on these plans[17], but ultimately the Count did not carry out his plan[18]. Nevertheless, in 1910-1911 the collection was moved from Łohojsk to Vilnius[19]. After the death of its owner it was inherited Maria Krystyna Brandt-Tyszkiewicz (1878-1945), the widow of Józef Tyszkiewicz. In 1915 she presented most of the Egyptian antiquities (ca. 200 items) to the Society of Fine Art "Zachęta" in Warsaw, which society, on 25th October 1919, passed on all its collections, including this offering, to the National Museum in Warsaw[20]. Unfortunately, during World War Two a part of them went missing[21] and only 121 pieces remained[22].

In 1915 Maria Krystyna Brandt-Tyszkiewicz decided to sell the second part of her husband's collection going back to Michał Tyszkiewicz to one of the antiquarian shops in Vilnius. It was purchased by Juozapas Stankevičius (1866-1958) priest and local collector, informed by the salesman that

14 Wankie W., „Muzeum Łohojskie", in: *Świat*, 1907, nr. 35, p. 10.

15 Samcevič V., „Materialy z mesc m. Lagojsk (Menskai akrugi)", in: *Naš krai*, 1928, № 4 (31), p. 28.

16 LVIA, F 1135, t. 23, 251 Towarzystwa Przyjaciół Nauk. Inwentarz archeologicznej kolekcji [opis kolekcji archeologicznej w Łohojsku, pocz. XX wieku] (files of the Society of Friends of Learning. Inventory of the archaeological collection [description of the archaeological collection in Lohojsk, early 20ᵗʰ century]), k. 21–24.

17 Uziębło L., „Kronika Wileńska. Muzeum Nauki i Sztuki", in: *Kurjer Litewski*, 1907-07-07[20], nr. 147, p. 3; Wankie W., „Muzeum Łohojskie", in: *Świat*, 1907, nr. 35, p. 10; „Wspaniały dar", in: *Biesiada literacka (Lechita)*, 1907-11-16, nr. 3, p. 202–203.

18 Samcevič V., „Materialy z mesc m. Lagojsk (Menskai akrugi)", in: *Naš krai*, 1928, № 4 (31), p. 28.

19 *ibidem.*

20 MNW DI-DZ, 1919 [Act of bequeath of the collections of the Society of of Fine Arts "Zachęta"in Warsaw (from the collection of Tyszkiewicz in Lohojsk) to the National Museum in Warsaw. 25ᵗʰ October 1919]. Majewska A., „La collection égyptienne des Tyszkiewicz de Łohojsk au Musée National de Varsovie", in: *Warsaw Egyptological Studies. I. Essays in honour of Prof. Dr. Jadwiga Lipińska*, Warsaw, 1997, p. 171–190; Dolińska M., „Looking for Baste Iret. The Cartonnage from the Collection of Michał Tyszkiewicz", in: *Bulletin du Musée National de Varsovie*, MNW, Warszawa, 2001 (2006), t. XLII, Nº 1–4, p. 26–42.

21 *Straty wojenne. Sztuka starożytna. Obiekty utracone w Polsce w latach 1939–1945*, Poznań, 2000.

22 Majewska A., „La collection égyptienne des Tyszkiewicz de Łohojsk au Musée National de Varsovie", in: *Warsaw Egyptological Studies. I. Essays in honour of Prof. Dr. Jadwiga Lipińska*, Warsaw, 1997, p. 171–190.

sprzedawcę, że zabytki te należały do hrabiego Tyszkiewicza i zostały przywiezione przez niego z Egiptu. Pracownik Państwowego Muzeum Sztuki im. M. K. Čiurlionisa w Kownie (teraz Narodowe Muzeum Sztuki im. M. K. Čiurlionisa), historyk Ieva Andrulytė-Aleksienė (1901–1989), dowiedziawszy się o zabytkach egipskich w kolekcji Stankevičiusa, próbowała go namówić, aby sprzedał ten zbiór muzeum. Właściciel kategorycznie odmówił, mówiąc, że *bogów się nie sprzedaje*. Zgodził się jednak, by po jego śmierci zbiór uzupełnił ekspozycję starożytnego Egiptu Muzeum Sztuki w Kownie. W 1959 r. ksiądz Mykolas Tarvydis (1904–1980), który opiekował się na starość kolekcjonerem, wykonał jego testament. W ten sposób 93 obiekty należące niegdyś do sławnego kolekcjonera Michała Tyszkiewicza znalazły się w Muzeum Sztuki im. M. K. Čiurlionisa. Proweniencję zbioru potwierdza kartonowa tabliczka powleczona zielonym jedwabiem, do której była przyszyta część sprzedanych w 1915 r. amuletów, z napisem po polsku na drugiej stronie: *Ze zbiorów Hr*[abiego] *Tyszkiewicza z Łohojska*. Razem ze zbiorem sprzedano też egzemplarz *Dziennika Podróży po Egipcie i Nubji* Michała Tyszkiewicza wydany nakładem J. K. Wilczyńskiego w Paryżu w 1863 r., co też potwierdza pochodzenie z Muzeum w Łohojsku, ponieważ Konstanty Tyszkiewicz zbierał w swoim pałacu książki związane ze zbiorami[23].

Wuj Michała Tyszkiewicza, Benedykt Emanuel Tyszkiewicz (1801–1866), mieszkający w Czerwonym Dworze (Raudondvaris) również otrzymał zabytki przywiezione z Egiptu od swego bratanka[24]. Ten, dobrze wiedząc o pasji swego wujka dla różnych starożytności[25], chciał go odwiedzić złożonego chorobą[26] i uradować oryginalnym podarunkiem. Po śmierci Benedykta Emanuela Tyszkiewicza Czerwony Dwór razem ze znajdującymi się tam zbiorami[27] odziedziczył wnuk hrabiego, Benedykt Henryk Tyszkiewicz (1852–1935), który w 1903 r. przekazał z kolei majątek swemu synowi Benedyktowi Janowi. W 1907 r. Benedykt Tyszkiewicz[28] jako jeden z pierwszych wzbogacił nowo założone wileńskie Towarzystwo Muzeum Sztuki i Nauki, przekazując mu zbiór starożytnych zabytków: etruskich, greckich, rzymskich i egipskich (wazy, biżuteria, posążki, w łącznej liczbie 105 sztuk[29]). Nie posiadając pomieszczeń nadających się na muzeum, w 1914 r. Towarzystwo

the antiquities were once the property of Count Tyszkiewicz brought by him from Egypt. Historian Ieva Andrulytė-Aleksienė (1901–1989), of the National M. K. Čiurlionis Art Museum in Kaunas, having learned about Egyptian antiquities held by Stanevičius tried to persuade him to sell this collection to the Museum. The owner refused emphatically saying that *gods are not to be sold*. Nevertheless he agreed for his collection, after his demise to be added to the ancient Egyptian exhibition in the Art Museum in Kaunas. In 1959 Mykolas Tarvydis (1904–1980), the a priest who looked after the collector in his old age, executed his last will.

In this way, 93 pieces, once the property of the famous collector Michał Tyszkiewicz passed to the M. K. Čiurlionis Art Museum. The origin of the collection is confirmed on a piece of cardboard covered with green silk, with some of the amulets sold in 1915 sewn to it, and a text on its reverse, written in Polish: *from the collection of Count Tyszkiewicz of Łohojsk*. Together with the same collection a copy of the *Diary of a Journey to Egypt and Nubia* by Michał Tyszkiewicz has been sold, edited by J. K. Wilczyński in Paris, 1863, another confirmation of the origin of the collection from Łohojsk since Konstanty Tyszkiewicz collected in his palace books associated with the collections[23].

Benedykt Emanuel Tyszkiewicz (1801–1866), an uncle of Michał Tyszkiewicz of Czerwony Dwór (now Raudondvaris) also had received from his nephew a number of antiquities brought from Egypt[24]. The Count Michał, knowing well his uncle's passion for diverse antiquities[25], wished to visit him on his sickbed[26] and delight him with an original gift. After the death of Benedykt Emanuel Tyszkiewicz, the palace at Czerwony Dwór and the collections[27] were inherited by his grandson Benedykt Henryk Tyszkiewicz (1852–1935) who, in 1903 passed the estate to Benedykt Jan, his son. In 1907 Benedykt Tyszkiewicz[28] was one of the first to support the newly established Society of the Museum of Learning and Art in Vilnius by offering a collection of Etruscan, Greek, Roman and Egyptian antiquities (vases, jewellery, statuettes: 105 items in all[29]). However, with no rooms suitable for a museum, in 1914 the Society handed over its entire collection to the Society of Friends of Learning in Vilnius.

23 Wankie W., „Muzeum Łohojskie", in: *Świat*, 1907, nr. 35, p. 10.

24 MAB RS, F 151-331 Księga – spis darzyńców Muzeum Towarzystwa Nauki i Sztuki w Wilnie. 1907–1913 r.) (A list of benefactors of the Museum of the Society of Learning and Art in Vilnius in the years 1907-13), k. 108; Uziębło L., „Kronika Wileńska. Muzeum Nauki i Sztuki", in: *Kurjer Litewski*, 1907-08-09 [22], p. 3.

25 BNW ZR, IV 10641 (Archiwum M. Brensztejna. Ryciny do Komisji archeologicznej wileńskiej. 1855–1865. Członkowie Komisji archeologicznej), k. 248 (Tyszkiewicz Benedykt hr.).

26 MAB RS, F 31-1124 (Letter of Michała Tyszkiewicza to Artura Bartelsa [1862 r.]), k. 1.

27 ČDMA, M-4-1-3 Inwentarz sprzętów w Pałacu Czerwonodwórskim (Inventory of equipment in the Red Manor, 23rd of April, 1876), k. 36, Nr. 163–164; k. 37, poz. 17.

28 It is not clear who was the benefactor, Benedykt Henryk Tyszkiewicz, or his son Benedykt Jan.

29 MAB RS, F 151-331 Księga – spis darzyńców... (A list of benefactors of the Museum of the Society of Learning and Art in Vilnius in the years 1907-1913). k. 108; Uziębło L., „Kronika Wileńska. Muzeum Nauki i Sztuki", in: *Kurjer Litewski*, 1907-07-07[20], nr. 147, p. 3.

przekazało wszystkie swoje zbiory Towarzystwu Przyjaciół Nauk w Wilnie.

Instytucja ta istniała do jesieni 1939 r. W maju 1940 r. cały jej majątek został znacjonalizowany i przekazany najpierw Państwowemu Muzeum Kultury w Kownie, a później – Instytutowi Lituanistyki przeniesionemu z Kowna do Wilna. W 1941 r. dawny majątek Towarzystwa Przyjaciół Nauk został przekazany nowo założonej Akademii Nauk Litewskiej SRR, a ta instytucja w maju 1944 r. złożyła w depozyt eksponaty archeologiczne, wśród nich i zabytki staroegipskie, w Państwowym Muzeum Sztuki w Wilnie[30] (obecna nazwa: Narodowe Muzeum Sztuki). Z zabytków egipskich pozostały do dziś tylko 23 eksponaty. Ich wcześniejszą przynależność do zbioru hrabiów Tyszkiewiczów potwierdza księga inwentarza dworu w Czerwonym Dworze, nosząca datę 23 kwietnia 1876 r. Dzięki zachowanemu w niej opisowi można było zidentyfikować trzy naszyjniki fajansowe, a także inne zabytki ze starożytnego Egiptu[31].

Prawdopodobnie kilka najcenniejszych zabytków przywiezionych z Egiptu Michał Tyszkiewicz pozostawił sobie. Niestety, nie wiadomo, ile ich było. Po śmierci hrabiego jego zbiór, pozostały w jego domu w Rzymie, został wyprzedany na aukcji w Paryżu w 1898 r. Przyjaciel Michała Tyszkiewicza Wilhelm Froehner (1835–1925) wydał katalog Collection d'antiquités du comte Michel Tyszkiewicz. Catalogue orné de trente-troix planches (Paryż 1898). W aukcji tej brali udział słynni kolekcjonerzy z różnych krajów i przedstawiciele wielkich muzeów. Sprzedane wówczas zabytki trafiły do różnych muzeów świata.

Jeden z nich (słynny posąg kapłana trzymającego stelę z wizerunkiem Horusa na krokodylach, nr inw. E.10777) nabyło Muzeum w Luwrze[32]. W 1899 r. to samo muzeum kupiło od handlarza Mihrana Sivadjana jeszcze jeden eksponat sprzedany na wspomnianej aukcji (srebrna figurka Anubisa, nr inw. E.10792[33]). Później do Luwru dotarły jeszcze dwa zabytki egipskie ze zbioru hrabiego (złoty pektorał nr inw. E.11074 i waza nr inw. E.11659[34]), powiększając zbiór podarowany niegdyś przez Michała Tyszkiewicza. Niestety, podczas I wojny światowej dwa obiekty zaginęły (nr inw. E.3763, E.3833). Obecnie jest ich tam ogółem 202.

This institution existed until the autumn 1939. In Mai 1940 its entire property was nationalized and handed over, first, to the State Museum of Culture in Kaunas, subsequently to the Institute of Lithuanian Studies, moved from Kaunas to Vilnius. In 1941 the former property of the Society of the Friends of Learning was handed over to the newly founded Academy of Sciences of the Lithuanian Soviet Republic, and this institution in Mai 1944 placed the archaeological objects, including the Egyptian antiquities[30], in deposit in the State Art Museum in Vilnius (now the National Art Museum). Of the Egyptian antiquities only 23 pieces remain at present. That originally they belonged to the collections of counts Tyszkiewicz is confirmed by the inventory book of the palace at Czerwony Dwór, dated 23rd April 1876. One of the entries in this document helped identify three faience necklaces, as well as other ancient Egyptian objects[31].

Very likely, Michał Tyszkiewicz had kept a number of the most valuable pieces brought from Egypt for himself. Unfortunately it is unclear how many. After the his death the collection remaining in his house in Rome was auctioned off in Paris in 1898. Wilhelm Fröhner (1835–1925) a friend of the Count Michał Tyszkiewicz published a catalogue entitled Collection d'antiquités du comte Michel Tyszkiewicz. Catalogue orné de trente-troix planches (Paris, 1898). Present at the auction was a number of famous collectors from different countries and representatives of great museums. Antiquities sold at that time found their way to various museums around the world.

One of the pieces (the famous statue of a priest holding a stela with the representation of Horus on the crocodiles, inv. no. E.10777) was then purchased by the Louvre[32]. In 1899 the same museum bought from Mihran Sivadjan antiquities dealer, another piece sold at the same auction (a silver statuette of Anubis, inv. no. E.10792)[33]. Sometime later two more Egyptian antiquities from the same source passed to the Louvre (a gold pectoral inv. no, E.11074 and vase inv. no E. 11659[34]), augmenting the number of objects in the Tyszkiewicz collection. Unfortunately, two objects (inv. nos E.3763 and E.3833) were lost during World War One. At present there are 202 of them in the Louvre today.

30 LDMA, F 1, akc.1, t. 975 (list of deposits in the LMA. 1943 – 1947-05-19), k. 46.

31 ČDMA, M-4-1-3 (Inwentarz sprzętów..., k. 36, poz. 163 – duży naszyjnik z niebieskich paciorków z medalionem [„a large necklace of blue beads with a medallion"] (nr. inw. TD 2533); poz. 164 – dwa małe naszyjniki z niebieskich paciorków z medalionami [„two small necklaces of blue beads with medallions"] (nr. inw. TD 2534 – 2535).

32 Froehner W., Collection d'antiquités du comte Michel Tyszkiewicz. Catalogue orné de trente-troix planches, Paris, 1898, p. 94, n° 306, pl. XXVIII-XXIX.

33 op. cit., p. 76, n° 223.

34 op. cit., p. 63, n° 169, pl. XXI.

Cztery inne zabytki egipskie sprzedane w 1898 r. na aukcji zbiorów Michała Tyszkiewicza są dziś przechowywane w Muzeum Sztuk Pięknych w Bostonie (amulet, nr inw. 98.943; główka sztyletu, nr inw. 98.942; głowa szakala – ozdoba mebla, nr inw. 1972.1078 oraz plakietka, nr inw. 98.941[35]). Prawdopodobnie także predynastyczna bransoleta znajdująca się dziś w Muzeum Brytyjskim (nr inw. EA 2919) pochodzi z kolekcji Tyszkiewicza[36]. Niestety, nie wiadomo, kto nabył pozostałe 18 egipskich zabytków, wystawionych na owej aukcji[37].

Podsumowując, obecnie można stwierdzić, że z egipskiego zbioru Michała Tyszkiewicza jeden eksponat znajduje się w Egipcie (w Muzeum Egipskim w Kairze), jeden w Londynie, cztery w Stanach Zjednoczonych (w Muzeum Sztuk Pięknych w Bostonie), 202 we Francji (w Muzeum Luwru), 121 w Polsce (w Muzeum Narodowym w Warszawie) i 124 na Litwie (w Muzeum Narodowym Litwy w Wilnie, w Muzeum Sztuki Litwy w Wilnie i w Narodowym Muzeum Sztuki im. M. K. Čiurlionisa w Kownie; to ostatnie może dzisiaj pochwalić się największym zbiorem zabytków). ∎

Four other Egyptian antiquities from the collection of Michał Tyszkiewicz sold at the 1898 auction are now in the Museum of Fine Arts in Boston (an amulet, inv. no 98.943, dagger head, inv. no 98.942, a furniture adornment in the form of jackal's head, inv. no 1972. 1078, and a plaque, inv. no. 98.941[35]). Presumably also a piece of Predynastic jewellery, today in the British Museum, inv. no EA 2919 is originally from the Tyszkiewicz collection [36]. It is, however, not known, who purchased the remaining 18 Egyptian objects offered at the 1898 auction[37].

In summary, it is known today that one of the pieces from the Egyptian collection of Michał Tyszkiewicz is now in Egypt (in the Egyptian Museum, Cairo), one in England (in the British Museum, London), four in the USA (in the Museum of Fine Arts, Boston), 202 in France (in the Louvre Museum), 121 in Poland (in the National Museum in Warsaw), and 124 in Lithuania (in the National Museum of Lithuania in Vilnius, the National Art Museum in Vilnius, and the National M. K. Čiurlionis Art Museum in Kaunas). The last-mentioned museum is fortunate today to have the largest collection of ancient Egyptian antiquities and the only exhibition of the Egyptian art in Lithuania. ∎

35 *op. cit.*, p. 93, n° 301; p. 78, n° 232; p. 33, n° 76; p. 34, n° 87.

36 Andrews C. A. R., *Catalogue of Egyptian Antiquities in the British Museum. VI. Jewellery I. From the earliest times to the seventeenth Dynasty*, London 1981, p. 112, pl. 4.112.

37 Froehner W., *op. cit.*, p. 7, n° 1; p. 28, n° 53–54; p. 33, n° 75, n°81; p. 35, n° 98–100; p. 38, n° 112, p. 56, n° 156, n° 159; p. 63, n° 170–171; p. 64, n° 172–174; p. 67, n° 185; p. 94, n° 305.

Abbreviations used in the notes:

BNW ZR	– Biblioteka Narodowa w Warszawie, Zakład Rękopisów (National Library in Warsaw, Department of Manuscripts
ČDM	– Nacionalinis M. K. Čiurlionio dailės muziejus [National M. K. Čiurlionis Art Museum]
ČDMA	– Nacionalinio M. K. Čiurlionio dailės muziejaus archyvas [National M. K. Čiurlionis Art Museum Archive]
LDM	– Lietuvos dailės muziejus [Lithuanian Art Museum]
LDM RC	– Lietuvos dailės muziejaus P. Gudyno muziejinių vertybių restauravimo centras [Lithuanian Art Museum P. Gudynas Center of Restoration]
LDMA	– Lietuvos dailės muziejaus archyvas [Lithuanian Art Museum Archive]
LMA	– Lietuvos Mokslų akademija [Lithuanian Academy of Sciences]
LNM	– Lietuvos nacionalinis muziejus [National Museum of Lithuania]
LVIA	– Lietuvos Valstybės istorijos archyvas [State Archive of the History of Lithuania]
MAB RS	– Lietuvos Mokslų akademijos bibliotekos Rankraščių skyrius [Library of the Lithuanian Academy of Sciences, Department of Manuscripts]
MNW	– Muzeum Narodowe w Warszawie [National Museum in Warsaw]
MNW DI-DZ	– Muzeum Narodowe w Warszawie, Dział Inwentarzy-Depozyt Zachęty [National Museum in Warsaw, Inventory Department, the Deposit of „Zachęta"]
NMB RS	– Lietuvos nacionalinė M. Mažvydo biblioteka, Rankraščių skyrius [M. Mažwidas National Library of Lithuania, Department of Manuscripts]

Portret Michała Tyszkiewicza namalowany
ok. 1870 przez François A. Bruneau Audibran
(LDM w Wilnie, G.2502; fot. LDM)

Portrait of Michał Tyszkiewicz painted about
1870 by François A. Bruneau Audibran
(LDM Vilnius, G.2502; phot. LDM)

Zarys chronologii starożytnego Egiptu

(obejmuje tylko postacie władców wymienionych w katalogu)

Okres predynastyczny – schyłek IV tysiąclecia p. n. e.

Stare Państwo i I Okres Przejściowy – XXVII – XXII w. p.n.e.

Średnie Państwo – XXI – XVIII w. p.n.e.
m. in. Amenemhat III – ok. 1853 – 1806 p. n. e.

II Okres Przejściowy – XVII – połowa XVI w. p. n. e.
m. in. władcy hyksoscy

Nowe Państwo – poł. XVI – XI w. p. n. e.

18 dyn.: ok. 1550 – 1292 p. n. e.
m. in. Amenhotep I ok. 1525 – 1504 p. n. e.
 Totmes I ok. 1504 – 1492 p. n. e.
 Hatszepsut ok. 1479 – 1458 p. n. e.
 Totmes III ok. 1479 – 1425 p. n. e.
 Totmes IV ok. 1397 – 1388 p. n. e.
 Amenhotep III ok. 1388 – 1351 p. n. e.

19-20 dyn. (czasy ramessydzkie): ok. 1292 – 1070 p. n. e.
m. in. Ramzes II ok. 1279 – 1213 p. n. e.

III Okres Przejściowy – XI – VII w. p. n. e.

21 dyn. : ok. 1070 – 945 p. n. e.

22 dyn. : ok. 945 – 730 p. n. e.
m. in. Ozorkon II ok. 875 – 837 p. n. e.

Okres Późny – VII – IV w. p. n. e.

26 dyn. : 664 – 525 p. n. e.
m. in. Psametyk I 664 - 610 p. n. e.

30 dyn. : 380 – 342 p. n. e.

Okres ptolemejski – IV – I w. p. n. e.
m. in. Ptolemeusz VIII Euergetes II 145 – 116 p. n. e.

Okres rzymski – I w. p. n. e. – 313 n. e.

Outline of the chronology of the ancient Egypt

(with names of rulers mentioned in the Catalogue)

Predynastic period – late 4th millennium B. C.

Old Kingdom and First Intermediate Period – 27th – 22nd century B. C.

Middle Kingdom – 21st – 18th century B. C.
Amenemhat III c. 1853 – 1806 B. C.

Second Intermediate Period – 17th – mid-16th century B. C.
Hyksos rulers

New Kingdom –– mid-16th - 11th century B. C.

18th dynasty c. 1550 – 1292 B. C.
Amenhotep I c. 1525 – 1504 B. C.
Thutmose I c. 1504 – 1492 B. C.
Hatshepsut c. 1479 – 1458 B. C.
Thutmose III c. 1479 – 1425 B. C.
Thutmose IV c. 1397 – 1388 B. C.
Amenhotep III c. 1388 – 1351 B. C.

19-20th dynasties (Ramesside period): c. 1292 – 1070 B. C.
Ramses II c. 1279 – 1213 B. C.

Third Intermediate Period – 11th – 7th century B. C.

21st dynasty: c. 1070 – 945 B. C.

22nd dynasty: c. 945 – 730 B. C.
Osorkon II c. 875 – 837 B. C.

Late Period – 7th-4th century B. C.

26th dynasty: 664 – 525 B. C.
Psamtek I 664 - 610 B. C.

30th dynasty: 380 – 342 B. C.

Ptolemaic period –4th - 1st century B. C.
Ptolemy VIII Euergetes II 145 – 116 B. C.

Roman period – 1st century B. C. – 313 A. D.

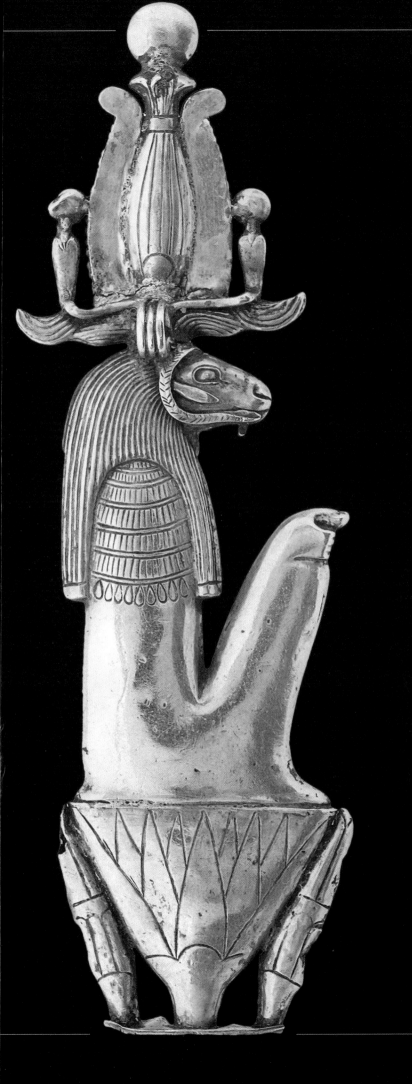

KATALOG
ZABYTKÓW

Zdjęcie Michała Tyszkiewicza wykonane w jego apartamencie w Rzymie w 1897 r., zamieszczone w publikacji syna hrabiego, Józefa Tyszkiewicza, *Tyszkiewiciana: militaria, numizmatyka, ryciny, zbiory, rezydencje etc. etc.*, Poznań 1903

Photo of Michał Tyszkiewicz made in his apartment in Rome in 1897, published by his son, Józef Tyszkiewicz in his book *Tyszkiewiciana...*, Poznań 1903

Hrabia Michał Tyszkiewicz (1828–1897) był największym polskim kolekcjonerem zabytków egipskich oraz prekursorem polskich i litewskich badań wykopaliskowych w Egipcie.

Młodość spędził na Litwie, w Łohojsku (dziś na terenie Białorusi) oraz Wilnie, gdzie pod wpływem krewnych – Eustachego i Konstantego Tyszkiewiczów, członków Wileńskiej Komisji Archeologicznej – zainteresował się starożytnością. Prawdziwa pasja zbieracka zrodziła się w nim jednak dopiero w czasie podróży do kraju faraonów, którą odbył na przełomie lat 1861 i 1862. Ta wizyta w Egipcie stała się punktem zwrotnym w jego karierze. Literacką relację z tej wyprawy zawarł w znakomitym *Dzienniku podróży do Egiptu i Nubii*.

Podczas krótkiego pobytu w Kairze hrabia uzyskał audiencję u wicekróla Saida Baszy, wówczas najwyższego dostojnika egipskiego:

(14 listopada 1861 r.)… *Rozpytywał się, skąd jadę i w jakim celu przybyłem do Egiptu, i gdy mu powiedziałem, iż jestem miłośnikiem starożytności i że przybyłem z Europy dla zwiedzenia zabytków dawnego Egiptu, przerwał mi, mówiąc, że on sam nic się na starożytnościach nie zna i że go ta nauka nie bawi…*

W efekcie przytoczonej rozmowy wicekról obiecał Tyszkiewiczowi *firman*, czyli list polecający, ułatwiający dalszą podróż statkiem w górę Nilu. Jednak dokument ten hrabia otrzymał dopiero po miesiącu, gdy dotarł już na południe Egiptu i zbliżał się do Luksoru, czyli dawnych Teb. Jako rekompensatę za zwłokę niespodziewanie uzyskał pozwolenie na prowadzenie wykopalisk na terenie całego kraju:

(11 grudnia 1861 r.) *…przybył do mnie konsul rosyjski. Po zwykłym przywitaniu, doręczył mi papiery, które mu z Kairu dla oddania mnie w przejeździe, były nadesłane. Rozpieczętowawszy pakiet niemało się zdziwiłem i uradowałem, gdy znalazłem przy liście pana Łagowskiego, oprócz obiecanego firmanu, jeszcze i drugi firman, nadający mi prawo kopania starożytności po całym Egipcie i Nubii. Wielka to grzeczność i łaska wicekróla, gdyż takie firmany rzadko komu bywają dawane.*

Count Michał Tyszkiewicz (1828-1897) was the greatest and the best known Polish collector of Egyptian antiquities, and the precursor of both Polish and Lithuanian excavations in Egypt. He spent his youth in Lithuania: in Łohojsk (today Lohojsk, in Belorus) and Vilnius, where he took interest in antiquity, under an influence of his relatives: Eustachy Tyszkiewicz and Konstanty Tyszkiewicz – members of the Archaeological Commission in Vilnius.. However only during his travel to the land of pharaohs, between October 1861 and February 1862, he was overcome with an authentic passion for collecting. His visit to Egypt become the turning point of his career. The literary report from the trip can be found in his excellent *Diary of a Journey to Egypt and Nubia*.

During his short stay in Cairo the Count was received in audience by Said Pasha, the Governor of the Egypt:

(14th November, 1861)…*He asked me, where I came from and what was my purpose. I replied that I was a lover of antiquities, and came from Europe to visit ancient Egyptian monuments. Then he interrupted my speech saying that he knew nothing about antiquities, and that this sort of learning did not amuse him…*

As a result of the conversation quoted above the Count was promised a *firman*, a kind of open letter of reference, which could be helpful during further travels with his ship upstream the Nile. However the promised document reached the Count only a month later, when he was far in the south of Egypt, approaching Luxor, or the ancient Thebes. Unexpectedly, as a compensation for the delay, he received another *firman*, authorizing him to dig for antiquities everywhere in Egypt and Nubia:

(11th December, 1861)…*the Russian consul came to see me. After the usual greeting he handed me papers he had received from Cairo to give me on my passage.Uunsealing the packe, I was astonished and glad to find together with a letter from Mr. Łagovski, next to the promised firman, another such, authorizing me to excavate antiquities in the whole Egypt and Nubia. This is a great courtesy and favour of the viceroy, as similar firmans are given to very few.*

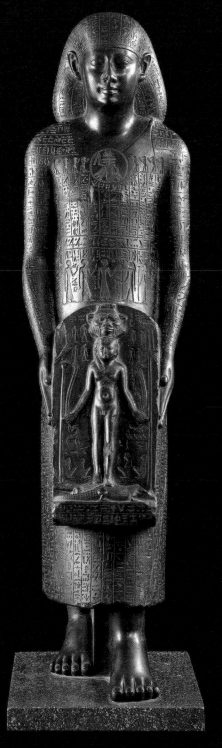

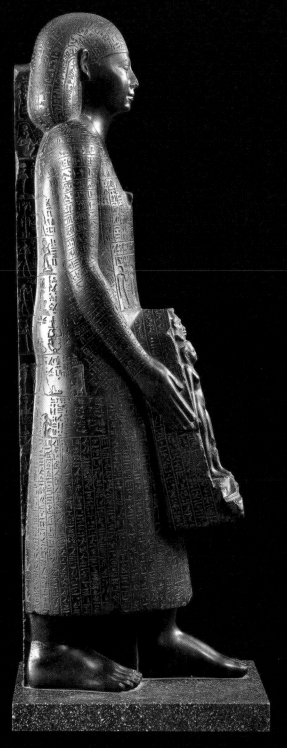

Jednym z ostatnich nabytków sławnego kolekcjonera, dokonanym w 1897 r. (Michał Tyszkiewicz zmarł 18 listopada tego samego roku) był tzw. „posąg leczący" przedstawiający kapłana trzymającego stelę, pokryty tekstami zaklęć magicznych i wizerunkami. Nazwa tego typu posągów wynika z przekonania, że woda, którą polano te teksty i figury, ma właściwości lecznicze i jej wypicie chroni m. in. przed ukąszeniem węża, ukłuciem skorpiona czy „złym okiem" wroga. Jedna z formuł wyrytych na posągu głosi: *Ten człowiek, który wypije tę wodę(...) trucizna nie wejdzie do jego serca, ponieważ jego imieniem jest Horus, a imieniem jego ojca – Ozyrys.*

Horus depczący krokodyle, trzymający w rękach węże i posiadający nad głową wizerunek Besa, a także przedstawienie wielogłowej postaci z uniesioną w magicznym geście ręką, widoczne na piersi kapłana – to zespół ikonograficznych motywów wyrażających triumf potęgi Wielkiego Boga, który jako tzw. *Pantheos* może być nazwany wszelkimi tradycyjnymi imionami i wyobrażany we wszelkich wizualnych formach. Inskrypcje na posągu zawierają trzy imiona kapłanów: Petemios, Paszermut i Dżedhor, ale nie wiadomo, którego przedstawia rzeźba.
Bazalt; IV w. p.n.e.; wys. 68,0 cm; Luwr; E. 10777

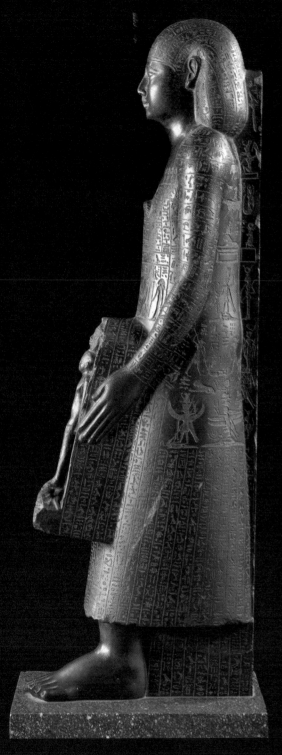

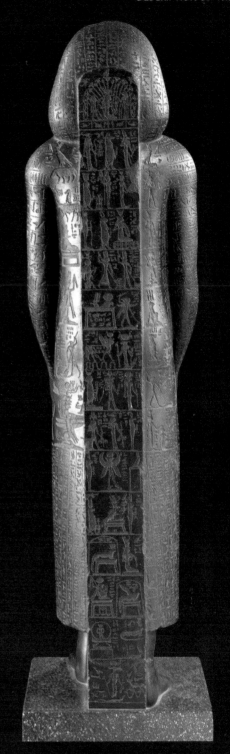

One of the last purchases of the famous collector, made in 1897 (Michał Tyszkiewicz died on the 18th November of the same year) was the „healing statue" representing a priest with a stela covered with magical spells and images; it was believed that water poured over these texts and images had curative properties, its drinking protected against serpent or scorpion bite, "evil eye" etc. One of the spells carved on the statue is: *The one who drinks this water (...) poison shall not enter his heart, for his name is Horus, and the name of his father - Osiris.*

Horus trampling crocodiles, holding serpents in both hands, the image of Bes over his head, the representation, on the chest of the priest, of a many-headed figure with his arm upraised in a gesture of magic – all are iconographic motifs expressing the triumph of the Great God's power. As *Pantheos* he may be given any traditional name, and depicted in any visual shape. There are three names of priests among the inscriptions: Petemios, Pashermut, and Djedhor, but it is unclear, which of them is the name of the man shown in the statue.
Basalt; 4th cent. B.C.; h. 68,0 cm; Louvre; E. 10777

(13 grudnia 1861) *...za świątyniami znajdują się wzgórza, na których się wznosiło dawne miasto Karnak. Tam więc obrałem punkt dla rozpoczęcia kopania.(...) Przybywszy na naznaczone miejsce znajduję dragomana [tłumacza] i sług moich krzątających się koło już rozbitych moich podróżnych namiotów, służyć mających za schronienie dla mnie od gorących promieni słonecznych i za skład chwilowy dla wykopalisk. Drugi namiot mieści służbę i naczynia kuchenne i kredensowe. 60 młodych chłopaków prawie nagich już oczekiwało. Jako grunt, w którym zamierzam kopać, jest czystym piaskiem, robotnicy zamiast rydlów zaopatrzeni byli w motyki, którymi jedni napełniają piaskiem kosze z liści palmowych, drudzy zaś kosze te odnoszą na stronę i ziemię z nich wysypują. Niebawem rozpoczęto robotę, ja zaś, zasiadłszy na krześle pod cieniem obszernego parasola, ciekawie przypatrywałem się kopaniu, bacznie śledząc, ażeby robotnicy podług swego zwyczaju nie kradli rzeczy wykopanych. Po kilku kwadransach pracy pośród strasznej kurzawy dokopaliśmy się muru z cegieł niepalonych murowanego; był to jeden z domów dawnego miasta Karnak. Gdy się nareszcie dokopano do drzwi, przy samym wejściu do nich okazał się duży płaski kamień; na jego powierzchni sześć zagłębień okrągłych służyło do wstawienia weń naczyń na wodę. Woda z każdego zagłębienia mogła spływać roweczkiem na ten cel w kamieniu wykutym, wszystkie zaś te roweczki zlewały się razem w jeden większy rezerwuar, który zapewne służył dla pojenia zwierząt domowych(...)*

Dalej za drzwiami, to jest już wchodząc do mieszkania, znalazłem przy samych drzwiach statuetkę alabastrową Izydy siedzącej na tronie z dzieckiem na ręku. Tron cały i jego podstawa pokryte hieroglifami pięknej konserwy. Na nieszczęście piękna statuetka rozbita i brakuje głów bogini i dziecięcia. [por. gablota 2] Dalej kopiąc znajdywaliśmy różne przedmioty drobne.

Wszystko wskazuje na to, że hrabia Tyszkiewicz odkrył nie dom mieszkalny, ale salę ofiarną niewielkiego sanktuarium, poświęconego prawdopodobnie lwiogłowej Mut-Sechmet, której posąg wykopano jeszcze tego samego dnia. Płaski kamień z wykutymi na jego powierzchni rowkami i zagłębieniami – to nie poidło dla zwierząt, lecz stół ofiarny.

(13th December, 1861) *...There are some hills behind the temples where the ancient town of Karnak was once erected; thus I chose the spot for the excavation there. (...) On my coming to the place marked yesterday, I already find the dragoman [interpreter] and my servants bustling about my travel tents intended to protect me against the hot rays of the sun, and also to be a temporary store of the excavated objects. Another tent holds the domestic staff, kitchen utensils and tableware. Sixty near naked youths were already in attendance. Since the soil, in which I intend to dig is pure sand, the workers were equipped with hoes (and not with spades); some of them fill baskets made of palm leaf with sand, other carry these away and empty them.*

The work was started soon after, and I – having sat down in the shadow of a big umbrella – was looking at the digging with much interest and attention, watchfully observing the workers to prevent them from stealing the excavated objects, as is their habit. Several quarters of an hour later, in a terrible swirl of dust we came upon a wall built in mud-bricks; this was one of the houses of the old town of Karnak. When we finally came upon a door, just at the entrance a large flat stone was seen; on its surface were six round depressions for inserting in them vessels for water. From each depression the water could flow down a narrow channel carved in the stone, and all these channels joined together into one larger reservoir probably used to water the livestock. (...)

(...) Behind the door, that is just behind the entrance to the dwelling, I found an alabaster statuette of Isis sitting on a throne, with a child in her arms. The whole throne and its base are covered with beautifully conserved hieroglyphs. Unfortunately, this beautiful statuette is broken, and the heads of the goddess and the child are missing. [cf. the show-case no 2]

It seems that Count Tyszkiewicz has discovered not a dwelling, but an offering hall of a small sanctuary, probably devoted to the lion-headed Mut-Sekhmet, whose stone statue was excavated later on the same day. The flat stone with the grooves and depressions carved in its surface was not a watering trough, but an offering table.

owierzchnia tronu, na którym siedzi Izyda z Horusem na kola-
nach, jest pokryta podobnymi tekstami magicznymi, jak „po-
sąg leczący" z Gabloty 1; poza tekstami są tam wyobrażone po-
stacie różnych tradycyjnych form boskich: Upuauta, Chnuma,
Besa, Sechmet, Toeris, Sobka i Nefertuma, których moc, jak sądzo-
no, zapewniała magiczną ochronę posiadaczowi posążka. Statu-
etka została ofiarowana jako dar wotywny w sanktuarium Mut /
Sechmet odkrytym w Karnaku przez Tyszkiewicza..

he surface of the throne, on which Isis is seated, with Horus in
her lap, is covered with similar magical spells, as the "healing
statue" from show-case 1. Next to the texts, there are images of
various traditional divine forms: Upuaut, Khnum, Bes, Sekhmet,
Taweret, Sobek and Nefertem, whose power was believed to
guarantee magical protection to the owner of the statuette. The
figurine was offered as a votive gift in the sanctuary of Mut /
Sekhmet discovered in Karnak by Tyszkiewicz.

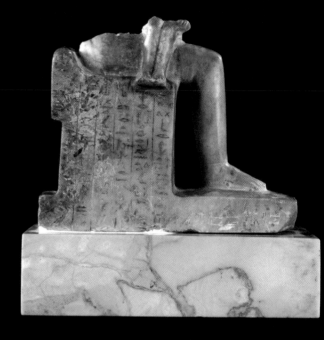

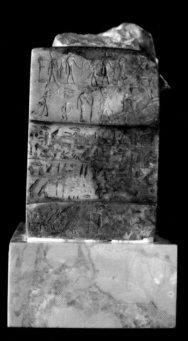

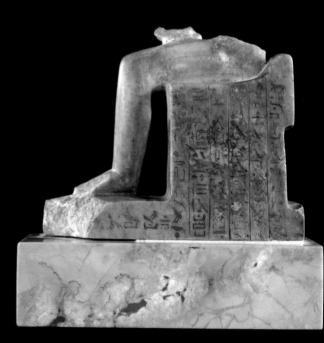

**1. Fragment statuetki przedstawiającej Izydę siedzącą na
tronie, z dzieckiem (Horusem) na kolanach;**
skaleń; VII-VI w. p.n.e. .; wys. 9,8 cm; Luwr; E. 3775

**1. Fragment of statuette representing Isis on the throne,
with Horus-child on the lap;**
Feldspar; ;7th-6th cent. B.C.; h. 9,8 cm; Louvre; E. 3775

Dwa wystawione tu obiekty reprezentują fragmenty instrumentów muzycznych określanych po egipsku *seszeszet* lub *sesz-sesz*, imitujących dźwięk, jaki wydawały blaszki umocowane wewnątrz przypominającej kapliczkę (*naos*) ramki umieszczonej na głowie Hathor – patronki miłości i wszystkich etapów życia człowieka, jak też jego opiekunki po śmierci. Głowa Hathor wraz z *naosem* była umocowana na drewnianej rączce. Kapłanki w trakcie ceremonii religijnych potrząsały sistrami, wydającymi ów charakterystyczny dźwięk.

The two objects exhibited here are fragments of musical instruments called in Egyptian *sesheshet* or *sesh-sesh*, imitating the sound made by metal discs or squares set into a frame resembling a chapel (*naos*) placed on the head of Hathor – the patron of love, and all the stages of human life, as well as his protector after death. The head of Hathor together with the *naos* was mounted on a wooden handle. During a religious ceremony the priestesses shook these instruments, producing a characteristic sound.

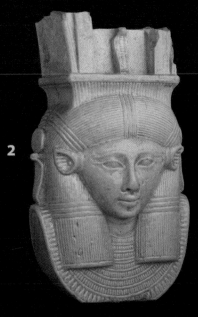

2

3

4

7

2. Fragment sistrum; fajans; VII-VI w. p.n.e.; wys. 10,6 cm; Luwr; E. 3668

3. Fragment sistrum; fajans; IV-I w. p.n.e.; wys. 18,1 cm; MN w Warszawie; MN 236909

4. Skarabeusz „sercowy"; łupek; VII-IV w. p.n.e.; dł. 5,7 cm; MN w Warszawie; MN 236904

7. Skarabeusz „sercowy"; bazalt; X-IV w. p.n.e.; dł. 4,8 cm; LDM w Wilnie; TD 2537

2. Fragment of a sistrum; faience; 7th-6th cent. B.C.; h. 10,6 cm; Louvre; E. 3668

3. Fragment sistrum; faience; 4th-1st cent. B.C.; h. 18,1 cm; MN Warsaw; MN 236909

4. „Heart" scarab; schist; 7th-4th cent. B.C.; l. 5,7 cm; MN Warsaw; MN 236904

7. „Heart" scarab; basalt; 10th-4th cent. B.C.; l. 4,8 cm; LDM Vilnius; TD 2537

Tzw. skarabeusze „sercowe", często znajdywane na mumiach, wyróżniają się swą wielkością i z reguły są wykonane z kamieni. Były one zawieszane na szyi mumii lub kładzione na piersi, co oznacza, że były to amulety mające chronić magicznie serce, odgrywające zasadniczą rolę podczas Sądu Zmarłych. Na niektórych skarabeuszach tego typu znajduje się tekst zaklęcia nr 30B z *Ksiegi Umarłych*, w którym zmarły zwraca się do swego serca, by nie wpłynęło negatywnie na wyrok Ozyrysa: *Serce moje z matki mojej! Nie stań przeciwko mnie jako świadek! Nie zwróć się przeciwko mnie wobec trybunału! Nie bądź wrogi wobec mnie przed strażnikiem wagi!*...Podobny tekst widnieje też na skarabeuszach z Warszawy (nr 4) i Kowna (nr 9).

Heart" scarabs, often found on mummies, are distinguished by their larger size and are usually made of stone. They were placed at the neck, as a pendant, or on the chest of the mummy, suggesting that they were amulets meant to protect the heart, which played a decisive role during the judgment by the Tribunal of the Dead. Some of these scarabs are inscribed with the text of the spell 30B of the *Book of the Dead*, an appeal to the heart, to not betray its owner faced by the sentence of Osiris.: *O my heart from my mother! Do not stand up as a witness against me! Do not be opposed to me in the tribunal! Do not be hostile to me in the presence of the keeper of the balance!*...A similar text appears on scarabs from Warsaw (no 4) and from Kaunas (no 9).

6 8 5 9

10 11

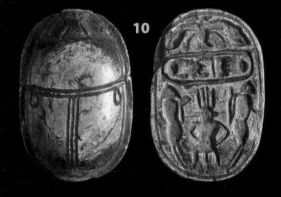

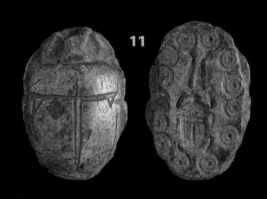

5. **Skarabeusz "sercowy"**; skaleń; VII-IV w. p.n.e.; dł. 5,5 cm; LNM w Wilnie; IM 4970
6. **Skarabeusz „sercowy"**; wapień glazurowany; X-IV w. p.n.e.; dł. 4,8 cm; LDM w Wilnie; TD 2538
8. **Skarabeusz "sercowy"**; bazalt; X-IV w. p.n.e.; dł. 4,3 cm; LDM w Wilnie; TD 2539
9. **Skarabeusz "sercowy"**; skaleń; VII-IV w. p.n.e.; dł. 5,9 cm; ČDM w Kownie; Tt 4446
10. **Skarabeusz z symboliczną dekoracją figuralną**; steatyt; XIII-XI w. p.n.e.; dł. 3,5 cm; ČDM w Kownie; Tt 4449
11. **Skarabeusz z symboliczną dekoracją figuralną**; steatyt; XIII-XI w. p.n.e.; dł. 2,6 cm; ČDM w Kownie; Tt 4450

5. **„Heart" scarab**; feldspar; 7th-4th cent. B.C.; l. 5,5 cm; LNM Vilnius; IM 4970
6. **„Heart" scarab; glazed limestone**; 10th-4th cent. B.C.; l. 4,8 cm; LDM Vilnius; TD 2538
8. **„Heart" scarab**; basalt; 10th-4th cent. B.C.; l. 4,3 cm; LDM Vilnius; TD 2539
9. **„Heart" scarab**; feldspar; 7th-4th cent. B.C.; l. 5,9 cm; ČDM Kaunas; Tt 4446
10. **Scarab with the symbolic figural decoration**; steatite; 13th-11th cent. B.C.; l. 3,5 cm; ČDM Kaunas; Tt 4449
11. **Scarab with the symbolic figural decoration**; steatite; 13th-11th cent. B.C.; l. 2,6 cm; ČDM Kaunas; Tt 4450

Ogromna większość skarabeuszy posiadała wartość amuletu. Już sam kształt skarabeusza był identyczny z hieroglifem oznaczającym „stawanie się", co wiązało się z religijnymi wyobrażeniami o powstaniu świata i pojawianiu się każdego ranka Boga-Słońce i oznaczało zarazem triumf nad ciemnością nocy i wszelkimi siłami zła, które mu zagrażały podczas wędrówki przez podziemia, między chwilą zachodu i wschodu. Na spodniej stronie skarabeuszy przedstawiano rozmaite dodatkowe symbole owego triumfu: imiona Stwórcy czy faraona, który był jego następcą na ziemi, hieroglify kojarzące się z boską aktywnością (n. p. *nefer* – „dobro", „piękno"), pióro wyobrażające boskie prawo Maat, a niekiedy całe sceny rytualne z udziałem króla, n. p. scena „pokonywania wrogów".

Taki amulet był zwykle przechowywany w domu, niekiedy noszony jako element biżuterii, bardzo często był też używany jako pieczęć, niekiedy stanowiąc część pierścienia. Wraz z innymi elementami wyposażenia grobowego dalej towarzyszył swemu właścicielowi także po śmierci, co tłumaczy, dlaczego skarabeusze znajduje się licznie w grobach. W dekoracji skarabeuszy spotyka się bardzo często kryptograficzny zapis imienia Amona-Re, m. in. przy użyciu niektórych imion królewskich w kartuszach. Taki przypadek dotyczy zabytku nr 10 z Kowna, gdzie widnieje imię króla Totmesa III (obok wizerunku Besa, uskrzydlonego dysku słonecznego oraz dwóch jeńców), choć ten skarabeusz został wykonany co najmniej 200 lat po czasach panowania tego władcy. Tak samo imię Stwórcy można odczytać ze skarabeusza nr 11, wykonanego w czasach ramessydzkich (XIII-XI w. p.n.e.), choć zastosowano tu element archaizacji (koncentryczne kółka), by upodobnić ten obiekt do skarabeuszy z czasów hyksoskich, 400 lat wcześniej.

Wiele amuletów, mających analogiczne zastosowanie jak typowe skarabeusze, posiada odmienne kształty, czego przykładami są pieczęć nr 12 ze sceną triumfu króla nad wrogami, a także liczne owalne obiekty, zwane skaraboidami (np. nr 13, 14 i 17). Pojawiają się na nich motywy kojarzące się z regeneracją, jak oko *udżat*, lotosy, rybki *tilapia* i t. p.

A great many scarabs had the value of amulets. The shape itself of the scarab was identical as the hieroglyph with the meaning of "to come into being", which was connected with the religious ideas on the Creation and the reappearance of the Sun god every morning, and at the same time signified the triumph over the night darkness and over every hostile powers threatening the god in his journey through the underworld between the sunset and the sunrise. In addition, various symbols of that triumph were represented on the lower face of the scarabs: names of the Creator, or of the pharaoh, his earthly successor, hieroglyphs associated with divine action (for instance, the sign meaning *nefer* – "goodness", "beauty"), the feather representing Maat - the divine law, and at times, complete ritual scenes, in which the king takes part, for instance the scene of "overthrowing enemies".

Such a powerful amulet was usually kept at home, sometimes carried as a piece of jewellery, very often it was used as a seal, sometimes as a setting of a finger-ring. It was one of the items which accompanied the owner after his or her death, which explains why scarabs are often discovered in tombs. Quite often the decoration of the scarabs included a cryptographic form of the name of Amun-Re, for instance, conveyed by a royal name in a cartouche. This is the case of the scarab no. 10 from Kaunas, where – next to the image of Bes, a winged sun-disc and two captives – the name of Thutmose III appears, even though this particular object was made at least 200 years after his reign. Similarly, the name of the Creator can be identified on scarab no. 11, dating from the Ramesside period (13th-11th centuries B. C.) although an archaizing element (the concentric circles) was added, to make this object resemble the scarabs from the Hyksos period, 400 years earlier.

Many amulets used similarly as the scarabs, come in different shapes as shown by a. seal no. 12 with the scene of the triumph of the king over his enemies, and by numerous oval-shaped objects, referred to as scaraboids (for example, nos. 13, 14 and 17). Motifs seen on them, like the *udjat*-eye, lotus, *tilapia* (a species of fish), etc, are associated with regeneration.

13

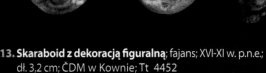

14

13. Skaraboid z dekoracją figuralną; fajans; XVI-XI w. p.n.e.; dł. 3,2 cm; ČDM w Kownie; Tt 4452
14. Skaraboid w formie gęsi z imieniem Amona; fajans; XVI-XI w. p.n.e.; dł. 1,0 cm; ČDM w Kownie; Tt 4482

13. Scaraboid with figural decoration; faience; 16th-11th cent. B.C.; dł. 3,2 cm; ČDM Kaunas; Tt 4452
14. Scaraboid in the shape of a goose, with Amun's name; faience; 16th-11th cent. B.C.; l. 1,0 cm; ČDM Kaunas; Tt 4482

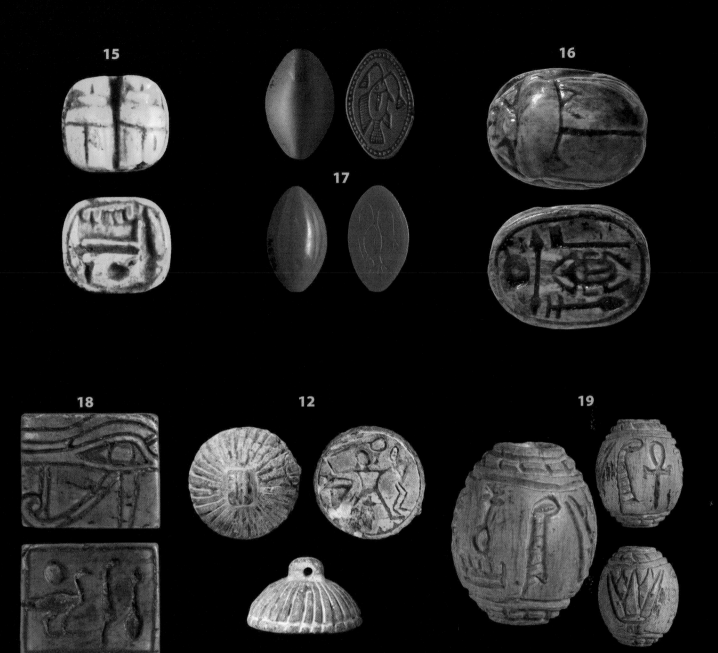

15. **Podwójny skarabeusz z imieniem Amona**; fajans; XVI-XI w. p.n.e.; dł. 1,0 cm; ČDM w Kownie; Tt 4529

17. **Dwa skaraboidy z dekoracją figuralną**; jaspis; XVI-XI w. p.n.e.; dł. 2,0 cm i 1,9 cm; ČDM w Kownie; Tt 4533 i 4534

16. **Skarabeusz z imieniem królewskim**; fajans; XV w. p.n.e.; dł. 1,6 cm; LDM w Wilnie; TD 2551

18. **Plakietka z obustronną dekoracją**; ametyst; XVI-XI w. p.n.e. dł. 1,3 cm; ČDM w Kownie; Tt 4455

12. **Pieczęć z dekoracją figuralną**; wapień glazurowany; XVI-XI w. p.n.e.; śr. 2,5 cm; ČDM w Kownie; Tt 4451

19. **Paciorek z symboliczną dekoracją**; jaspis; XVI-XI w. p.n.e.; śr. 1,1 cm; ČDM w Kownie; Tt 4530

15. **Double scarab with Amun's name**; faience; 16th-11th cent. B.C.; l. 1.0 cm; ČDM Kaunas; Tt 4529

17. **Two scaraboids with figural decoration**; jasper; 16th-11th cent. B.C.; l. 2,0 and 1,9 cm; ČDM Kaunas; Tt 4533 and 4534

16. **Scarab with a royal name**; faience; 15th cent. B.C.; l. 1,6 cm; LDM Vilnius; TD 2551

18. **Plaque decorated on both sides**; amethyst; 16th-11th cent. B.C.; dł. 1,3 cm; ČDM Kaunas; Tt 4455

12. **Seal with figural decoration**; glazed limestone; 16th-11th cent. B.C.; d. 2,5 cm; ČDM Kaunas; Tt 4451

19. **Bead with symbolic decoration**; jasper; 16th-11th cent. B.C.; d. 1,1 cm; ČDM Kaunas; Tt 4530

(15 grudnia 1861) ... jadę do Karnaku dalej dozorować nad wykopaliskami i znajduję już robotę rozpoczętą. Dzień cały tam przebyłem, pomimo że powstał silny i duszący wiatr z pustyni wiejący, chamsin zwany. Oprócz jednej bardzo pięknej złotej figurki bożka Amona-Re dzisiejsze wykopaliska dostarczają kilku małych brązów i kamień dosyć duży pokryty nadpisami. [por. gablota 3] *Nie nadmieniam o figurkach glinianych, których wszędzie tu wielka obfitość.*

(15th December, 1861) ...I go to Karnak to continue supervising the excavations, and find the work already begun. I spent there the whole day, in spite of a strong and stifling wind blowing from the desert, called khamsin (...) The excavations of today, besides a very fine gold statuette of the god Amun-Re, furnish several small bronzes, and a fairly big stone covered with inscriptions. [cf. the show-case no 3] *Not to mention pottery figures which abound all over the place here.*

Pięć brązowych figurek prezentowanych na wystawie stanowi drobną część dużej kolekcji ponad 120 podobnych obiektów przywiezionych przez Tyszkiewicza do Europy. Figurki takie, przedstawiające wszelkie tradycyjne formy kultowe Boga, czczonego pod najróżniejszymi imionami i wyobrażanego wielością kształtów ikonograficznych, stanowiły, zwłaszcza w ostatnim tysiącleciu egipskiej historii, od VII wieku p.n.e., grupę niezwykle popularnych amuletów. Brązowe figurki mogły być zarazem przedmiotami wotywnymi, stąd można je znaleźć zarówno w świątyniach, jak domach mieszkalnych. Figurki w kolekcji Tyszkiewicza pochodzą z Karnaku i z Sakkary, gdzie być może zostały wykopane w rejonie Serapeum .

Król bogów" i władca imperium egipskiego Amon-Re, co oznacza teologiczną formułę „niewidzialny (w swej najbardziej widzialnej formie jako) Re", przedstawiony jest w swym charakterystycznym nakryciu głowy – wysokiej koronie z dwoma sokolimi piórami i osadzonym między nimi dyskiem słonecznym. Delikatnie modelowana twarz o inkrustowanych oczach jest uzupełniona ceremonialną brodą. Bóg musiał niegdyś trzymać berło w lewej dłoni, którego dziś brakuje.

Na steli należącej do Dżed-Bastet-juf-ancha, syna Padihayt, jest przedstawiony klęczący mężczyzna, adorujący parę form boskich: Ptaha i stojącą za nim lwiogłową żeńską postać w długiej, wąskiej szacie, z podniesioną w geście protekcji ręką. Zazwyczaj razem z Ptahem przedstawiano Sechmet – obie boskie formy czczono w Memfis, skąd, jak się wydaje, ta stela pochodzi. Skoro jednak klęczący mężczyzna nosi tytuł odźwiernego Bastet, pani Anch-taui, a jego teoforyczne imię zawiera także element „Bastet", można sądzić, że postać towarzysząca Ptahowi to Bastet. Bastet dopiero od III Okresu Przejściowego (X – VII w. p.n.e.) przedstawiana była w postaci łagodnej kotki, wcześniej wyobrażana była jako lwica. Obie boskie formy traktowano zresztą jako dwa różne oblicza Boga, co wyraża formuła słowna: *łagodna jak Bastet, groźna jak Sechmet.*
Bibliografia: J.Lipińska, Late Period Stelae In the National Museum, Warsaw, [w:] *Aegyptu Museis Rediviva. Miscellanea in honorem Hermanni de Meulenaere*, Bruxelles 1993, s. 123-4, il.7.

Five bronze figurines exhibited here are only a small fragment of a large group of at least 120 similar objects brought to Europe by Michał Tyszkiewicz. These figurines, which represented all the traditional forms of God worshiped under various names and represented in many different forms, were a group of the most popular amulets, especially during the last millennium of the Egyptian history, starting from the 7th century B. C. At the same time, the bronze figurines could be used as votive offerings and can be found both in temples and in private houses. The figurines in the Tyszkiewicz collection originate from Karnak and from Saqqara, where they may have been excavated in the area of the Serapeum.

The „king of the gods" and the sovereign of the Egyptian empire Amun-Re (the name means a theological formula: „invisible in his most visible form as Re") is depicted with a tall crown with two falcon feathers and a sun-disc between them. The subtly modelled face with inlaid eyes is complemented by a ceremonial beard. Originally Amun-Re would have held a scepter in his left hand, now missing.

On this stela belonging to Djed-Bastet-iuf-añkh, the son of Padikhait, the kneeling man is represented, in adoration before two divine forms: Ptah and a lioness-headed female figure standing behind him, wearing a long narrow dress, with her hand raised in the gesture of protection. Usually it is Sekhmet represented together with Ptah; both these divine forms were worshiped in Memphis, and the stela, as it seems, originates from there. However, since the kneeling man is said to be the doorkeeper of Bastet, Lady of Ankhtaui, and his theophoric name contains the element "Bastet", the figure accompanying Ptah may be interpreted as Bastet.
Only starting from the Third Intermediate Period (10th - 7th century B. C.) Bastet was represented in the form of a less fierce as cat; earlier she had been represented as lioness. Both these divine forms were considered as two various aspects of God, which is expressed by the formula: *Gentle as Bastet, dangerous as Sekhmet*
Bibliography: J.Lipińska, Late Period Stelae In the National Museum, Warsaw, [in:] *Aegyptu Museis Rediviva. Miscellanea in honorem Hermanni de Meulenaere*, Bruxelles 1993, p. 123-4, fig.7.

1

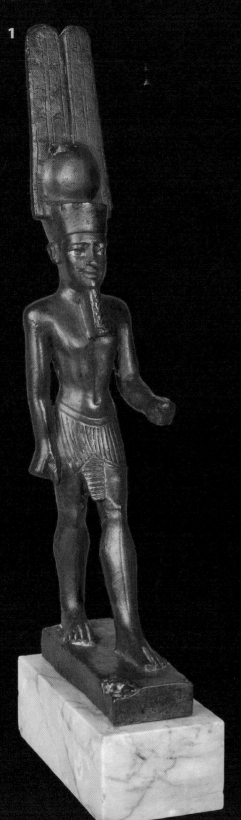

6

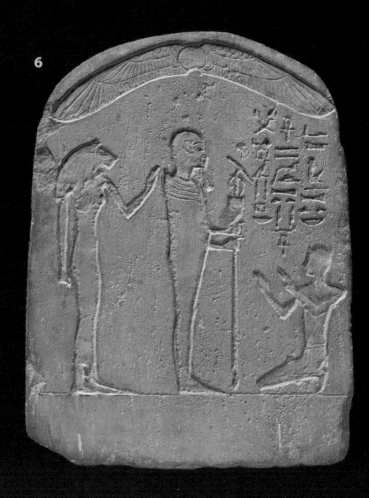

1. Posążek Amona; brąz; VII-VI w. p.n.e.; wys. 23,2 cm;
Luwr, E. 3765; depozyt w MN w Warszawie, MN 143258
6. Stela z wizerunkami Ptaha i Sechmet; wapień; VI w. p.n.e.;
wys, 19,0 cm; MN w Warszawie, MN 236843

1. Statuette of Amun; bronze; 7th-6th cent. B.C.; h. 23,2 cm;
Louvre, E. 3765; deposit in MN Warsaw, MN 143258
6. Stela with representations of Ptah and Sekhmet;
limestone; 6th cent. B.C.; h. 19,0 cm; MN Warsaw, MN 236843

Gotowa do ataku kobra strzeże relikwiarza, zawierającego zapewne wężowe szczątki. Prawdopodobnie chodzi o Renenutet, patronkę obfitych zbiorów, której formą kultową był wąż. Przypuszczalnie przechowywanie takiego wizerunku w domu lub złożenie go jako wotum w świątyni było postrzegane jako magiczny sposób zapewnienia sobie dobrych plonów. Renenutet, jako dobra pani domowego ogniska, czczona była chętnie w domach, a niszę z jej posążkiem najczęściej umieszczano w kuchni.

Wokresie rosnącej popularności brązowych figurek rosło też znaczenie kultu Izydy. Jej świątynie były zakładane nawet poza granicami Egiptu (m. in. tzw. *isea* w czasach Cesarstwa Rzymskiego). Izyda podobnie jak Hathor była postrzegana jako boska opiekunka („matka") człowieka, ponadto wierzono w jej wielką moc magiczną, wykazaną w jej legendarnej opiece nad swym dzieckiem – Horusem. Stąd wizerunki Izydy karmiącej małego Horusa należą do najczęściej spotykanych motywów brązowych figurek. W wypadku figurki wileńskiej nie zachował się ani Horus, ani tron.

Czczony w Memfis byk Apis był postrzegany jako żywa forma Ptaha. Figurka przedstawia byka z tarczą słoneczną między rogami. Szyję zwierzęcia zdobią naszyjniki, na grzbiecie wygrawerowano wizerunek uskrzydlonego Słońca, a także sępa z rozpostartymi skrzydłami. Na podstawce posążka znajduje się inskrypcja: *Niech Apis obdarzy życiem Tit, córkę Ta-Uegeret, usprawiedliwioną głosem.* Być może figurka została złożona przez kogoś z jej rodziny w Serapeum memfickim jako dar wotywny.

Ptah – czczony głównie w Memfis jako Stwórca i opiekun rzemiosł jest tu przedstawiony typowo jako stojąca antropomorficzna postać z prostą brodą, owinięta w ciasny całun, jak mumia. Obiema rękami trzyma trzy berła, oznaczające życie, trwałość i moc. Nosi gładkie nakrycie głowy, a jego pierś ozdabia naszyjnik.

This cobra, ready to pounce, is protecting a reliquary (very likely holding the remains of a serpent). It probably represents Renenutet, the patron of nourishment, here worshipped in her form as a serpent. Keeping such the divine image at home or offering it at the temple may have been regarded as magical means of securinga good harvest. Renenutet was commonly worshiped at home as patron of the fireside, and a niche with her statuette was usually placed in the kitchen.

In the period when bronze figurines become increasingly common the cult of Isis was also on the rise. Her temples were established even outside Egypt (including *isea* – sanctuaries of Isis - from the Roman imperial period). Similarly to Hathor, Isis was regarded as a divine caregiver ("mother") of men, and was believed to have great magical power, which she displayed protecting her child, Horus. Thus the images of Isis suckling infant Horus is one of the most often encountered motifs of the bronze figurines. The statuette from Vilnius is incomplete and neither the throne nor Horus are preserved.

The bull Apis was worshiped in Memphis and regarded as the living form of Ptah. In this figurine the bull is depicted with the sun-disc between its horns. The animal's neck is adorned with ornamental collars, its back has engraved on it images of the winged Sun and a vulture with outstretched wings have been engraved. On the base of the statuette is an inscription says: *Let Apis give life to Tit, the daughter of Ta-Uegeret, justified by voice.* Perhaps the figurine was brought to the Serapeum at Memphis as a votive offering by someone from her family.

Ptah, worshiped mainly at Memphis as the Creator and patron of craftsmen, is represented here in a typical manner as an anthropomorphic figure wrapped in a shroud like a mummy, with a straight beard, He is holding with both hands three scepters representing life, the stability and power. On his head is a skull cap, his chest is adorned with a collar.

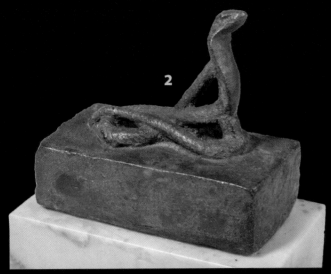

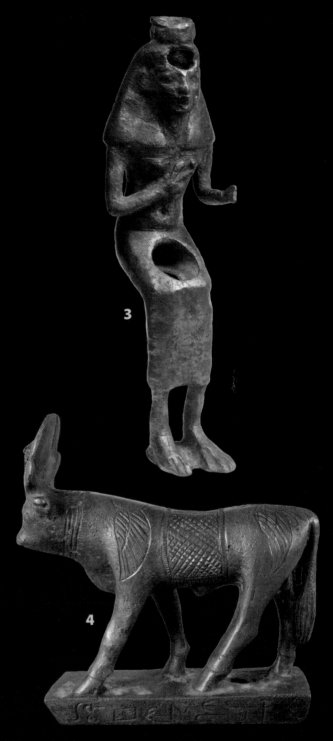

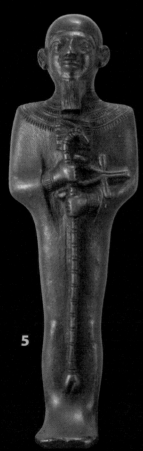

2. **Figurka kobry na relikwiażu**; brąz; III w. p.n.e. – II w. n.e.; dł. 5,5 cm; Luwr, E. 3813; depozyt w MN w Warszawie, MN 143277
3. **Fragment posążka Izydy z Horusem-dzieckiem**; brąz; VII-III w. p.n.e.; wys. 13,4 cm; LNM w Wilnie, IM 4967
4. **Posążek Apisa**; brąz; VII-VI w. p.n.e.; wys. 10,1 cm; ČDM w Kownie; Tt 4424
5. **Posążek Ptaha**; brąz; VII-III w. p.n.e.; 17,2 cm; ČDM w Kownie; Tt 4425

2. **Figurine of cobra on reliquary**; bronze; 3rd cent. B.C. – 2nd cent. A.D.; l. 5,5 cm; Louvre, E. 3813; deposit in MN Warsaw, MN 143277
3. **Fragment of statuette of Isis with Horus-child**; bronze; 7th-3rd cent. B.C.; h. 13,4 cm; LNM Vilnius, IM 4967
4. **Statuette of Apis; bronze**; 7th -6th cent. B.C.; h. 10,1 cm; ČDM Kaunas; Tt 4424
5. **Statuette of Ptah; bronze**; 7th-3rd cent. B.C.; h. 17,2 cm; ČDM Kaunas; Tt 4425

Opodal u stóp gór skalistych znajdywane przez mieszkańców pobliskich wsiów bóstwa kamienne i różne drobne starożytne przedmioty podały mnie myśl przebycia dniówki na tym miejscu i spróbowałem kopania i poszukiwań archeologicznych. Najałem zatem trzydziestu Murzynów i dzień cały przeszedł na kopaniu. Główną moją zdobyczą była dość niezgrabna figurka kamienna bożka Tyfona wielkości na łokieć. Oprócz tego wykopano jeszcze kilka drobnych figurek i kilka odłamków kamieni z napisami hieroglificznymi.

Niewykluczone, że prezentowana w gablocie 4 głowa Besa („Tyfona") jest pozostałością wspomnianej przez hrabiego *niezgrabnej figurki (…) wielkości na łokieć.* Michał Tyszkiewicz, zapewne nie chcąc nadmiernie obciążać bagażu w drodze do Europy, zdecydował, że zabierze ze sobą tylko głowę posążka.

Według wierzeń egipskich Bes miał wielką magiczną moc, dlatego często przedstawiano go na amuletach, które chroniły posiadacza zarówno za życia, jak też po śmierci. Jako strażnik snu, opiekun ciężarnych kobiet i porodu często stanowił ozdobę sypialni; jako strażnik tajemniczych przemian Słońca („rodzącego się" o świcie, „starzejącego się" w ciągu dnia i „odmładzającego się" w nocy) występował pod postacią karła (czyli „starego dziecka") o nagim owłosionym ciele, z wysuniętym językiem, brodą, lwimi uszami, grzywą i ogonem, często uzbrojonego w nóż.

(6th January, 1862; Nubia, south from Wadi es-Sebua)

...Stone deities and various small ancient objects sometimes found at the foot of the rocky mountains nearby, gave me the idea to stay here and try to dig and make the archeological research. Therefore, I hired thirty Negroes and spent the whole day digging. My principal prize was a stone figure, a rather awkward one, of the god Typhon, about one ell high. Moreover, some other small figures and fragments of stones with hieroglyphic inscriptions were excavated.

It seems that the head of a small statue of Bes (called "Typhon") exhibited in the show-case 4 is the remnant of the "awkward stone figure" mentioned above. Perhaps the Count did not intend to make his luggage too heavy and decided to take to Europe only a fragment of the statue.

Bes , according to ancient Egyptian beliefs, symbolized a great magical power. As guardian of night dreams, patron of pregnant women and childbirth Bes was often used as an ornament in bedrooms. As guardian of mysterious transformations of the Sun ("born" at dawn, "growing old" during the day, and "rejuvenating" at night) he was represented in the form of a dwarf (or an "old child") with a naked hairy body, tongue sticking out, beard, mane and ears of a lion, and a tail, and often armed with a knife. As a mythical figure of intriguing iconography Bes was a popular motif reproduced in amulets which were believed to protect their owners both during their lifetime and after death..

Wystawione w tej gablocie figurki i amulety stanowią zaledwie kilka przykładów spośród wielkiej ilości staroegipskich obiektów dekorowanych motywem Besa. Popularność tej mitycznej postaci rosła w Okresie Późnym (VII-IV w. p.n.e.), co może być porównywane do popularności Izydy i także tłumaczone wiarą w jego magiczną moc. Bes był przedstawiany nie tylko na świątyniach i na sprzętach domowych, jak meble, ale także na posągach (por. zabytek w gablocie 1), stelach i drobnych przedmiotach mających zastosowanie jako amulety, m. in. na skarabeuszach (por. gablota 2), małych plakietkach i figurkach ustawianych w mieszkaniu, bądź noszonych przy sobie dla odstraszenia złych mocy.
Kształt karła jest też charakterystyczny dla kategorii figurek przedstawiających Ptaha (por. obiekt nr 3).

Figurines and amulets displayed in this show-case are a small selection from the vast number of the ancient Egyptian objects decorated with the motif of Bes. The popularity of this mythical figure grew during the Late Period (7th - 4th cent. B. C.), similarly as the popularity of Isis; it also may be explained by the belief in his magical powers. Bes would be depicted not only in temples and in household objects like furniture, but also on statues (cf. the object in the show-case 1), on stelae, and small objects used as amulets, for example, scarabs (see the show-case 2), small plaques and figurines, kept at home, or carried on one's person to ward off the evil powers. The form of a dwarf was also commonly used as representations of Ptah (see exhibit no. 3).

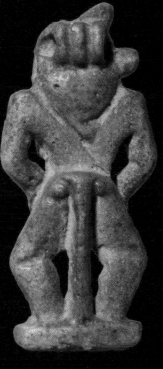

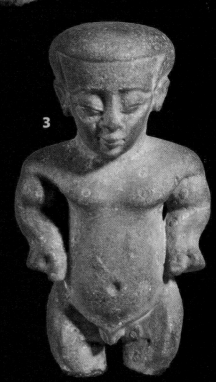

1. Głowa posągu Besa; wapień; XV-XIII w. p.n.e.; wys. 8,8 cm;
LNM w Wilnie, IM 4960

2. Figurka Besa; fajans; VII – I w. p.n.e.; wys. 4,0 cm;
MN w Warszawie, MN 236872

3. Figurka Ptaha-karła; fajans; VII-IV w. p.n.e.; wys. 6,5 cm;
MN w Warszawie, MN 236889

1. Head of a statue of Bes; limestone; 15th-13th cent. B.C.;
h. 8,8 cm; LNM in Vilnius, IM 4960

2. Figurine of Bes; faience; 7th-1st cent. B.C.; h. 4,0 cm;
MN Warsaw, MN 236872

3. Figurine of Ptah-dwarf; faience; 7th-4th cent. B.C.; h. 6,5 cm;
MN Warsaw, MN 236889

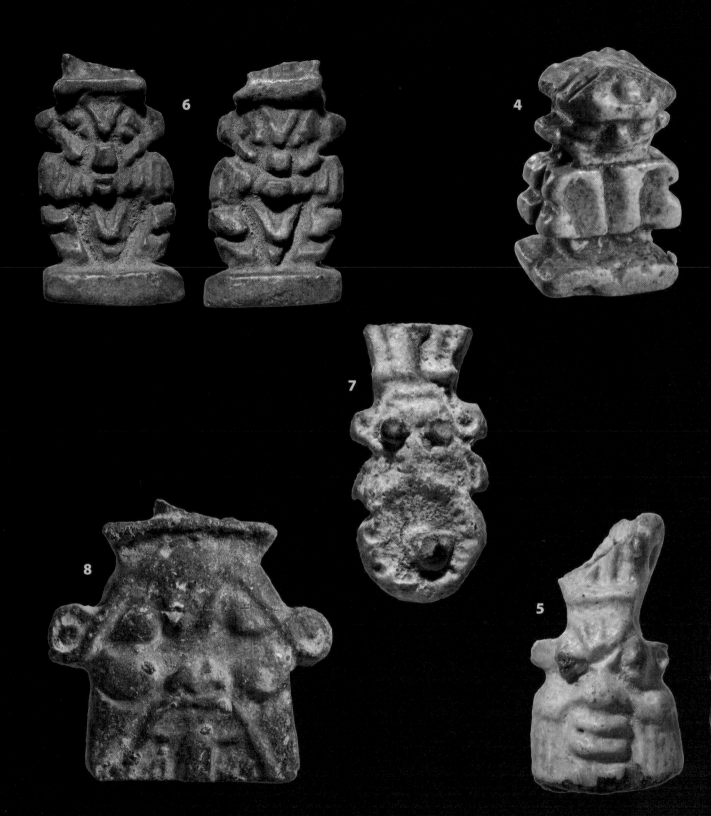

Amulety w kształcie Besa; fajans; VII-I w. p.n.e.
4. LDM w Wilnie, TD 2550; wys. 1,4 cm
5. MN w Warszawie, MN 236926; wys. 2,5 cm
6. MN w Warszawie, MN 236874; wys. 2,9 cm
7. MN w Warszawie, MN 236880; wys. 2,7 cm
8. MN w Warszawie, MN 236881; wys. 2,7 cm

Amulets in shape of Bes; faience; 7th-1st cent. B.C.
4. LDM Vilnius, TD 2550; h. 1,4 cm
5. MN Warsaw, MN 236926; h. 2,5 cm
6. MN Warsaw, MN 236874; h. 2,9 cm
7. MN Warsaw, MN 236880; h. 2,7 cm
8. MN Warsaw, MN 236881; h. 2,7 cm

Hrabia Tyszkiewicz, jak wszyscy ówcześni podróżnicy, spotykał się w Egipcie z propozycjami kupna różnych przedmiotów, wyprodukowanych przez miejscowych fałszerzy:

(17 grudnia 1861) *Arab jeden przychodzi z Teb i oznajmia mi w tajnej rozmowie, iż kopiąc dla rządu znalazł z kilku swymi towarzyszami bogatą mumię, którą zmówiwszy się skradli, otworzyli i podzielili. Na część jego wypadła głowa i na niej, jak mówił, widziane były cząstki złotych ozdób. Proponował mi kupno tej głowy i gdy chciałem wprzódy głowę tę widzieć, obiecał mi ją w nocy po kryjomu przynieść. Jakoż gdy się ściemniło, zjawił się ów Arab, niosąc w chustce zawiniętą głowę kobiecą. Długie włosy czarne, jakby żywej osoby, posplatane z klejem w liczne koski, które potem z sobą plecione formowały na głowie pyszny warkocz oryginalnej struktury. Na twarzy samej przez warstwę mirry i brudu dostrzec można było złoto.*

Wpatrując się z bliska(...) w jednym miejscu zdało mi się dostrzec jakby łacińską literę. Zdziwiony i obawiając się podstępu, mimo opozycji Araba zacząłem twarz scyzorykiem oczyszczać i znalazłem... Zgadnijcie... blaszkę od puszki z sardynkami, którą rozerwawszy na szmaty oszust powtykał do twarzy biednej mumii...

Prezentowane w gablocie 5 pseudo-mumie i skaraboid z odciskiem pieczęci z imieniem Ramzesa II są przykładem fałszywych „zabytków". Wykonano je w XIX w. i nawet tak wytrawny znawca sztuki jak Michał Tyszkiewicz nie uchronił się przed ich zakupem i włączeniem do kolekcji.

Like most travellers in those days, Count Tyszkiewicz met in Egypt with numerous offers to purchase various objects produced by local forgers.

(17th December, 1861) An Arab comes from Thebes and tells me in confidence that when digging for the Government he and his companions have found a rich mummy which in conspiracy they stole, opened, and divided among themselves. The head was his to have and on it – he went on to say – could be seen fragments of gold embellishments. He offered this head in purchase to me and when I wished to see it first he promised me to bring it secretly at night. And indeed, when it got dark, the Arab appeared, carrying a female head wrapped in a shawl. Long black hair, like that of a living person, plaited with glue into many pigtails all plaited together to form on the head a splendid braid of an original structure. On the face, through a layer of myrrh and of dirt one could see gold. Inspecting it closer (...) at one spot I made out something like a Latin letter. Surprised and fearing trickery, despite opposition from the Arab I started to clean the face with my pocketknife, and found...what would you?... a piece of metal sheet from a tin of sardines, which the crook had torn into shreds and stuffed into the face of the poor mummy.

The pseudo-mummies and the scaraboid with the name of Ramses II, impressed in the clay, which are exhibited in the show-case no 5, are examples of such false "antiquities". Those objects were produced in the nineteenth century A.D., and even an expert such as Michał Tyszkiewicz evidently did not avoid a bad buy and adding of these forgeries in his collection.

W 1999 r. w Wilnie prześwietlono obie „mumie" za pomocą promieni Roentgena. Okazało się, że do ich „produkcji" użyto nawet kilku ludzkich kości. W „mumii" IM 6287 znaleziono pięć kości dłoni oraz dwie kości palca dorosłego człowieka, jak też kawałek drewna, włożonego do środka dla zachowania kształtu obiektu.

A n X-ray investigation of both „mummies" made in Vilnius in 1999 revealed that even some human bones had been used in making them – in IM 6287 there were five bones from a hand, and two finger bones of an adult individual, as well as a piece of wood, inserted to keep the "mummy" in shape.

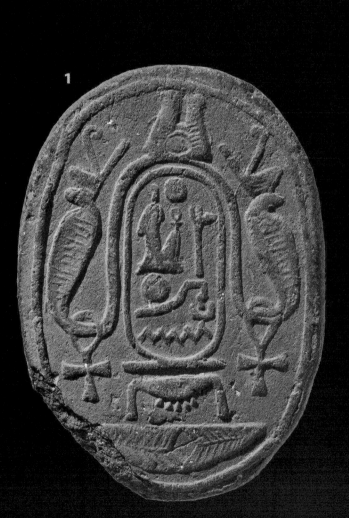

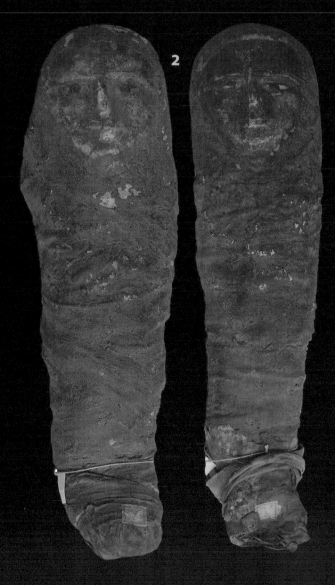

1. **Odcisk pieczęci z imieniem Ramzesa II**; glina; XIX w. n. e.; dł. 10,0 cm; MN w Warszawie, MN 236844
2. **Dwie pseudo-mumie "dziecięce"**; kartonaż, len; XIX w. n. e.; dł. 54,0 i 49,0 cm; LNM w Wilnie, IM 6286 i IM 6287

1. **Print of a seal with the name of Ramesses II**; pottery; 19th cent. A.D.; l. 10,0 cm; MN Warsaw, MN 236844
2. **Two pseudo-mummies of „children"**; cartonnage, linen; 19th cent. A.D.; l. 54,0 and 49,0 cm; LNM Vilnius, IM 6286 and IM 6287

Umowa zawarta między arcykapłanem Amona tebańskiego Nespamaatre, synem Usirure, i kapłanem w Tebach Zachodnich imieniem Medż, synem Harsiese i Taszeritdżehuti w 51. roku panowania Ptolemeusza VIII Euergetesa II opiewała na 99 lat. Jest to akt urzędowy, opatrzony protokołem królewskim i podpisami dwunastu świadków (na *verso*, czyli odwrocie, tu niewidocznym). *Recto* dokumentu zawiera siedem linijek tekstu demotycznego. Podane są tam, prócz protokołu, imiona kontrahentów, szczegółowe warunki dzierżawy i lokalizacja posiadłości w Dżeme (w okolicach dzisiejszego Medinet Habu, na zachodnim brzegu, na przeciw Luksoru). Chodzi tu o 600 łokci kwadratowych ziemi, udostępnionej rodzinie Medża – zapewne w zamian za służbę na rzecz świątyni Amona.

Bibliografia: T.Andrzejewski, Un contrat ptolemaïque de Djeme, [w:] *The Journal of Juristic Papyrology*, 13, 1961, s. 95-108.

The contract between Nespamaatre high priest of Amun at Thebes, son of Usirure, and Medj, son of Harsiese and Tasheridjehuti who was a priest in Western Thebes, signed in the 51st year of the reign of Ptolemy VIII Euergetes II, for a period of 99 years. An official document complete with the royal protocol and signatures of twelve witnesses on its *verso* (back, not visible here). On the *recto* (front side) of the document is a text in seven lines written in demotic script. Next to the royal protocol, the names of the contracting parties are given together with the detailed terms of the lease and location of the estate at Djeme (in vicinity of Medinet Habu, on the west bank, opposite Luxor) - 600 square ells of land, which were made available to the family of Medj, presumably in return for services rendered to the temple of Amun.

Bibliography: T.Andrzejewski, Un contrat ptolemaïque de Djeme, [in:] *The Journal of Juristic Papyrology*, 13, 1961, p. 95-108.

1. Papirus zapisany tekstem demotycznym, zawierający umowę dzierżawną spisaną w 119 / 118 r. p.n.e., zakupiony przez Tyszkiewicza; MN w Warszawie, MN 148288; dł. 69, 5 cm wys. 30,0 cm

1. This papyrus written in the so called demotic script contains a lease agreement signed in 119 / 118 B. C. It has been bought by Tyszkiewicz; MN Warsaw, MN 148288; l. 69, 5 cm; h. 30,0 cm

Podróżnicy po Egipcie w XIX wieku chętnie zabierali ze sobą do domu fragmenty oryginalnej dekoracji ze starożytnych zabytków jako pamiątki z podróży. Niekoniecznie musiały to być jednak rzeczywiste relikty przeszłości, wycinane ze ścian świątyń czy grobowców. Rodzajem pamiątki, szczególnie popularnej wśród badaczy starożytnej cywilizacji egipskiej, były estampaże, czyli odciski reliefów wykonywane poprzez wklepywanie mokrych arkuszy bibuły w dekorowane reliefami ściany. W efekcie można było uzyskać plastyczne odwzorowanie płaskorzeźbionej powierzchni, ale jako efekt uboczny, na bibule mogły zostawać również fragmenty oryginalnej polichromii.

\W przypadku estampaży, które znalazły się w kolekcji Tyszkiewicza, nie miało to znaczenia – grobowiec wysokiego dostojnika, Chaemhata, z którego pochodzą, prawie wcale nie był malowany. Piękno reliefowej dekoracji o bardzo wysokiej jakości przyciągały do tego grobu podróżników od wczesnego XIX w.; niestety, nie wszyscy wśród nich używali tylko mokrej tektury. W kilku muzeach świata można zobaczyć fragmentów wapiennych reliefów wyrwanych ze ścian tego grobowca; po innych ślad zaginął. Dzięki estampażom, których kilka serii powstało prawdopodobnie ok. 1840 r., można zrekonstruować fragmenty dekoracji dziś już nieistniejące w oryginale.

\Chaemhat był królewskim pisarzem i nadzorcą spichlerzy faraona. Żył w drugiej połowie 18 dynastii, za panowania Amenhotepa III (ok. 1388 – 1350 p.n.e.), w czasach gdy sztuka egipska osiągnęła najwyższy poziom pod względem elegancji i wyrafinowania, co przejawia się w dekoracji grobowców. Grób nr 57, należący do Chaemhata, jest jednym z najpiękniejszych na nekropoli tebańskiej. Zmarły jest ukazany w scenach wykonywania swych obowiązków służbowych, między innymi nadzorując prace rolnicze i doglądając składania ofiar. Jest on także przedstawiony jako nagradzany przez faraona, siedzącego w pawilonie. Widzimy również sceny procesji grobowej, ze służbą niosącą sprzęty do grobu i z płaczkami opłakującymi zmarłego.

Zwracają uwagę niezwykle starannie oddane detale peruk i strojów dostojnika, przepięknie modelowana twarz, a także precyzyjnie pokazana dekoracja tronu faraona, z postacią królewskiego sfinksa depczącego pokonanych wrogów.

Te wszystkie szczegóły można też zobaczyć na estampażach przywiezionych przez Tyszkiewicza, który kupił je zapewne w Luksorze. Choć te szare arkusze tektury na pierwszy rzut oka wyglądają niepozornie, kryją w sobie prawdziwe skarby, świadectwo najwyższego kunsztu staroegipskiej sztuki.

Bibliografia: M. Dolińska, Khaemhet's bad luck, *Études et Travaux*

Nineteenth century travellers to Egypt liked to take home with them fragments of the decoration of ancient monuments as souvenirs from their visit. These need not have been actual ancient relics cut off the walls of the temples or tombs. A souvenir especially popular among researchers of the ancient Egyptian civilization were embossments, or imprints made by pressing sheets of moist tissue against walls with a relief decoration. This produced an imprint of the surface decorated with relief but, as a side effect, also fragments of the original painting occasionally were removed in the process.

This was not the case of the embossments from the Tyszkiewicz collection because in the tomb of Khaemhat, high ranking official, from which they were taken there were hardly any wall paintings. The beauty of the high quality relief decoration attracted travellers to this tomb since the early 19th century; unfortunately, not all of them used only wet cardboard. In some museums in the world one can see fragments of the limestone relief decoration torn from the walls of that tomb, others were lost. Thanks to several series of embossments probably made around 1840, it was possible to reconstruct fragments of the ancient decoration which no longer exists in their original form.

Khaemhat was royal scribe and overseer of royal granaries during the reign of Amenhotep III (ca. 1388-1350 B.C.), one of the pharaohs of the 18th dynasty. In his days Egyptian art achieved its highest level of elegance and sophistication and this may be seen in the decoration of the tombs. The tomb no. 57 is one of the finest in the Theban necropolis. The deceased is portrayed carrying out his duties which included overseeing work in the fields and the making of offerings. He is also shown receiving a reward from the pharaoh who is seated in a pavilion. We can also see scenes with the funeral procession to the tomb with mourners weeping and servants carrying the funeral equipment. Worth noting are the carefully represented details of the wigs and clothing of the dignitary, the exquisite modeling of his face, and accurately represented decoration of the pharaoh's throne, including the figure of the sphinx trampling his enemies. All these details are to be seen also on the embossments presumably purchased by Tyszkiewicz at Luxor. At first glance, these gray sheets of cardboard do not look very impressive, but they hide real treasures, testimony of the highest mastery of the ancient Egyptian art.

Bibliography: M. Dolińska, Khaemhet's bad luck, *Études et Travaux* XXI, 2007, p. 27-41.

Wykonane w mokrej tekturze odciski dekoracji reliefowej przedstawiają sceny z grobowca tebańskiego TT 57 należącego do Cha-em-hata, wybudowanego w okresie Nowego Państwa za panowania Amenhotepa III (XIV w. p.n.e.).
W Muzeum Tyszkiewiczów w Łohojsku znajdowało się w sumie 29 takich odcisków, zakupionych przez Michała Tyszkiewicza w czasie podróży do Egiptu, ale wykonanych zapewne kilkanaście lat przed jego przybyciem. Podobne serie odcisków z tego samego grobowca są obecnie także w Paryżu, Bostonie, Oxfordzie, Leeds i Bristolu.;
tektura; XIX w. n. e.; dł. 42 wys. 31 cm każdy

These embossments made in wet cardboard reproduce fragments of the relief decoration in the Theban tomb no. 57 built in the period of the New Kingdom (the reign of Amenhotep III, 14th century B. C.) for a noble man Kha-em-hat.
\The Tyszkiewicz Family museum at Lohojsk had in its keeping altogether 29 prints purchased by Count Michał Tyszkiewicz during his first Egyptian travel, presumably from an antiquities dealer. The imprints were probably made some time before the Count's arrival. Similar series of the embossments of the same scenes are to be found also in museums in Paris, Boston, Oxford, Leeds and Bristol. ;
cardboard; 19th century A.D; 42,0 cm; h. 31,0 cm each

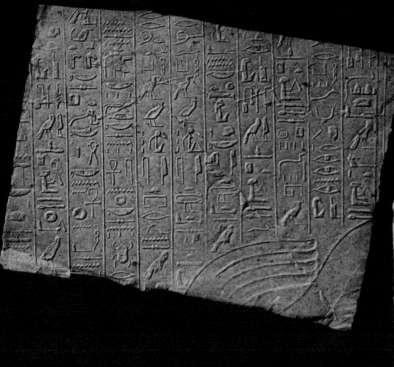

MN w Warszawie, MN Vr.St.272/2,1

MN Warsaw, MN Vr.St.272/2,1

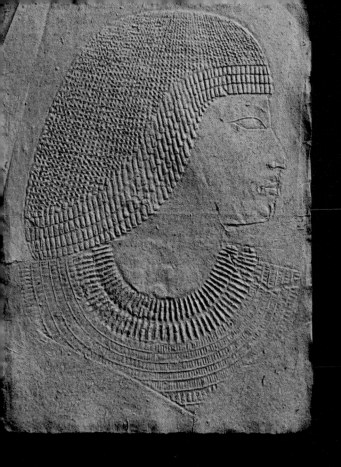

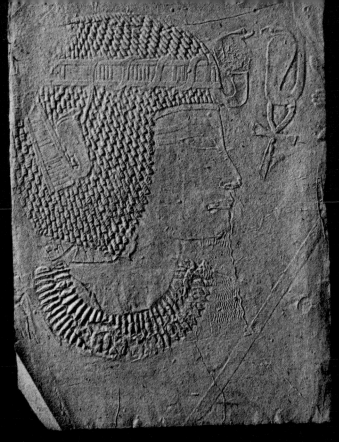

MN w Warszawie, MN Vr.St 272/7, 14, 15, 24

MN Warsaw, MN Vr.St 272/7, 14, 15, 24

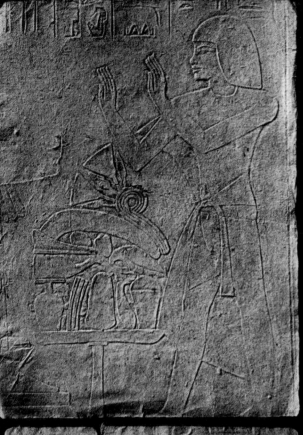

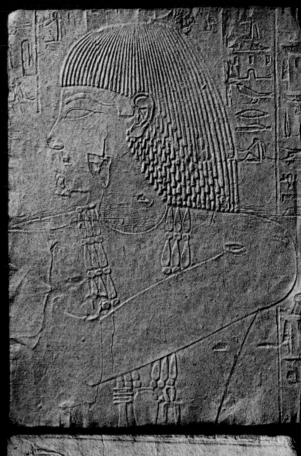

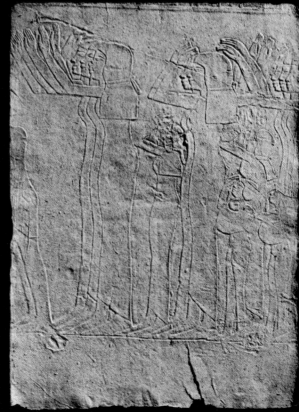

W kolekcji Michała Tyszkiewicza, przywiezionej z Egiptu w 1862 r., obok przedmiotów odkrytych w czasie jego wykopalisk, znalazło się wiele zabytków z pewnością przez niego zakupionych:

(17 grudnia 1861) *Kilku jest handlarzy starożytnościami, osiadłych w Luksorze, lecz rzadko kiedy można u nich coś prawdziwie ważnego znaleźć, małe ich kramiki przepełnione drobiazgami pospolitymi lub fałszowanymi przedmiotami. Najlepszym i najdumniejszym z nich jest Teodorus, który niezłe czasem przedmioty posiada, kupione od fellachów wśród gorącego lata. Przewodnicy i oślarze zawsze tu na sobie mają jakieś graciki, z których nieliczne czasem bywają prawdziwe, lecz nigdy u nich nic ważnego znaleźć nie można, gdyż inaczej pewno by już były we władaniu przyjaciela mego Teodorusa, na pochwałę którego dodać muszę, że niektóre przedmioty, co od niego kupić chciałem, sam mi podawał za fałszywe.*

Wyroby wystawione w gablocie 6, być może zakupione od wspomnianych *handlarzy starożytnościami*, pochodzą z grobowców odkrytych w Tebach.

Next to the objects discovered during his excavations the collection brought by Count Michał Tyszkiewicz from Egypt in 1862 included a number of evidently purchased antiquities.

(17th December, 1861) *There are a few antiquities dealers resident at Luxor but only rarely one can find anything of value among their wares. Their small booths are filled with common trifles or forged artifacts. The best and the most proud one among them is Theodorus who at times has a good piece or two, purchased from the fellahin in the midst of a hot summer. The guides and the donkey drivers always have some pieces of rubbish, few of which genuine, never anything of importance, for these pieces would be certain to have passed to my friend Theodorus. I must add, in his praise, that some of the objects, I desired to buy from him, he himself admitted were forgeries.*

The objects in the show-case no. 6 may be items purchased from the antiquities dealers at Luxor, as their place of origin are Theban tombs.

W grobowcach egipskich dostojników z czasów 18 dynastii (XVI-XIV w. p.n.e.) można znaleźć wszelkie sprzęty użytku domowego, poczynając od mebli (por. gablota 11), poprzez narzędzia pracy (por. gablota 12), przedmioty służące rozrywce, n. p. gry planszowe (por. gablota 12), ubrania i t. d., aż po zapasy żywności. Wierzono wówczas, że rajski pobyt na Tamtym Świecie jest wierną kopią życia doczesnego, jedynie pozbawioną trudu, chorób i wszelkich kłopotów, dlatego zabierano do grobu niekiedy cały swój ruchomy majątek. Pomiędzy tymi sprzętami codziennego użytku znajdują się także przybory kosmetyczne: brzytwy, lusterka, tusze do rzęs z pałeczkami służącymi do ich nakładania, perfumy oraz farby do malowania powiek czy policzków i specjalne łyżeczki do ich rozcierania.
Na wystawie znajduje się kilka takich obiektów. Szczególnym wyrafinowaniem odznacza się jedna z nich. Ta drewniana łyżeczka należała, być może, jak wynika z zachowanej na niej inskrypcji, do *wielkiej małżonki króla, matki boga, Mut-em-uia*, czyli żony faraona Totmesa IV i matki jego następcy, Amenhotepa III. Uchwyt łyżeczki jest uformowany na kształt głowy kaczki, a jej zakończenie imituje kwiat lotosu. Druga łyżeczka odtwarza kształtem leżącą antylopę Oryx.
Bibliografia: J. Vandier d'Abadie, *Les objets de toilette au Musée du Louvre*, Paryż 1972.
Łyżeczka nr 3 odtwarza kształt ptaka, którego długa szyja otacza okrągły otwór, stanowiący zapewne gniazdo, w którym była osadzona pokrywka. Obiekt nr 4 stanowi rodzaj takiej pokrywki, z krótką inskrypcją wymieniającą Mut -kultową małżonkę Amona.

In tombs of the Egyptian dignitaries from the period of the 18th dynasty (16th - 14th cent. B.C.) one finds various objects of everyday use, beginning with furniture (see the show-case 11), through working tools (see the show-case 12), objects used in various amusements, e. g. board games (see the show-case 12), clothing, etc, to a supply of food. It was believed that paradisiacal life in the other world was a faithful copy of the life in this world, only it was free of hard work, disease and troubles. Consequently, some tombs may contain all the movable property of the buried individual. This explains the presence of articles used in toiletry: razors, mirrors, kohl (the equivalent of modern mascara) for the eyelashes complete with small applicator, perfume, pigments for eyelids or cheeks and special spoons for grinding these cosmetics.
Several of these objects are exhibited here. One of them is of outstanding workmanship. This wooden spoon is inscribed with the name of its possible owner, *the great king's wife, mother of the god, Mut-em-uia*, who was wife of Thutmose IVth and mother of his heir, Amenhotep III. The handle of this spoon has the form of a duck, and its terminal is an imitation of a lotus flower. Another cosmetic spoon captures the shape of a resting *Oryx*-antelope.
Bibliography: J. Vandier d'Abadie, *Les objets de toilette au Musée du Louvre*, Paryż 1972.
The spoon no. 3 is in the form of a bird, its long neck resting around a circular opening, serving as a socket, in which the lid of the spoon was fixed.
The object no. 4 is such a lid, with a short inscription mentioning Mut – the cultic wife of Amun.

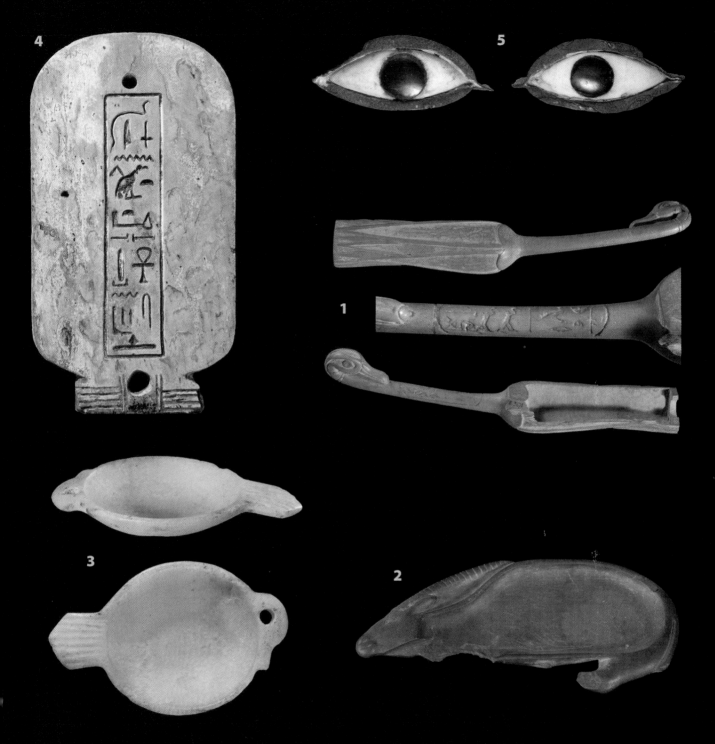

1. **Łyżeczka kosmetyczna**; drewno, XIV w. p.n.e.; dł. 20, 0 cm;
 Luwr, E. 3671
2. **Łyżeczka kosmetyczna**; łupek, XV-XI w. p.n.e.; dł. 12,9 cm;
 Luwr, E. 3678
3. **Łyżeczka kosmetyczna**; alabaster; XV-XI w. p.n.e.; dł. 8,8 cm;
 MN w Warszawie, MN 236914
4. **Pokrywka naczynia kosmetycznego**; steatyt; XV-XI w. p.n.e.;
 dł. 8,5 cm; MN w Warszawie, MN 236855
5. **Para oczu z maski sarkofagowej**; miedź i kamienie;
 XI-IV w. p.n.e.; dł. 6,0 cm każde; MN w Warszawie, MN 236910a-b

1. **Cosmetic spoon**; wood; 14th cent. B.C.; l. 20,0 cm;
 Louvre, E. 3671
2. **Cosmetic spoon**; wood; 15th-11th cent. B.C.; l.. 12,9 cm;
 Louvre, E. 3678
3. **Cosmetic spoon**; alabaster; 15th-11th cent. B.C.; l. 8,8 cm;
 MN Warsaw, MN 236914
4. **Lid of a cosmetic vessel**; steatite; 15th-11th cent. B.C.; l. 8,5 cm;
 MN Warsaw, MN 236855
5. **Pair of eyes from a coffin mask**; cooper and stones; 9th-4th
 cent. B.C.; l. 6,0 cm each; MN Warsaw, MN 236910a-b

Wyposażenie grobowe zamożnego Egipcjanina oprócz przedmiotów użytku domowego obejmowało też obiekty przeznaczone do magicznego pokonywania przeciwności, z jakimi wiązały się wyobrażenia o Tamtym Świecie. Do tych obiektów oprócz sarkofagów (por. gabloty 9 i 10), papirusów grobowych (por. gablota 12) i amuletów (por. gabloty 13-14) należały też figurki *uszebti*. Stanowiły one w pewnym sensie substytut zmarłego i miały za zadanie wyręczanie swoich właścicieli w pracy na Polu Trzcin, czyli miejscu w Zaświatach, dokąd trafiał każdy, kto uzyskał przychylny werdykt na Sądzie Ozyrysa. Miejsce to wyobrażano sobie na podobieństwo żyznych terenów Egiptu, a więc trzeba je było uprawiać: siać i orać, a także kopać kanały i przewozić piasek. *Uszebti*, opatrzone specjalnym zaklęciem z *Księgi Umarłych* i wyposażone w narzędzia rolnicze (motykę i koszyk), zgłaszały się na wezwanie do pracy zamiast swych właścicieli. Oto formuła zapisana na warszawskiej figurce (nr 6):

Ozyrys Naja rzekła: O wy, uszebti! Jeżeli wymieniono by Ozyrysa, panią domu Naję do wykonania wszelkich prac, które wykonuje się w Państwie Umarłych, jako osobę obowiązkową tam, gdzie pełno jest przeszkód, wyliczając: będziesz uprawiała pola, nawadniała brzegi i przewoziła piasek ze wschodu – „Oto ja" – odpowiesz zamiast Ozyrysa Nai, usprawiedliwionej głosem. Liczba figurek *uszebti*, niewielka na początku (w okresie Średniego Państwa i na początku Nowego, czyli w wiekach XX – XVI p.n.e., były to nawet pojedyncze egzemplarze), z czasem wzrosła, nawet do kilkuset sztuk.

Prezentowane na wystawie zabytki powstały w okresie 1000 lat od najstarszej, a zarazem największej, kamiennej statuetki, należącej do kobiety imieniem Naja (z 18 dynastii, nr 6), poprzez małą fajansową należącą do dowódcy oddziału Kuszytów w tebańskim korpusie egipskiej armii, Amen-em-uia (z 20 dynastii, nr 9), figurkę kapłana imieniem Pa-di-Sobek (z 21 dynastii, nr 10),), figurkę pewnego Pa-di-amon-nesut (z 26 dynastii, nr 8) po najpóźniejszą, należącą do żołnierza Czai-hor-pa-ty (z 30 dynastii, nr 7). Ciekawostkę stanowi fakt, że mała figurka nr 9 jest przewiercona na wylot od czubka głowy do stóp. Być może ten przedmiot był zawieszony na nitce i stanowił część naszyjnika.

Bibliografia: I.Pomorska, Uszebti w zbiorach polskich Muzeum Narodowego w Warszawie, Muzeum Narodowego (Zbiory Czartoryskich) w Krakowie i dawnej kolekcji gołuchowskiej, [w:] *Rocznik Muzeum Narodowego w Warszawie* IV, 1959, nr 1, s. 108, nr 127, s. 149-150, nr 117, s. 145-146.

The furnishing of a rich Egyptian tomb, next to domestic objects included also items meant to help the deceased, in magical way, overcome obstacles he or she expected to face in the Afterworld. Next to coffins (see the show-cases 9 and 10), tomb papyri (see the show-case no. 12) and amulets (see the show-cases 13 and 14), this group included the figurines called *ushebti*. These were meant to be a substitute for the dead person and to work instead of him or her in the Field of Rushes, the dwelling place in the other world for all who had been given a positive sentence at the tribunal of Osiris. This place was imagined to be like the fertile lands of Egypt so it had to be cultivated: there was ploughing, sowing, digging of canals and transport of sand. The *ushebti*-figurines, provided with a special spell from the *Book of the Dead*, and equipped with agricultural tools (a hoe and a basket), answered the call to labour in place of their owners. The figurine from the National Museum Warsaw (no. 6 in the show-case) is inscribed with the following text: *Osiris Naia says: O, ushebti! If Osiris, Lady of the House Naia is summoned to do any work which has to be done in the realm of the dead as a person at her duties, where obstacles are numerous, while giving in detail: you shall cultivate the fields, flood the banks and convey sand from the east – "Here am I" you shall say instead of Osiris Naia, justified with voice.*

The number of the *ushebti*-figurines, small at first(during the Middle Kingdom and the early New Kingdom, i. e. in 20th - 16th cent. B. C. there was only one to a tomb), increased with time even up to several hundred.

The objects shown here cover the period of a thousand years,; the earliest, and at the same time, the largest stone *ushebti* belongs to a woman Naia (no. 6; 18th dynasty), next comes a small faience figurine belonging to Amen-em-uia, commander of a Kushite unit of the Egyptian army serving at Thebes (no. 9; 20th dynasty), a figurine of Pa-di-Sobek, a priest named (no. 10; 21st dynasty), an *ushebti* of Pa-di-amon-nesut (no. 8; 26th dynasty) and finally the latest figurine, belonging to Csai-hor-pa-ty, a soldier (no. 7; 30th dynasty). The small figurine no. 9 has a perforation running from the top of its head to the feet and may have worn suspended on a string as a part of a necklace.

Bibliography: I.Pomorska, Uszebti w zbiorach polskich Muzeum Narodowego w Warszawie, Muzeum Narodowego (Zbiory Czartoryskich) w Krakowie i dawnej kolekcji gołuchowskiej, [in:] *Rocznik Muzeum Narodowego w Warszawie* IV, 1959, nr 1, s. 108, nr 127, s. 149-150, nr 117, s. 145-146

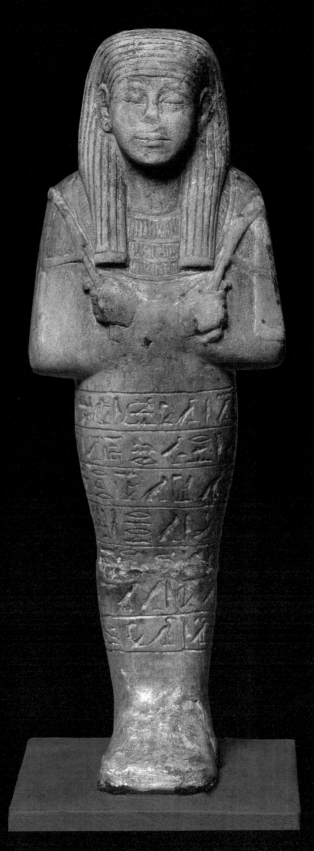

6. Posążek *uszebti*; wapień; XIV-XIII w. p.n.e.; wys. 24,1 cm; MN w Warszawie, MN 236853

6. Statuette of *uschebti*; limestone; 14th-13th cent. B.C.; h. 24,1 cm; MN Warsaw, MN 236853

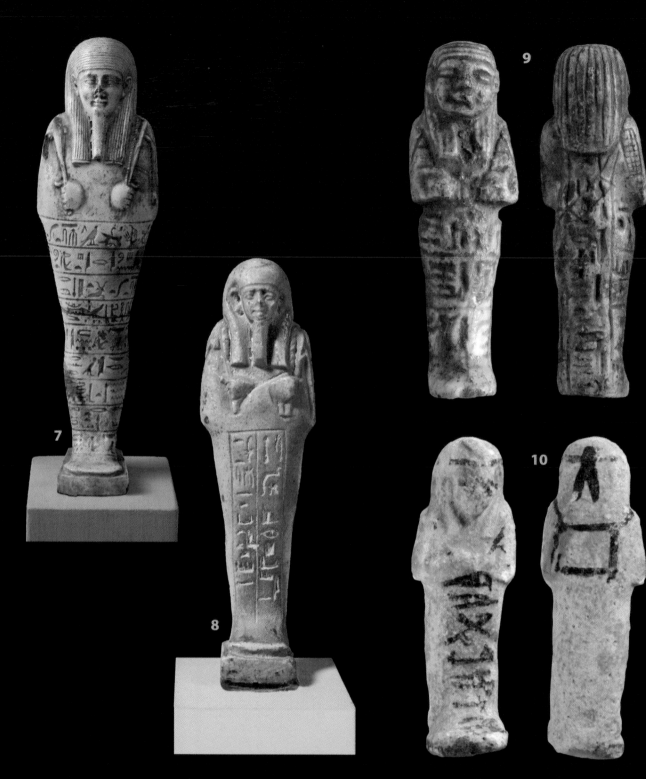

7. **Posążek** *uszebti*; fajans; IV w. p.n.e.; wys. 20,2 cm; MN w Warszawie, MN 236842
8. **Posążek** *uszebti*; fajans; VII-VI w. p.n.e.; wys. 11,2 cm; MN w Warszawie, MN 236854
9. **Figurka** *uszebti*; fajans; XII-XI w. p.n.e.; wys. 4,3 cm; ČDM w Kownie, Tt 4441
10. **Figurka** *uszebti*; fajans; XI-X w. p.n.e.; wys. 8,5 cm; LDM w Wilnie, TD 2542

7. **Statuette of** *ushebti*; faience; 4th cent. B.C.; h. 20,2 cm; MN Warsaw, MN 236842
8. **Statuette of** *ushebti*; faience; 7th-6th cent. B.C.; h. 11,2 cm; MN Warsaw, MN 236854
9. **Figurine of** *ushebti*; faience; 12th-11th cent. B.C.; h. 4,3 cm; ČDM Kaunas, Tt 4441
10. **Figurine of** *ushebti*; faience; 11th-10th cent. B.C.; h. 8,5 cm; LDM Kaunas, TD 2542

Michał Tyszkiewicz rozpoczął swoją przygodę z archeologią raczej przypadkowo, ale bardzo szybko wykazał swój talent do wykopalisk, a ponadto w ich trakcie towarzyszyło mu ogromne szczęście do wyjątkowych znalezisk. Już w Kairze, 17 listopada 1861 r., gdy rozwijał mumię w domu konsula Edouarda Lavissona, hrabia znalazł na niej naszyjnik ze skarabeuszy, z których...*najgłówniejszy był ze złota robionym.*

Drugiego dnia, po rozpoczęciu oficjalnych wykopalisk w Karnaku, 14 grudnia 1861 r. jego robotnicy znaleźli *pierścień złoty oryginalnej formy,* a następnego dnia Tyszkiewicz natrafił tam na ...*bardzo piękną złotą figurkę bożka Amona-Re.*

Jego wykopaliska na nekropoli tebańskiej już drugiej nocy *dały dwie mumie,* z których jedna ...*chociaż niepozorna, pięknie jednakże malowana po skrzyni z płótna klejonej, wypłaciła się nam za obie, gdyż w niej znalazłem ciało kobiety ozdobione licznymi złotymi klejnotami i bożyszczami z lapis-lazuli robionymi. Grube złote kolczyki, dwa pierścienie i pyszny naszyjnik z tego materiału ozdobiony kornalinami zajmowały właściwe swe miejsce na trupie. Złota blaszka z napisem hieroglificznym leżała na piersiach, bransoleta z ametystów i krwawników na nitce nanizanych i druga w formie węża ozdabiały ręce...*

Po powrocie do Luksoru z Nubii, 19 stycznia 1862 r. Tyszkiewicz otrzymał od nadzorcy swoich wykopalisk, między innymi,...*kilka nawet drobiazgów złotych,* jak również cztery mumie. *Jedna z nich odznaczała się ozdobami pięknymi i osobliwie dwie piękne zausznice ze złota ucieszyły mnie niemało.*

Jest to imponujący bilans wykopalisk prowadzonych przez amatora. Nie mamy, niestety, pewności, czy którykolwiek ze złotych zabytków prezentowanych na wystawie odpowiada któremuś z wyżej opisanych znalezisk, chociaż prawdopodobnie wspaniały złoty pektorał z gabloty 7, ozdoba kolekcji Michała Tyszkiewicza, to ów *pyszny naszyjnik* pochodzący z mumii wykopanej na nekropoli tebańskiej 16 grudnia 1861 r.. W gablocie 9 prezentowany jest kartonaż, w którym znajdowała się opisana mumia, pochodząca z X–XI w. p.n.e. (22 dynastia).

Michał Tyszkiewicz has begun his adventure with archaeology more by accident but he soon displayed a talent for excavation and, moreover, was accompanied by steady luck which brought him some extraordinary finds.

When still in Cairo, on 17th November 1861, while unwrapping a mummy at the house of the Russian consul Edouard Lavisson, the Count found a necklace of seven scarabs, of which ...*the principal one was made of gold.*

Not later than on the second day of his excavations at Karnak, on 14th December 1861, his workmen found *a gold ring of an original shape,* and on the next day he came across ...*a very fine gold statuette of the god Amun-Re.*

Only the second night of his excavations in the Theban necropolis...*brought two mummies,* one of which ...*though a modest one, although in a beautifully painted pasted linen – rewarded our efforts double. I found in the case the body of a woman adorned with numerous gold jewels and figurines of deities made of lapis lazuli. Thick gold ear-rings, two rings and a gorgeous collar of the same material, decorated with cornelian – all had their proper place on the corpse. A gold plaque with a hieroglyphic inscription lay on the breast; a bracelet of amethysts and cornelian strung on thread, and another one in the form of a serpent adorned the hands...*

After his return to Luxor from Nubia, on 19th January 1862, Tyszkiewicz received from the overseer of his excavations...*some gold trifles,* and also four mummies:...*One of these was distinguished by beautiful embellishments, and I was more than pleased with its two beautiful ear-ornaments of gold.*

This is an impressive result from excavations carried out by an amateur. Unfortunately, we cannot confirm which of the gold pieces (if any) presented in the exhibition corresponds to one of the items mentioned above, although, the splendid golden pectoral, exhibited in the show-case no. 7, is most probably identical with the *gorgeous collar* taken from the mummy excavated in the Theban necropolis on 16th December 1861. In the show-case no. 9 we present a cartonnage which held the mummy described here, dating from the 10th or 9th century B. C.(of the 22nd dynasty,).

Pektorał prezentowany na wystawie należy do arcydzieł sztuki jubilerskiej starożytnego Egiptu. Został on wykonany z sześciu elementów połączonych techniką lutowania. Niektóre z tych elementów zostały stopione metodą „na wosk tracony", inne wykonano techniką młotkowania. Po jednej stronie detale dekoracji zaznaczono techniką rycia w złotej powierzchni, natomiast po drugiej wykonano wiele cieniutkich przegródek, a przestrzeń pomiędzy nimi wypełniono barwną inkrustacją z błękitnego lapis lazuli i czerwonej pasty szklanej, którą Michał Tyszkiewicz uznał za karneol, pisząc o *pysznym złotym naszyjniku zdobionym kornalinami*. Do dziś zachowały się tylko ślady tych barwnych wypełnień.

Pektorał przedstawia Boga-Stwórcę siedzącego na kwiecie lotosu, co nawiązuje do jednego z mitów o stworzeniu: z chaotycznego mrocznego praoceanu wynurzył się lotos jako oznaka życia i światła, zatem – obecności Boga. Na pektorale ma on głowę barana, co kojarzy się zarówno z Chnumem – inkarnacją Stwórcy czczoną na Elefantynie, jak i Heriszefem – Bogiem-Stwórcą z rejonu Herakleopolis w środkowym Egipcie. Pektorał został jednak znaleziony w Tebach, co jednoznacznie wskazuje na Amona-Re, ponadto utożsamionego z Ozyrysem, na co wskazuje korona *atef* . Jest to Wielki Bóg wypełniający sobą cały świat i krążący jako Słońce wokół stworzonego przez siebie obszaru życia: za dnia po górnym, widzianym niebie jako Re, nocą po niebie podziemnym jako Ozyrys. Taki obraz Boga wyłania się z egipskiej teologii okresu 21-22 dynastii (XI-IX w. p.n.e.); pektorał pochodzi z czasów 22 dynastii, zapewne należy go datować na X w. p.n.e.

Bibliografia: Christiane Ziegler, Un chef d'oeuvre de la collection Tyszkiewicz, le pectoral au bélier (Louvre E. 11074), [in:] *Essays in honour of Prof. Dr. Jadwiga Lipińska*, Warsaw 1997, s. 323-327, pl. XLII

The pectoral presented in the exhibition is a masterpiece of ancient Egyptian jeweller's art. It was made of six elements soldered together. Some of these elements were cast using the "lost wax" technique, others were shaped by hammering. On one face the details of the decoration are engraved on the golden surface, the other is inlaid with blue lapis-lazuli and red glass paste set in compartments formed of gold sheet, presumably, the red glass paste was identified by Michał Tyszkiewicz incorrectly as cornelians, because he wrote about...*a gorgeous gold collar with cornelians.* Only traces of this colorful inlay now survive.

The pectoral represents the God-Creator sitting on a lotus flower, which is a reference to one of cosmogonic myths according to which, a lotus emerged from a chaotic dark primeval ocean as a sign of life and light, thus - of God's presence. On the pectoral he has the head of ram, which brings to mind Khnum – an incarnation of the Creator, worshiped at Elephantine, and with Herishef – the God-Creator from Heracleopolis in Middle Egypt. However, since the pectoral was discovered at Thebes, the image on the pectoral must be Amun-Re, unified with Osiris, as suggested by the *atef*-crown. This is the Great God who fills the entire universe with himself, and orbits as the Sun around the space of life of his own creation: by day over the upper visible sky, as Re, at night over the invisible sky of the underworld, as Osiris. This image of the God that emerges from Egyptian theology of the period of the 21st-22nd dynasties (11th - 9th cent. B. C.). The pectoral originated in the period of the 22nd dynasty, presumably it should be dated to the 10th century B. C.

Bibliography: Christiane Ziegler, Un chef d'oeuvre de la collection Tyszkiewicz, le pectoral au bélier (Louvre E. 11074), [in:] *Essays in honour of Prof. Dr. Jadwiga Lipińska*, Warsaw 1997, p. 323-327, pl. XLII.

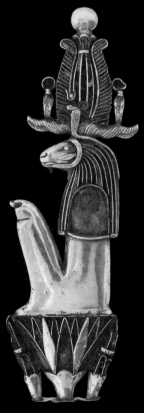

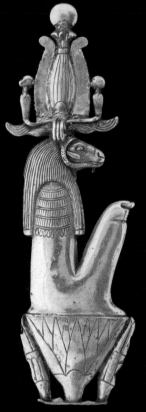

1. Pektorał znaleziony na mumii; złoto, lapis lazuli, pasta szklana; X-IX w. p.n.e.; wys. 11,5 cm; Luwr, E.11074

1. Pectoral found on a mummy; Gold, lapis lazuli, glass paste; 10th-9th cent. B.C.; h. 11.5 cm; Louvre, E.11074

W tej gablocie zgromadzono kilka dalszych niezwykłych zabytków z kolekcji Michała Tyszkiewicza. Przedmioty te są cenne zarówno z uwagi na materiał, z którego je wykonano, jak i na związek niektórych przedmiotów ze sferą królewską. Część pierścienia nr 1 stanowi pieczęć w formie prostokątnej plakietki dekorowanej po obu stronach. Na jednej stronie widnieje znany motyw poskramiania wroga, a kartusz widoczny obok zawiera imię faraona Amenemhata III (panującego w drugiej połowie XIX wieku p.n.e.). Pierścień mógł zostać wtedy wykonany. Po drugiej stronie plakietki dekoracja reliefowa wykonana w innym stylu ukazuje siedzącego przed stołem ofiarnym dostojnika o imieniu Harbes.. Był to wysoki urzędnik królewski z czasów panowania faraona Psametyka I (664-610 p.n.e.), zatem żyjący 1200 lat później, niż Amenemhat III. Należy sądzić, że stary pierścień znalazł się w jego posiadaniu i Harbes kazał go uzupełnić o swój własny wizerunek; obiekt z imieniem dawno zmarłego króla stał się dla dostojnika cennym amuletem.

Na pieczęci pierścienia nr 2 także widnieją królewskie kartusze: wymieniają one faraona Ozorkona II z 22 dynastii, panującego w IX w. p.n.e. Pierścień był własnością jego wysokiego urzędnika, królewskiego sekretarza i skarbnika świątyni Amona, imieniem Hormes. Centrum administracyjnym Egiptu było wówczas miasto Bubastis , gdzie czczono Bastet m. in. pod postacią kotki. Jest ona też identyfikowana z Hathor i obie te postaci występują wspólnie w kilku mitach. To właśnie Hathor-Bastet widnieje między dwiema figurami kotów na drugiej stronie pieczęci, przedstawiona w formie przypominającej oba sistra wystawione z gabloty 2.

Także pierścień nr 3 (z pieczęcią w formie skarabeusza) zawiera imię królewskie: jest to drugie imię protokołu królowej-faraona Hatszepsut (XV w. p.n.e.). Z podobnego okresu, jak należy sądzić po stylu, pochodzi też pierścień nr 4, którego pieczęć jest grawerowana wizerunkiem lwa. Towarzyszą mu epitety: *Dobry Bóg Pan Obu Krajów*, które odnoszą się do faraona; lew jest z pewnością jego symbolem. Na pieczęci nr 5 też widnieje imię królewskie: Ramzes. Trzy pozostałe obiekty w tej gablocie także są zapisane imionami władców: plakietka nr 6 – imieniem Totmesa III, plakietka nr 7 – dwoma imionami Amenhotepa III i towarzyszy im nazwa zespołu świątynnego w Karnaku, wreszcie skaraboid w kształcie kulki, zapewne będący centralnym elementem jakiegoś naszyjnika, imieniem koronacyjnym Totmesa I.

O bjects from the collection of Michał Tyszkiewicz brought together in this show-case are valuable both because of their material and connection of some of them with the royal environment. A part of the ring no.1 is a seal in the form of rectangular plaque decorated on both sides. One face is adorned with the well known motif of the conquered enemy accompanied by a cartouche with the name of the pharaoh Amenemhat III (who reigned in the second half of the 19th century B. C.). The ring may date from that period. On the other face of the plaque is a relief decoration executed in a different style showing Harbes, the high official in the reign of the pharaoh Psamtek I (664 – 610 B. C.), 1200 years after Amenemhat III, sitting at an offering table. Presumably, the ancient ring belonged to Harbes who had his own image added to it; a piece inscribed with the name of a long dead pharaoh had become a precious amulet for the dignitary.

The seal on the ring no. 2 is also with royal cartouches: the name of the pharaoh Osorkon II of the 22nd dynasty who reigned in the 9th century B. C. The ring was property of his high ranking official Hormes, who was the royal secretary and treasurer of the temple of Amun. In those days the town Bubastis was the administrative center of Egypt, where Bastet was worshiped, among others in the form of a cat. She came to be identified with Hathor, and both these figures appear together in some myths. Hathor-Bastet is shown flanked by two figures of cats, on the other face of the seal, depicted in a shape resembling the one of the two *sistra* from the show-case 2.

Ring no. 3 (with the seal in the form of scarab) is also with a royal name: this is the second name of the protocol of the queen-pharaoh Hatshepsut (15th century B. C.). The ring no. 4 is in a style which suggests it may come from a similar period, its seal is engraved with the image of a lion accompanied by the epithets: *Good God Lord of the Two Lands,* that definitely relate to a pharaoh, since the lion was a royal symbol. On the seal no. 5 another royal name appears: Ramses. The remaining three objects in this show-case are also inscribed with the names of rulers: the plaque no. 6 – with the name of Thutmose III, the plaque no. 7 – with two names of Amenhotep III, accompanied by the name of the temple complex in Karnak, finally the globe-shaped scaraboid no. 8, presumably the central element of a necklace - with the coronation name of Thutmose I.

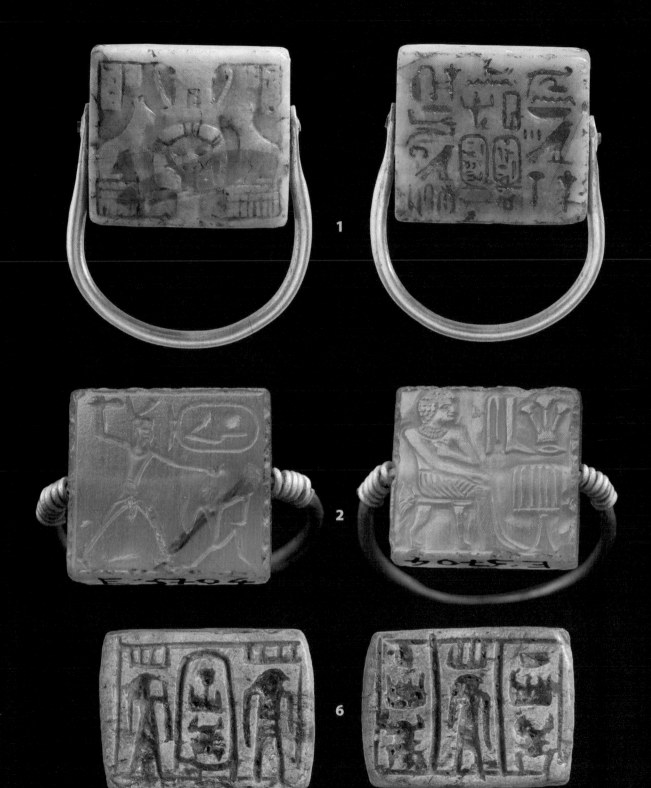

1. **Pieczęć w formie pierścienia**; złoto, karneol; XIX w. p.n.e.;
 śr. 1,85 cm; dł. płytki 1,3 cm; Luwr, E. 3704
2. **Pieczęć w formie pierścienia**; złoto, skaleń; IX w. p.n.e.;
 śr. 1,8 cm; dł. płytki 1,7 cm; Luwr, E. 3717
6. **Plakietka z imieniem królewskim**; fajans; XV w. p.n.e.;
 dł. 2,1 cm; ČDM w Kownie, Tt 4454

1. **Seal-ring**; gold, carnelian; 19th cent. B.C.; d. 1,85 cm; the
 plaque: l. 1,3 cm; Louvre, E. 3704
2. **Seal-ring**; gold, feldspar; 11th cent. B.C.; d. 1,8 cm; the plaque:
 l. 1,7 cm; Louvre, E. 3717
6. **Plaque with royal name**; faience; 15th cent. B.C.; l. 2,1 cm;
 ČDM Kaunas, Tt 4454

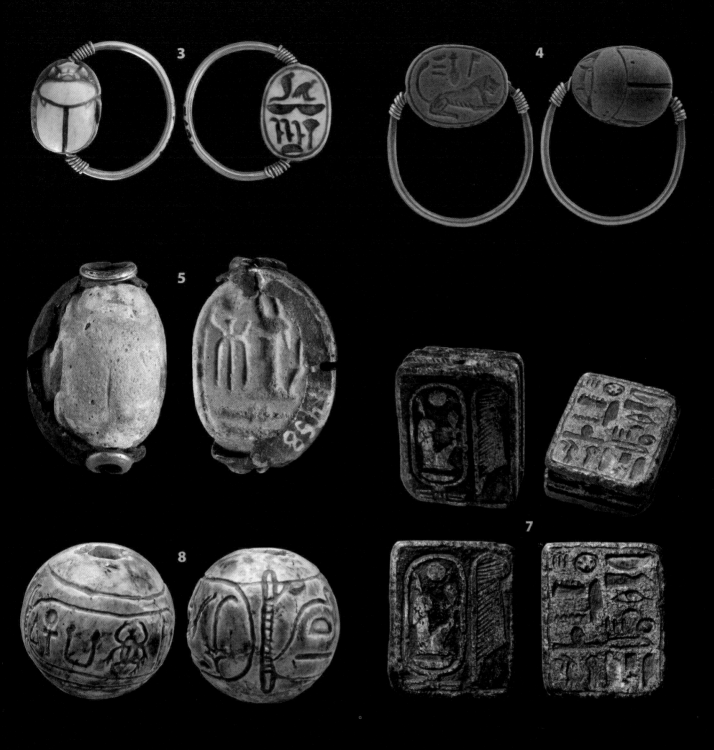

3. **Pieczęć w formie pierścienia**; złoto, kamień glazurowany; XV w. p.n.e.; śr. 2,13 cm; dł. skarabeusza 1,44 cm; Luwr, E. 3684
4. **Pieczęć w formie pierścienia**; złoto, fajans; XV w. p.n.e.; śr. 2,0 cm; dł. skarabeusza 1,37 cm; Luwr, E. 3685
5. **Pieczęć – fragment pierścienia**; elektron, wapień glazurowany; XIII-XII w. p.n.e.; dł. 1,6 cm; ČDM w Kownie, Tt 4458
7. **Plakietka z imieniem królewskim**; łupek; XIV w. p.n.e.; dł. 2,1 cm; Luwr, E. 3681
8. **Paciorek z imieniem królewskim**; glazurowany wapień; XV w. p.n.e.; śr. 2,0 cm; Luwr, E. 3682

3. **Seal-ring**; gold, glazed stone; 15th cent. B.C.; d. 2,13 cm; the scarab: l. 1,44 cm; Louvre, E.3684
4. **Seal-ring**; gold, faience; 15th cent. B.C.; d. 2,0 cm; scarab: l. 1,37 cm; Louvre, E. 3685
5. **Seal – a fragment of a ring**; elektron, glazed limestone; 13th-12th cent. B.C.; l. 1,6 cm; ČDM Kaunas, Tt 4458
7. **Plaque with royal name**; schist ; 14th cent. B.C.; l. 2,1 cm; Louvre, E. 3681
8. **Bead with royal name**; glazed limestone; 15th cent. B.C.; d. 2,0 cm; Louvre, E. 3682

i zapowiada, że nam na całym lewym brzegu rzeki kopać nie dozwoli.

Jednakże były to czasy, gdy najtrudniejsze nawet sprawy załatwiał tzw. bakszysz. Jeszcze tego samego dnia tłumacz ...*zupełnie mnie pocieszył mówiąc, iż umówił się z kilku stróżami pilnującymi wykopalisk w Tebach i że ci obiecują, iż w nocy pilnować nie będą w pewnym wąwozie za górami Assasif, że zatem będziemy mogli robić nocne kilkugodzinne poszukiwania w tym wąwozie, który także służył kiedyś za cmentarz dla mieszkańców dawnych Teb. Umówił się już dragoman z robotnikami i jutro w nocy mamy odbyć pierwszą sekretną ekspedycję. Sumienie coś tam mruczy, ale żyłka antykwariuszowska przemaga i już marzę o mumiach i sarkofagach.*

„Tajne" wykopaliska, prowadzone zapewne w tzw. Północnej Dolinie, nieopodal drogi do Doliny Królów, rozpoczęły się **15 grudnia 1861 r.** ...*o 10 wieczór z dragomanem przeprawiamy się za rzekę i dalej do kopania, lecz chociaż do czwartej rano trwano w pracowaniu, nic a nic nie wykopano.*

Następnej nocy ...*roboty za rzeką dały dwie mumie (...) Jedna z nich zawarta w skrzyni drewnianej, bardzo ozdobnej, pokrytej malowidłami zielonymi bardzo wypukłymi, zaś malowidła na tle tej zieleni czerwone i płytsze (skrzynię tę dzisiaj oglądać można w Paryżu w Luwrze).* Jest to trafny opis typowego drewnianego sarkofagu z z X w. p.n.e. (21 dynastia); należące do niego tzw. wieko mumiowe prezentowane jest w gablocie 10.

Druga zaś mumia, chociaż niepozorna, pięknie jednakże malowana po skrzyni z płótna klejonej. Ten tzw. kartonaż znajduje się w gablocie 9.

However, in those days the most difficult problems could easily be resolved with a *baksheesh*...And on the same day the dragoman... *consoled me completely saying he had already arranged with some guardians of the excavations at Thebes, and they promised not to be on the watch at night in a ravine behind the mountain of Assasif. Thus, we shall be able to make an investigation of a few hours at night in that ravine, one also used by the inhabitants of ancient Thebes for a cemetery. The dragoman has already made an arrangement with the workmen, and tomorrow at night we are to have our first secret expedition. My conscience murmurs something against this, but the antiquarian streak is gaining the upper hand and I am just dreaming of mummies and coffins.*

The "secret" excavations, probably in the so-called North Valley situated not far away from the way leading to the Valley of the Kings, began on the evening of 15th December, 1861.

... *At 10 o'clock in the evening together with the dragoman we crossed the river and set about the digging. However, although one kept on till 4 o' clock in the morning, absolutely nothing was discovered this night, and tired and drowsy I retired to rest.*

(on the next night)...*the works across the river brought two mummies (...) One of these is closed in a wooden case, very decorative, covered with paintings: green and made in high relief, while other paintings compared with the green ones are red and shallow. One can see this case in Paris in the Louvre).*

This is an accurate description of a typical wooden coffin of the 10th century B. C. (21st dynasty); the mummy cover from this coffin is exhibited in the show-case 10.

Another mummy – though a modest one is in a beautifully painted pasted linen.

The cartonnage described here is exhibited in the show-case 9.

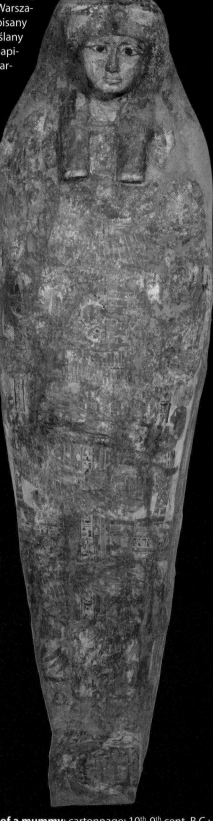

Wśród obiektów pochodzących z łohojskiej kolekcji Michała Tyszkiewicza, które Towarzystwo Sztuk Pięknych „Zachęta" przekazało w 1919 roku Muzeum Narodowemu w Warszawie, znajdował się przedmiot określony jako „pudło portretowe mumii egipskiej", zapisany imieniem „żony pisarza ze świątyni Horusa i Izydy Baste Iret". Dziś taki przedmiot określany jest terminem kartonaż, co określa zarówno materiał sporządzony z warstw płótna lub papirusu sklejonych żywicą, jak i zrobiony z niego pojemnik na mumię. Najbardziej typowe kartonaże spowijające całą mumię są datowane na 22 dynastię (X – VIII w. p.n.e.).
Kartonaż łohojski jest obecnie zachowany raczej w złym stanie. Na kilku przedwojennych fotografiach widać pięknie zachowany obiekt, w czasach wojny kartonaż został bardzo źle potraktowany i został odnaleziony jako podeptany i ubłocony. Dopiero po oczyszczeniu i konserwacji można było odczytać teksty, co umożliwiło poprawną lekturę imienia starożytnej właścicielki, pani domu Nehemes-Bastet.
Kartonaż jest pokryty wyobrażeniami opiekuńczych boskich symboli otulających skrzydłami ciało zmarłej. Główne postaci to baraniogłowy sokół reprezentujący Stwórcę Re-Atuma, czterej Synowie Horusa, Ozyrys, Re-Horachty w postaci sokoła, Izyda i Neftyda, Horus oraz szakal Upuaut.
Bibliografia: M. Dolińska, Looking for Baste Iret. Cartonnage from the Tyszkiewicz Collection in the Warsaw National Museum, [w:] *Bulletin du Musée National de Varsovie* XLII, 2001 (2006), s. 26-41.

One of the pieces from the collection of Michał Tyszkiewicz at Łohojsk, subsequently in the possession of the Society of Fine Arts "Zachęta", which in 1919 passed to the National Museum in Warsaw, was described as a "portrait box of an Egyptian mummy" inscribed with the name of "Baste Iret wife of the scribe from the temple of Horus and Isis". Today similar objects are referred to as cartonnages which term describes both its material - several layers of linen or papyrus glued together with resin and a mummy container made of this material. The most typical cartonnages enveloping whole mummy are dated to the 22nd dynasty (10th-8th cent. B. C.). The preservation of the cartonnage from Łohojsk is at present poor. On photographs taken before the outbreak of World War Two the object appears to be finely preserved, but during the war it suffered from improper handling and was discovered trampled and muddy. After the cartonnage was cleaning and subjected to conservation treatment it was possible to read its inscriptions which made possible the correct lecture of the name of its ancient owner: the Lady of the House, Nekhemes-Bastet.
The cartonnage is covered with representations of protective divine symbols whose wings shield the body of the deceased. The principal figures are: a ram-headed falcon representing the Creator Re-Atum, the four Sons of Horus, Osiris, Re-Horakhty as falcon, Isis and Nephthys, Horus and Upuaut as jackal.
Bibliography: M. Dolińska, Looking for Baste Iret. Cartonnage from the Tyszkiewicz Collection in the Warsaw National Museum, [in:] *Bulletin du Musée National de Varsovie* XLII, 2001 (2006), p. 26-41.

1. Kartonaż mumiowy; kartonaż X-IX w. p.n.e.; wys. 165,0 cm; MN w Warszawie, MN 238435

1. Cartonnage of a mummy; cartonnage; 10th-9th cent. B.C.; h. 165,0 cm; MN Warsaw, MN 238435

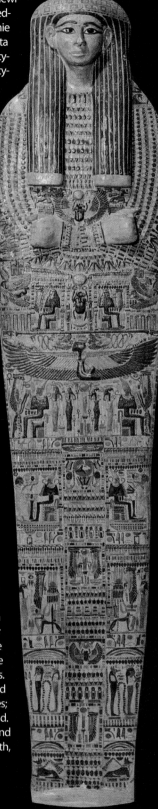

Wieko mumiowe wystawione w gablocie 10 jest największym obiektem przywiezionym przez Michała Tyszkiewicza. Jest to niemal płaska deska, która spoczywała bezpośrednio na mumii złożonej w sarkofagu. Takie przedmioty były w użyciu tylko w czasach 21 dynastii (XI-X w. p.n.e.), a styl dekoracji wieka pozwala uściślić jego datowanie na ok.970 r. p.n.e.. Z opisu Tyszkiewicza wynika, że sarkofag ten znaleziono tej samej nocy, co kartonaż (por. gablota 9), zanim jeszcze dokopano się do wejścia do grobu. Nie znamy samego sarkofagu, ale charakterystyczna kolorystyka i styl malowideł na wieku mumiowym świadczy, że jego właścicielem był tebański urzędnik związany ze świątynią Amona; wszyscy ci ludzie nosili tytuł kapłański. Skoro Tyszkiewicz niczego nie znalazł na jego mumii, nie był to człowiek zamożny. Nie znamy nawet jego imienia, gdyż na wieku mumiowym nie ma żadnego napisu; możliwe, że widniało na sarkofagu, ale odkrywca pozostawił go w Tebach. Być może nie był on tak dobrze zachowany, jak przywiezione wieko, którego malowidła pokryte werniksem wyglądają nadzwyczaj świeżo. Zmarły został przedstawiony w długiej trójdzielnej peruce; jego pierś przykrywa duży ozdobny naszyjnik zakończony powtarzającym się motywem kwiatów lotosu. Ręce skrzyżowane na piersiach trzymają symboliczne znaki-amulety. Pozostała część powierzchni wieka jest gęsto pokryta symbolicznymi wizerunkami boskiej mocy; każdy z nich miał wartość amuletu ochronnego. Ponad rękami widnieje uskrzydlony skarabeusz, a nad nim wizerunek wschodzącego Słońca; drugi skarabeusz poniżej rąk ma głowę barana. Oba te przedstawienia są ukrytym kryptograficznym zapisem imienia Amona, podobnie jak wizerunek głowy barana na czerwonym tle utworzonym przez tarczę słoneczną umieszczoną nad kwiatem lotosu; możemy rozpoznać tu ten sam motyw, który został przedstawiony na złotym pektorale. Na środku wieka widnieje uskrzydlona kobieca postać Nut – uosobienie nieba, a zarazem samego wieka. Siedzące na tronach postacie symbolizują Ozyrysa – patrona podziemnych Zaświatów, a stojące za nim kobiety – to jego mityczne siostry: Izyda i Neftyda, znane z mitu o śmierci i zmartwychwstaniu Ozyrysa. Wątki tego mitu można odnaleźć także w innych motywach. I tak: umieszczony na drzewcach zaokrąglony przedmiot zwieńczony koroną - to pojemnik mieszczący głowę Ozyrysa, który został pocięty na kawałki przez Seta; zarazem to święty emblemat z Abydos, gdzie według tradycji tę głowę miano odnaleźć. Czarny szakal to Anubis, patron mumifikacji, a postacie depczące węża: Anubis i Synowie Horusa to wyraz triumfu zmumifikowanego i zmartwychwstałego Ozyrysa nad jego mordercą – Setem, czyli życia wiecznego nad śmiercią.

The mummy-cover exhibited in the show-case 10 was the largest object in the collection of Michał Tyszkiewicz. It is an almost flat board which rested directly on the mummy in the coffin. Similar objects were used only in the period of the 21st dynasty (11th- 10th cent. B. C.), and the style of the decoration of this cover helps to narrow down its dating to around 970 B. C. From the description given by Tyszkiewicz it appears that the coffin with this mummy-cover was discovered on the same night as the cartonnage (see the show-case 9) before the entrance to the tomb was found. We do not know the coffin itself, but the characteristic colors used, and the style of the paintings on the mummy-cover indicate that its owner was an official in Thebes, connected with the temple of Amun; all these people had the title of a priest. Tyszkiewicz found nothing on this mummy, showing that it did not belong to a wealthy individual. We do not even know his name, because there is no inscription on the mummy-cover. Perhaps the name was on the coffin, but this was left behind at Thebes. Presumably it was not preserved equally well as the mummy-cover, the varnished paintings of which look unusually fresh. The deceased is shown wearing a long tripartite wig, on his chest is a large ornamental collar with lotus flower terminals. The hands crossed over the chest hold symbolic amulet signs. The remaining surface of the mummy-cover is densely covered with symbolic images of the divine power; each of them had the value of a protective amulet. Above the hands a winged scarab is shown, surmounted with the image of the rising Sun. Another scarab below the hands is ram-headed. Both these images are a hidden cryptographic record of the name of Amun, similarly as the image of ram's head against the red background of the Sun-disc placed over a lotus flower; we can recognize here the same motif as the one represented on the golden pectoral. In the middle of the mummy-cover the winged female figure of Nut is shown, personification of the sky, and at the same time, of the cover itself. The figures seated on the thrones symbolize Osiris, ruler of the Underworld, and the female figures behind the throne represent his mythical sisters Isis and Nephthys, known from the legend of the death and resurrection of Osiris. Some echoes of this myth can be found in other motifs, as well. Thus the rounded object set onto a shaft and topped by a crown represents the container with the head of Osiris, killed by Seth who divided his body into pieces; it was, at the same time the sacred emblem of Abydos where, according to tradition, the head of Osiris was found. The black jackal represents Anubis – the patron of mummification, and the figures trampling a serpent: Anubis and Sons of Horus – are an expression of the triumph of the mummified and resurrected Osiris over his murderer Seth, hence the triumph of eternal life over death.

1. Wieko mumiowe z sarkofagu; malowane i werniksowane drewno; X w. p.n.e.; wys. 168.0 cm; Luwr. E 3859

1. Mummy-cover from a coffin; painted and varnished wood; 10th cent. B. C.; h. 168.0 cm; Louvre, E 3859

(18 grudnia, 1861) Nocy dzisiejszej sam nie byłem przytomny przy robotach zarzecznych. Mohammed, którego tam postawiłem, doniósł mi, iż jedna partia robotników (podzielono robotników na dwie partie, żeby w dwóch miejscach razem jednocześnie kopać) kopiąc koło skał natrafiła głęboko w piasku na wejście w skale wykute, zapewne do grobowca, druga zaś partia daremnie całą noc kopała i nic nie zdołali odkryć.

O 10 pod pozorem bólu głowy wymknąłem się od Mustafy, zostawiając tam jeszcze na czas długi całe moje towarzystwo. Sam zaś, narzuciwszy abaję, wraz z dragomanem udałem się do moich robotników. Sowicie byłem za fatygę nagrodzonym, gdyż koło godziny drugiej z rana wszedłem nareszcie do nowo odkrytego w skale wykutego grobu.

U stóp czterech skrzyń grobowych na ziemi leżących stał stołek z drzewa sykomorowego – wklęsły u wierzchu, na nim błękitna fajansowa misa [oba te zabytki znajdują się w gablocie 11], *na dnie której jakieś zaschłe resztki potrawy, dwa chleby, z których jeden miał formę próżnej piramidy (wierzch tego chleba był skruszony), drugi nieforemny i płaski i kupa rodzynków twardych jak kamuszki. Ostrożnie przeniesiono do łodzi wszystkie moje bogactwa i przed świtem byłem już na „Adeli", najniewinniej spoczywając w łóżku, lecz nie śpiąc, gdyż silna ekscytacja sen mi zupełnie zabrała.*

Rankiem, 19 grudnia 1861 r., Michał Tyszkiewicz oglądał na swym statku zawartość czterech sarkofagów. Rozwijał odkryte w nocy mumie, pochodzące z grobowca z XV lub XIV w p.n.e. (18 dynastia) i inwentaryzował znalezione w nich przedmioty. W jednym z sarkofagów *...piękny kolorami malowany papirus, czyli rękopis na papirusie, znajdował się w mumii kapłańskiej, przy nim też znaleziono paletkę, trzcinkę do pisania, farby i różne inne instrumenta z kości słoniowej i metalu.*

Niektóre z wymienionych tutaj przez hrabiego przedmiotów wystawione są w gablocie 12.

*(18th December, 1861)*This night I was not present at the works across the river. Mohammed, whom I had left stationed there informed me that one party of the workmen (they were divided into two parties to make it possible to dig at two different places at the same time), digging near the rocks had come upon an entrance hewnintherock,burieddeepinthesand,presumablyleadingtoatomb; the another group hsd been digging the whole night and discovered nothing.

At 10 o'clock in the evening (...) together with the dragoman I was on my way to my workmen. My effort was lavishly rewarded, because at about 2 o' clock in the morning I entered at last the newly discovered rock-tomb. In front of four funerary cases lying on the earth was a stool of sycamore wood, concave at the top, with a blue faience bowl placed upon it [these two finds are displayed in the show-case no 11], *containing some dried remains of food: two loaves of bread, one of which had the form of a hollow pyramid (broken at the top), while the other one was flat and shapeless, as well as a pile of stone-hard raisins. All my bounty was transported with care to the boat, and before dawn I was already on the "Adela", resting in a most innocent manner in bed, but not sleeping, because strong excitement had fully robbed me of my sleep.*

On the next morning Michał Tyszkiewicz examined the contents of the four coffins and the mummies found in the tomb (certainly of the 18th dynasty, 15th or 14th century B. C.). In one of the coffins was...*a beautiful papyrus painted in many colors, or rather a manuscript on papyrus; a palette, some reeds used for writing, paints and various instruments of ivory and metal were also found beside it.*

Some of the objects mentioned above are exhibited in the show-case no. 12.

Taboret, który Tyszkiewicz znalazł w grobowcu, był niewątpliwie meblem używanym wcześniej, za życia właścicieli tego grobu. Jest solidny i starannie wykonany, o dobrze wyprofilowanym siedzisku i wydaje się, że był wygodny.
Stojąca na nim błękitna czarka pokryta fajansową glazurą reprezentuje charakterystyczny dla czasów 18 dynastii (XVI-XIV w. p.n.e.) typ naczyń. Ich dekoracja w postaci kwiatów lotosu namalowanych czarnym obrysem na błękitnym tle symbolizuje praocean Nu, z którego w chwili stworzenia świata wyłoniło się życie (por. złoty pektorał, gablota 7). Dla zmarłego posiadało to oczywistą symboliczną wymowę zapowiedzi zmartwychwstania.

The stool found by Tyszkiewicz was definitely a piece of furniture used in the lifetime of the owners of the tomb. It is sturdy and carefully made, with a well profiled seat and seems to have been quite comfortable.
The blue bowl placed on it, with a faience glaze, is a vessel type characteristic for the 18th dynasty. Their decoration in the form of lotus flowers, painted with a black outline on a blue background, symbolizes Nu, the primordial ocean, from which the life emerged at the time of the Creation (see the golden pectoral, in the show-case 7). The significance of this symbolism in a funerary context is obvious – a promise of resurrection.

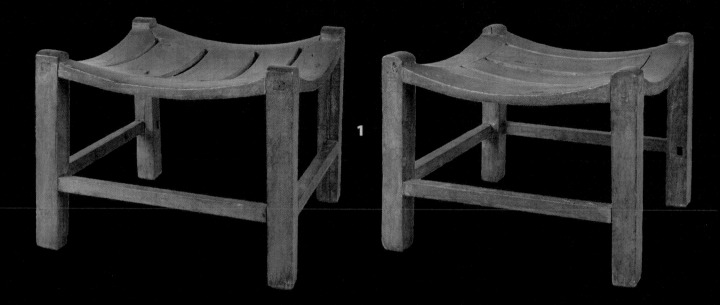

1

2

1. Stołek znaleziony w nowo odkrytym grobowcu; drewno; XIV w. .n.e.; wys. 29,0 cm; dł. 37,5 cm; Luwr, E. 3858; depozyt w MN w Warszawie, MN 143344

2. Miseczka, w której złożono żywność ofiarną; wypalona glina i fajans; XIV w. p.n.e.; śr. 16,0 cm; Luwr, E. 3857

1. Stool found in the newly discovered tomb; wood; 14th cent. B.C.; h. 29,0 cm; l. 37,5 cm; Louvre, E. 3858; deposit in MN Warsaw, MN 143344

2. Bowl, in which food offerings was deposited; pottery and faience; 14th cent. B.C.; d. 16,0 cm; Louvre, E. 3857

W tej gablocie znajdują się przedmioty znalezione wewnątrz jednego lub kilku sarkofagów z czasów 18 dynastii (XVI-XIV w. p.n.e.) odkrytych nocą z 18 na 19 grudnia, 1861 r. w grobowcu w Tebach Zachodnich. Jeśli wszystkie te obiekty pochodzą, zgodnie z tym, co Michał Tyszkiewicz napisał w swym *Dzienniku*, z jednego tylko sarkofagu, była to zapewne trumna kobiety, której imię zachowało się na papirusie: piastunki Amenemipet zwanej Bakai. Wówczas obecność paletki pisarskiej w tym samym sarkofagu świadczyłoby, że owa kobieta posługiwała się nią, a może nawet to ona sama spisała teksty na swoim papirusie. Tyszkiewicz wzmiankuje jednak...*bogate nowe przedmioty w nich* (to znaczy przy mumiach) *znalezione*, ale nie podaje szczegółów. W takim wypadku możliwe, że paletka pisarska i nóż do cięcia papirusu pochodzą z sarkofagu jakiegoś kapłana, a papirus – z sarkofagu kobiety należącej do jego rodziny. Być może odpowiedzi mógłby dostarczyć nieczytelny napis hieratyczny na palecie.

Na wystawie prezentowane są dwie z osiemnastu kart, na jakie niegdyś podzielono zwój zawierający *Księgę Umarłych* Bakai. Karty te naklejone są na niebieski karton, jak często robiono w XIX wieku. *Księga Umarłych* to ilustrowany barwnymi winietami zbiór zaklęć i formuł ofiarnych, zapewne recytowanych przy różnych działaniach rytualnych, towarzyszących zmarłemu od chwili śmierci aż do zamknięcia grobowca po pogrzebie. Wszystkich tekstów wchodzących w skład *Księgi Umarłych* odczytanych dotychczas na tebańskich papirusach grobowych z czasów Nowego Państwa (XVI-X w. p.n.e.) jest blisko 200, ale każdy papirus zawiera ich indywidualną selekcję, najczęściej liczącą kilkadziesiąt zaklęć (zwanych tradycyjnie, choć niesłusznie „rozdziałami"). Zawierają one wszelkie informacje przydatne dla duszy wędrującej po zaświatach: wiadomości o topografii państwa Ozyrysa, imiona strażników kolejnych bram zaświatowych napotykanych przez duszę zmarłego, zaklęcia chroniące przed różnymi niebezpieczeństwami i umożliwiające przemianę w nieśmiertelne formy Stwórcy, a wreszcie opis Sądu Zmarłych i wizję raju.

Księga Umarłych Bakai zawiera 31 „rozdziałów". Na wystawionych tu kartach spisane są zaklęcia 93, 72 i 57 według konwencjonalnej numeracji, jakie nadano im w XIX wieku. Są to zaklęcia przeciwko wysłaniu zmarłej na wschód w Państwie Umarłych, zaklęcia dla wyjścia za dnia i otwarcia krainy Imhet (chodzi prawdopodobnie o część zaświatów) i zaklęcia dla oddychania powietrzem i posiadania mocy nad wodą. Towarzyszące im winiety pokazują Bakai przy kapliczce i przy grobie, a także klęczącą z żaglem symbolizującym lekki

powiew. Niestety, tusz, którym pisano hieroglify w tej części papirusu, uległ procesowi dezintegracji i teksty są słabo rozpoznawalne. W katalogu zamieszczamy też zatem zdjęcia innych fragmentów, ukazujące dobrze zachowane kolumny pisanych ręcznie hieroglifów. Fragmenty z dwóch innych „rozdziałów" tego manuskryptu (1 i 83) posłużyły jako motyw dekoracyjny ścian i podłogi na wystawie. Teksty tam odwzorowane zawierają następującą treść:

Fragment zaklęcia 1:...*(jestem) płomieniem w dniu rozgromienia nieprzyjaciół w Chem. Jestem z Horusem w dniu obchodzenia świąt Ozyrysa, składa się ofiary przy święcie szóstego dnia w Junu. Jam jest kapłan w Dżedu, jam jest doskonała na wysokościach. Jam jest kapłan z Abdżu...*

Fragment zaklęcia nr 83:...*Uczynienie przemiany w Benu przez piastunkę Amenemipet zwaną Bakai. Ona mówi: Wyleciałam jak przedwieczni, stałam się Chepri, wzrosłam jako roślina, ukryłam się jako żółw. Jestem istotą każdego boga, jestem siódmym z owych siedmiu wężów, które powstały na Zachodzie...*

Bibliografia: T.Andrzejewski, *Księga Umarłych piastunki Kai*, Warszawa 1951

O bjects presented in this show-case were discovered inside one or more coffins from the time of the 18th dynasty (16th-14th cent. B. C.) on the night of 18th / 19th December, 1861, in a tomb at Western Thebes. If, according to what Michał Tyszkiewicz recorded in his *Diary*, all these objects originate from the same coffin, it would have belonged to a woman whose name survives on the papyrus: the nurse maid Amen-em-ipet, called Bakai. If so, the presence of the scribal palette inside the same coffin would be evidence that it was used by this woman, who could even had written the texts on her papyrus herself. However, Tyszkiewicz mentions ...*rich new objects found in these* (meaning: on the mummies, in plural), but he provides no further details. In such case, perhaps the scribe's palette and the knife for cutting papyrus are from the coffin of a priest, whereas the papyrus – from another coffin, belonging to a woman of his family. Perhaps the inscription on the palette in hieratic script, now illegible, holds the answer to this question.

Two out of a total of 18 sheets which once made up the scroll of the papyrus inscribed with the *Book of the Dead* belonging to Bakai are presented in the exhibition. These sheets are pasted on blue cardboard, a common practice during the 19th century A. D. The *Book of the Dead* was a set of spells and offering formulas illustrated with colorful vignettes, recited presumably during different ritual proceedings, which accompanied the deceased from the time of death until the tomb was sealed after burial. The number of all the texts included in the *Book of the Dead* found so far been on the tomb papyri from Thebes reaches almost 200 but every manuscript contains an individual selection, usually numbering several dozen spells (traditionally, though not correctly, referred to as "chapters"). These contain every information useful for a soul traveling through the Underworld: notes on the topography of the realm of Osiris, the names of the guardians of the gates, which the soul meets on its way, spells protecting against various dangers and making it possible to change into immortal forms of the Creator, and finally, a description of the Judgment of the Dead and a vision of paradise.

Bakai's *Book of the Dead* contains 31 „chapters". On the sheets exhibited are the texts of spells nos. 93, 72 and 57, according to the conventional numeration given to them in the 19th century A. D. These texts contain spells against sending the deceased to the east of the realm of the dead, spells to go out by day, to open the land Imkhet, possibly a part of the Underworld, and spells to breathe the air and have power over water. The accompanying vignettes show Bakai standing next to the chapel and the tomb, and also kneeling while holding a sail symbolizing a breath of air. Unfortunately, the ink, with which the hieroglyphs in this part of the papyrus were written, has suffered disintegration, and the texts are poorly recognizable. In this catalogue some photos of other fragments are also inserted, showing well preserved columns of handwritten hieroglyphs. Fragments of two other "chapters" of this manuscript (1 and 83) were used as a decorative motif on the walls and on the floor. The texts copied there have the following meaning:

Fragment of the spell no. 1: ...*(I am) the flame on the day of crushing the rebels in Khem. I am with Horus on the day of the festival of Osiris; offerings are made on the sixth day festival in Iunu. I am the priest in Djedu, I am perfect one in the height, I am a priest from Abdju...*

Fragment of the spell no. 83:...*Making transformation into Benu by the nurse maid Amen-em-ipet called Bakai. She says: I have flown up like the primeval ones, I have become Khepri, I have grown as a plant, I have clad myself as a tortoise, I am essence of every god, I am the seventh of those seven serpents who came into being in the West...*

Bibliography: T.Andrzejewski, *Księga Umarłych piastunki Kai*, Warszawa 1951

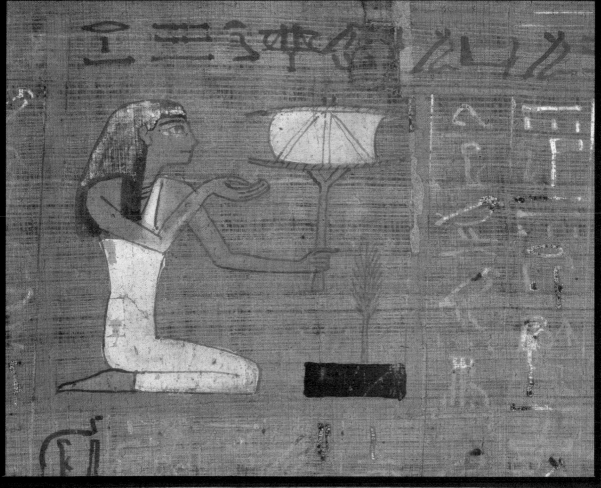

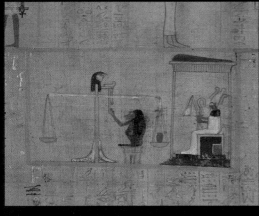

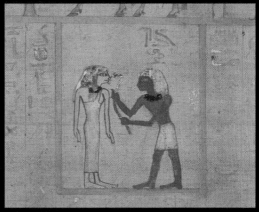

1. Fragmenty *Księgi Umarłych*; papirus; XIV w. p.n.e.;
dł. 60,0 i 54,5 cm; wys. 36,0 cm każdy; MN
w Warszawie, MN 237128 / 15-16

1. Fragments of the *Book of the Dead*; papyrus; 14th
cent. B.C.; l. 60,0 and 54,5 cm; h. 36,0 cm each; MN
Warsaw, MN 237128 / 15-16

Wystawiona tu paleta pisarska posiada delikatną i elegancką strukturę. Dwa zagłębienia przy końcu palety zawierają pozostałości farb, które rozrobione z wodą dawały tusz. Zwykły tekst był pisany na czarno, natomiast szczególnie ważne fragmenty na czerwono. Najwyraźniej ta paleta była używana w życiu doczesnym swego właściciela; nie jest wykluczone, że papirus wystawiony obok został napisany przy użyciu zachowanych tu razem z paletką trzcinek i tuszu. Ponieważ krótkie teksty, np. listy nie wymagały użycia dużych kart papirusowych, ucinało się część rolki. Nóż do cięcia papirusu znaleziony przez Michała Tyszkiewicza należy do niezwykle rzadkich znalezisk: zachowały się prawdopodobnie tylko dwa takie obiekty; drugi znajduje się w Bostonie.
 Pałeczki z kości odgrywały taką samą rolę, jak dzisiejsze kostki do gry. Grający (na przykład w węża czy w *senet*) rzucał kilka takich pałeczek (dekorowanych tylko po jednej stronie), a ze sposobu, w jaki upadły, odczytywano ilość oczek potrzebnych do przesunięcia pionka. Staroegipskie gry przypominały nasze gry planszowe, ale dokładne zasady nie są w pełni zrekonstruowane.

The scribe's palette exhibited here (no. 2) has a delicate and elegant structure. Two depressions near the ending of the palette still retain some remains of the paints which, mixed with water, produced ink. An ordinary text was written in black, while the particularly important fragments or words – in red. This palette was evidently used in the lifetime of its owner; it is possible that the papyrus shown here had been written using the reeds and ink which survived with the palette. Since short texts, for instance, letters did not require the use of large sheets of papyrus, one could cut off the fragment of a scroll as needed. The knife for cutting papyrus discovered by Michał Tyszkiewicz is a very rare find; one of two which survive, the other is at present in Boston. The playing sticks of bone were used similarly as in the game of dice today. The player (for example in the game of "serpent" or *senet*) would throw a set of such pieces (decorated only on one side) and from the way they fell read the number of points needed to move his pawns. The ancient Egyptian games resembled our board games but their exact rules are not fully reconstructed.

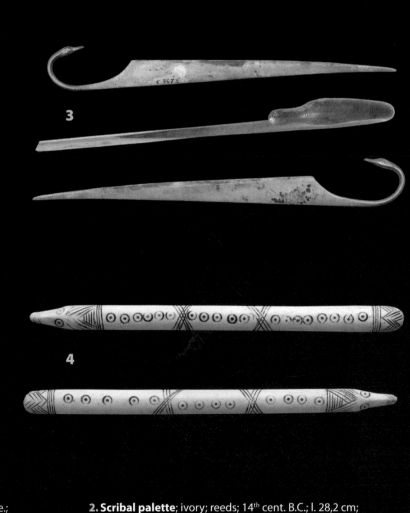

2. Paleta pisarska; kość słoniowa, trzcinki; XIV w. p.n.e.; dł. 28,2 cm; szer. 2,6 cm; Luwr, E. 3669

3. Nóż do cięcia papirusu; brąz; XIV w. p.n.e.; dł. 24,4 cm; Luwr, E. 3673

4. Pałeczki do gry; kość; XIV w. p.n.e.; dł. 17,9 cm każda; Luwr, E. 3675 i E. 3676

2. Scribal palette; ivory; reeds; 14th cent. B.C.; l. 28,2 cm; w. 2,6 cm; Louvre, E. 3669

3. Knife for cutting papyrus; bronze; 14th cent. B.C.; l. 24,4 cm; Louvre, E. 3673

4. Playing sticks; bone; 14th cent. B.C.; l. 17,9 cm each; Louvre, E. 3675 and E. 3676

Ogromna większość zabytków, które Michał Tyszkiewicz przywiózł z Egiptu w 1862 r., to amulety i drobne figurki wykonane z różnych materiałów, najczęściej fajansu lub kamienia, znalezione zapewne na mumiach odkrytych w czasie wykopalisk na terenie cmentarzyska w Tebach:

(19 stycznia 1862 r.) Ciekawość dowiedzenia się o pomyślnym lub niepomyślnym skutku przedsięwziętych poszukiwań archeologicznych przez ludzi na ten cel przeze mnie najętych i tu zostawionych, nie dała mi długo spać i równo ze świtem posłałem po dozorcę robotników moich. O godzinie ósmej z rana ciekawość moja była zadowoloną, gdyż miałem ścisłe sprawozdanie o robotach podczas mojej niebytności. Dozorca przyniósł mi całą chustę różnych drobiazgów, jak skarabeów, paciorków, bóstweczek kamiennych i porcelanowych, kilka nawet drobiazgów złotych...

The greater part of the collection brought from Egypt in 1862 by Michał Tyszkiewicz are amulets and small figurines made of various materials, usually of faience or stone, which had been found on mummies discovered during excavations in the area of the Theban necropolis.

(19th January, 1862) My curiosity to find out about the favourable or unfavourable result of the archaeological search made by the people hired by me for this purpose and left there, kept me from sleeping long, and at dawn I sent for the overseer of my workmen. At 8 o' clock in the morning my curiosity was satisfied, as I had got a precise report on the work made during my absence. The overseer brought a shawl full of various small objects: scarabs, beads, figurines of gods in stone or porcelain, even some gold trifles...

W Okresie Późnym, tj. w VII w. p.n.e. upowszechnił się zwyczaj dekorowania mumii siatkami wykonanymi z fajansowych rureczek i paciorków, w których umieszczano niekiedy amulety, m. in. skarabeusze, czasami uskrzydlone (zabytki nr 3-5).
Wydaje się, że efektowne „naszyjniki mumiowe" wyeksponowane w gablocie 13 zostały wykonane już na Litwie, aczkolwiek z oryginalnych rureczek i paciorków, , które stanowiły pozostałość jednej lub kilku siatek mumiowych znalezionych przez Michała Tyszkiewicza.
W „naszyjniku" nr 1 wykorzystano skarabeusza, zapewne umocowanego w siatce mumiowej, podobnie (w siatce) były użyte amulety, wykorzystane w obu „naszyjnikach" nr 2. Przedstawiają one postacie dwóch z czterech Synów Horusa – mitycznych pomocników Anubisa podczas mumifikacji Ozyrysa: Hapi ma głowę małpy, a Kebehsenuf – sokoła. Przypuszczalnie pochodzą one z jednej mumii, należy więc przypuszczać, że jeszcze dwa inne analogiczne „naszyjniki", a przynajmniej dwa brakujące amulety z tego zespołu: Amset (z głową ludzką) i Duamutef (z głową szakala) były włączone do kolekcji. Być może te zabytki zostały wy-

In the Late Period, i. e. beginning from around 7th century B. C. the custom spread, of decorating mummies with nets made of miniature faience tubes and beads; amulets, including scarabs, sometimes winged, were also fixed in the nets, too (see objects nos. 3-5).
It seems that the spectacular "mummy necklaces" exhibited in the show-case 13 have were actually made in Lithuania, although from original loose tubes and beads, being remains of one or more mummy nets discovered by Michał Tyszkiewicz.
The scarab in the "mummy necklace" no. 1 a scarab probably comes from a mummy net. This may also be the case of amulets used in two "mummy necklaces" no. 2. The amulets represent two (of four) Sons of Horus – mythical helpers of Anubis during the mummification of Osiris: Hapi has the head of an ape, Kebehsenuf – the head of a falcon. These two amulets originate probably from one mummy, it is therefore feasible that two other similar "necklaces", or at least two lacking amulets of the set: Amset (with the human head) and Duamutef (with the head of jackal) were included in the collection. Perhaps these pieces were taken away

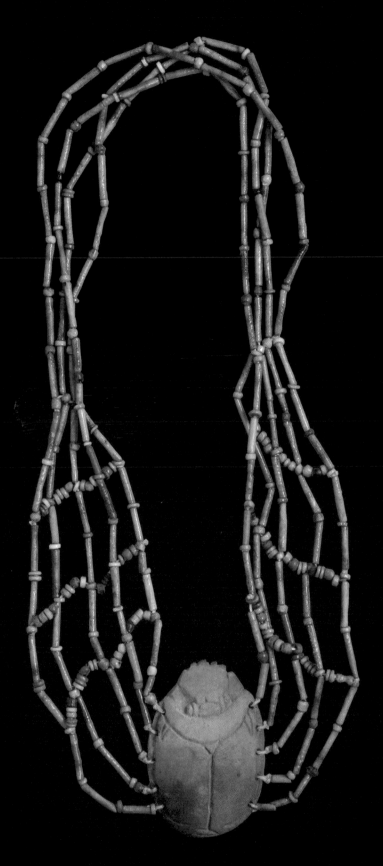

1. Pseudo-naszyjnik mumiowy ze skarabeuszem; fajans; VII-IV w. p.n.e.; dł. 31,5 cm; LDM z Wilna, TD 2533

1. Pseudo mummy necklace with a scarab; faience; 7th-4th cent. B.C.; l. 31,5 cm; LDM Vilnius, TD 2533

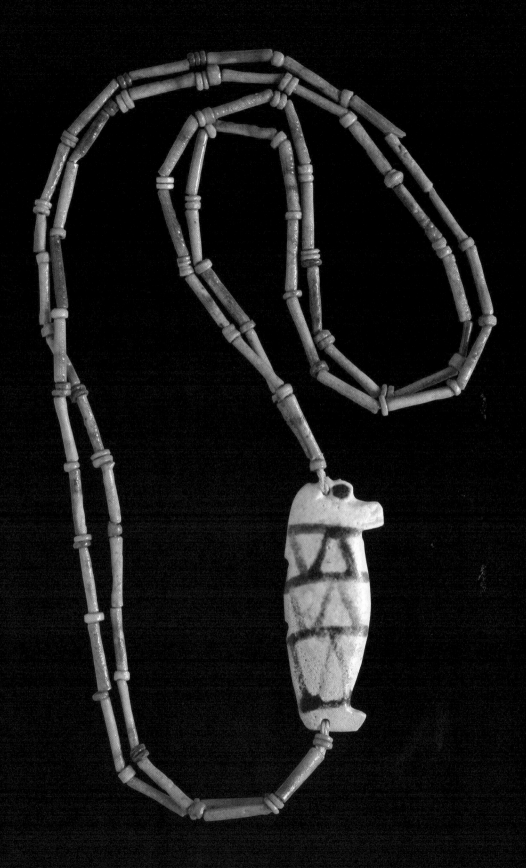

2. Dwa pseudo-naszyjniki mumiowe z amuletami; fajans; VII-IV w. p.n.e.; dł. 32,0 i 41,0 cm; LDM z Wilna, TD 2534

2. Two pseudo mummy necklaces with amulets; faience; 7th-4th cent. B.C.; l. 32,0 and 41,0 cm; LDM Vilnius, TD 2534

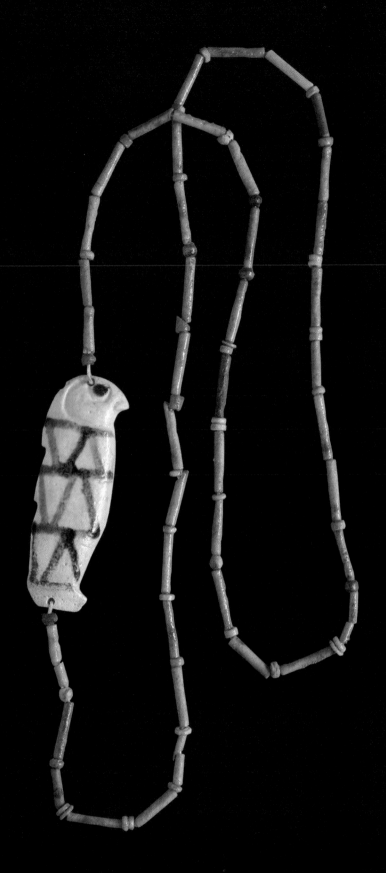

2. Dwa pseudo-naszyjniki mumiowe z amuletami; fajans;
VII-IV w. p.n.e.; dł. 32,0 i 41,0 cm; LDM z Wilna, TD 2535

2. Two pseudo mummy necklaces with amulets; faience;
7th-4th cent. B.C.; l. 32,0 and 41,0 cm; LDM Vilnius, TD 2535

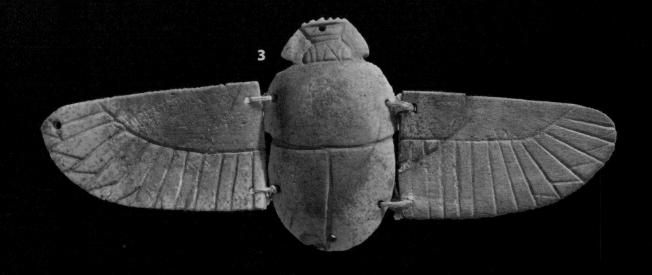

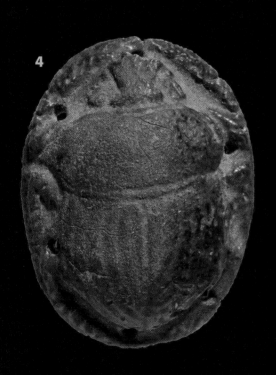

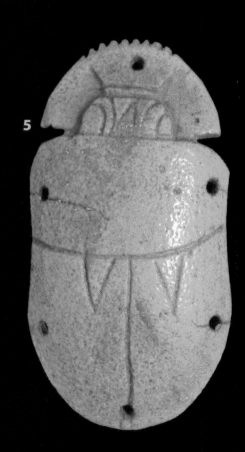

3. **Uskrzydlony skarabeusz z siatki mumiowej**; fajans; VII-IV w. p.n.e.; dł. 15,9 cm; MN w Warszawie, MN 236901

4. **Skarabeusz z siatki mumiowej**; fajans; VII-IV w. p.n.e.; dł. 4,3 cm; MN w Warszawie, MN 236903

5. **Skarabeusz z siatki mumiowej**; fajans; X-IV w. p.n.e.; dł. 6,6 cm; LNM w Wilnie, IM 4971

3. **Winged scarab from a mummy net**; faience; 7th-4th cent. B.C.; l. 15,9 cm; MN Warsaw, MN 236901

4. **Scarab from a mummy net; faience**; 7th-4th cent. B.C.; l. 4,3 cm; MN Warsaw, MN 236903

5. **Scarab from a mummy net**; faience; 10th-4th cent. B.C.; l. 6,6 cm; LNM Vilnius, IM 4971

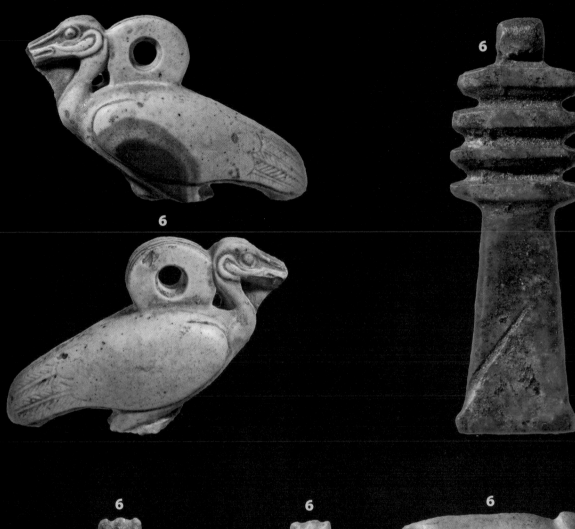

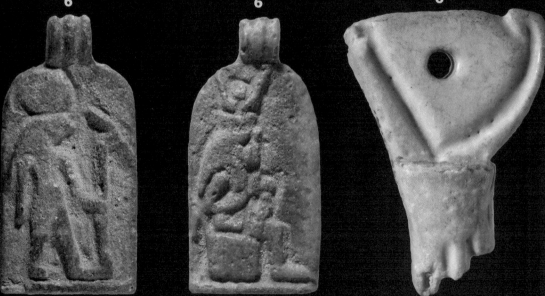

6. Amulety używane w naszyjnikach; fajans; VII-I w. p.n.e.;
MN w Warszawie, MN 236866; dł. 5,8 cm, 236974; dł. 2,5 cm,
236892; dł. 2,8 cm, 236893; dł. 2,6 cm, 236976; dł. 2,7 cm

6. Amulets used in necklaces; faience; 7th-1st cent. B.C.;
MN Warsaw, MN 236866; l. 5,8 cm, 236974; l. 2,5 cm, 236892;
l. 2,8 cm, 236893; l. 2,6 cm , 236976; l. 2,7 cm

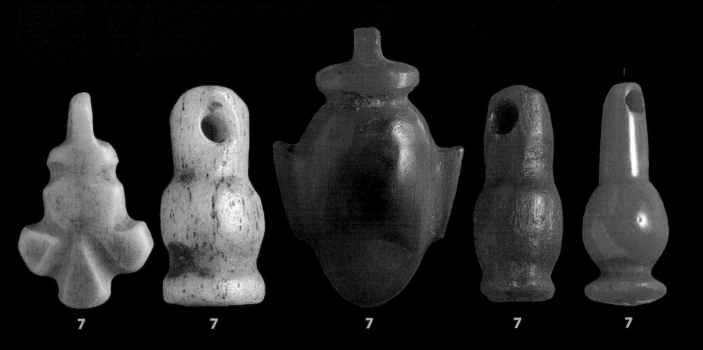

7. Amulety używane w naszyjnikach; karneol, jaspis, fajans, szkło; XIV-XI w. p.n.e.; ČDM w Kownie, Tt 4466; dł. 2,1 cm, Tt 4461; dł. 1,2 cm, Tt 4460; dł. 2,5 cm, Tt 4462; dł. 1,3 cm, Tt 4463; dł. 1,6 cm

7. Amulets used in necklaces; carnelian, jasper, faience, glass; 14th-11th cent. B.C.; ČDM Kaunas, Tt 4466; l. 2,1 cm, Tt 4461; l. 1,2 cm, Tt 4460; l. 2,5 cm, Tt 4462; l. 1,3 cm, Tt 4463; l. 1,6 cm

Zespoły amuletów znajdywanych na mumiach z Okresu Późnego (VII – IV w. p.n.e.) sięgają niekiedy kilkudziesięciu sztuk; n. p. na jednej z mumii zbadanych w 1988 r. w Muzeum Narodowym w Warszawie znaleziono ich łącznie 55. Amulety mumiowe można podzielić na dwie zasadnicze grupy. Jedna z nich obejmuje amulety zaopatrzone w otworki lub uchwyty; były one przeznaczone do zawieszenia na nitce (por. gablota 13, nr 6 i 7, także niektóre amulety wystawione w gablocie 14). Takie amulety mogły być noszone za życia, ale wykonane z nich naszyjniki zawieszano również na mumiach. Druga grupa amuletów obejmuje różne drobne figurki i symboliczne wyobrażenia, które nie posiadają żadnego otworu służącego do zawieszenia. Figurki z tej grupy mogły być najpierw przechowywane w domach, pełniąc swe ochronne funkcje wobec żywych. Później były umieszczone bezpośrednio na ciele mumii lub wkładane między bandaże w trakcie jej owijania. Większość obiektów wystawionych w gablocie 14 należy do tej kategorii.

Sets of amulets discovered on mummies from the Late Period (7th-4th cent. B. C.) can sometimes number up to several dozen pieces; for example, on a mummy investigated in 1988 in the National Museum in Warsaw 55 amulets were found. The amulets can be divided into two principal groups. Group one are pieces provided with holes or loops; they amulets would be worn as pendants (see the show-case 13, objects nos. 6 and 7, also some of the amulets shown in the show-case 14). They were used in life but could also be used in mummy necklaces. Group two are various small figurines and images without a hole or loop. Presumably they were first kept at home, to protect the living. Later such figurines and amulets were placed directly on the body, or inserted between the bandages when it was being wrapped. The majority of objects displayed in show-case 14 belong in this category.

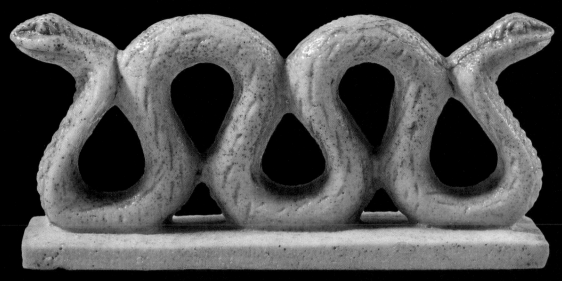

1

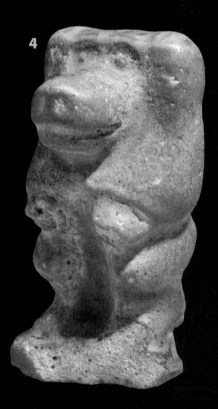

4

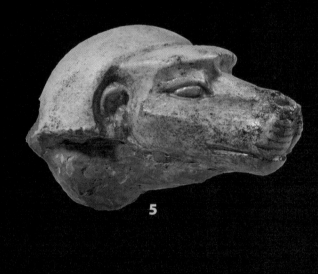

5

1. **Figurka – amulet w kształcie podwójnego węża**; fajans;
 VII-IV w. p.n.e.; dł. 7,0 cm; wys. 3,3 cm; MN w Warszawie,
 MN 236847
4. **Figurka – amulet przedstawiający Tota**; fajans; VII-IV w.
 p.n.e.; wys. 5,2 cm; MN w Warszawie, MN 236846
5. **Głowa posążka Tota jako pawiana**; fajans; VII-VI w. p.n.e.;
 dł. 6,5 cm; MN w Warszawie, MN 236922

1. **Figurine – amulet in shape of a double serpent**; faience;
 7th-4th cent. B.C.; l. 7,0 cm; w. 3,3 cm; MN Warsaw, MN 236847
4. **Figurine – amulet representing Toth**; faience; 7th-4th cent.
 B.C.; h. 5,2 cm; MN Warsaw, MN 236846
5. **Head of a statuette of Toth as baboon**; faience; 7th-6th B.C.;
 l. 6,5 cm; MN Warsaw, MN 236922

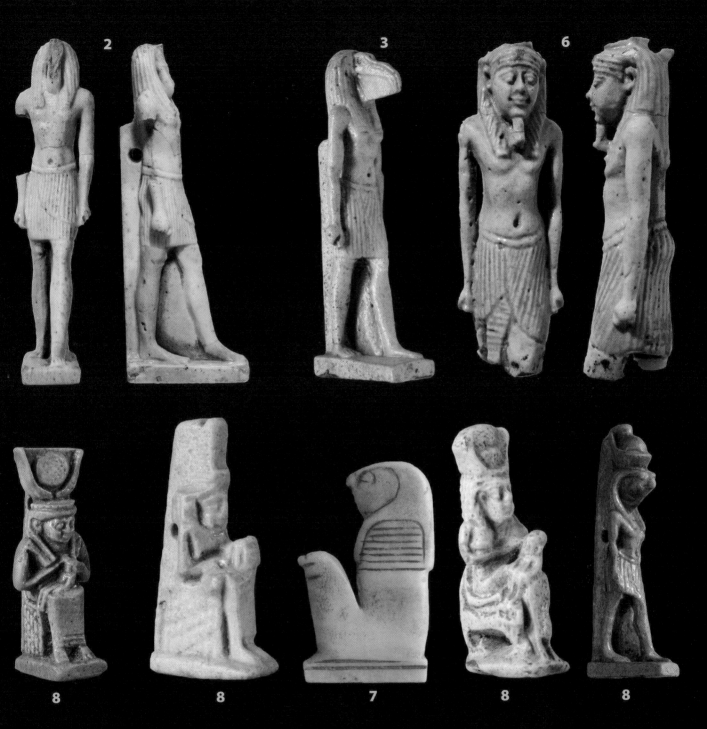

2 3 6

8 8 7 8 8

2. **Figurka – amulet przedstawiający Tota**; fajans; VII-IV w. p.n.e.; wys. 4,4 cm; MN w Warszawie, MN 236848
3. **Figurka – amulet przedstawiający Tota**; fajans; VII-IV w. p.n.e.; wys. 5,8 cm; LNM w Wilnie, IM 4964
6. **Figurka – amulet przedstawiający Nefertuma**; fajans; IV – I w. p.n.e.; wys. 5,8 cm; MN w Warszawie, MN 236857
7. **Figurka – amulet przedstawiający Syna Horusa**; nefryt; VII-IV w. p.n.e.; wys. 4,6 cm; ČDM w Kownie, Tt 4431
8. **Małe figurki – amulety o różnych kształtach**; fajans, kamienie; VII-I w. p.n.e.; LDM w Wilnie, TD 2543; wys. 2,4 cm, 2544; wys. 2,9 cm, 2545; wys. 2,8 cm, 2546; wys. 3,1 cm

1. **Figurine – amulet representing Toth**; faience; 7th-4th cent. B.C.; h. 4,4 cm; MN Warsaw, MN 236848
3. **Figurine – amulet representing Toth**; faience; 7th-4th cent. B.C.; h. 5,8 cm; LNM Vilnius, IM 4964
6. **Figurine – amulet representing Nefertum**; faience; 4th-1st cent. B.C.; h. 5,8 cm; MN Warsaw, MN 236857
7. **Figurine – amulet representing a Son of Horus**; nephrite; 7th-4th cent. B.C.; h. 4,6 cm; ČDM Kaunas, Tt 4431
8. **Small figurines – amulets of various shapes**; faience, stones; 7th-1st cent. B.C.; LDM Vilnius, TD 2543; h. 2,4 cm, 2544; h. 2,9 cm, 2545; h. 2,8 cm, 2546; h. 3,1 cm

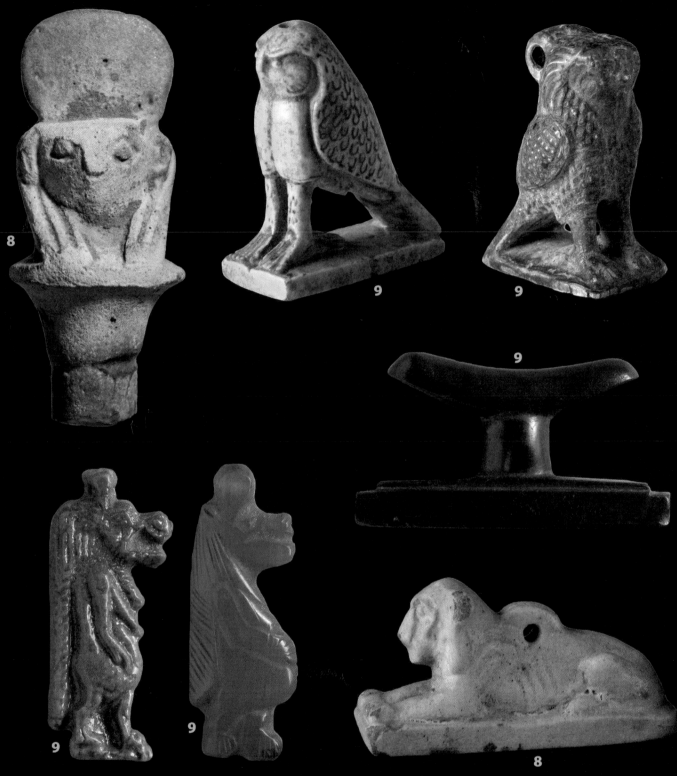

8. **Małe figurki – amulety o różnych kształtach**; fajans, kamienie;
VII-I w. p.n.e.; MN w Warszawie, MN 236861; wys. 3,6 cm;
LDM w Wilnie, TD 2595; dł. 3,7 cm

9. **Małe figurki – amulety o różnych kształtach**; barwne kamienie;
VII-I w. p.n.e.; ČDM w Kownie, Tt 4537; wys. 2,4 cm, 4541; wys. 2,8
cm, 4542; dł. 3,9 cm, 4426; wys. 2,7 cm, 4427; wys. 2,9 cm

8. **Small figurines – amulets of various shapes**; faience,
stones; 7th-1st cent. B.C.; MN Warsaw, MN 236861; h. 3,6 cm;
LDM Vilnius, TD 2595; l. 3,7 cm

9. **Small figurines – amulets of various shapes**; colorful
stones; 7th-1st cent. B.C.; ČDM Kaunas, Tt 4537; h. 2,4 cm, 4541;
h. 2,8 cm, 4542; l. 3,9 cm, 4426; h. 2,7 cm, 4427; h. 2,9 cm

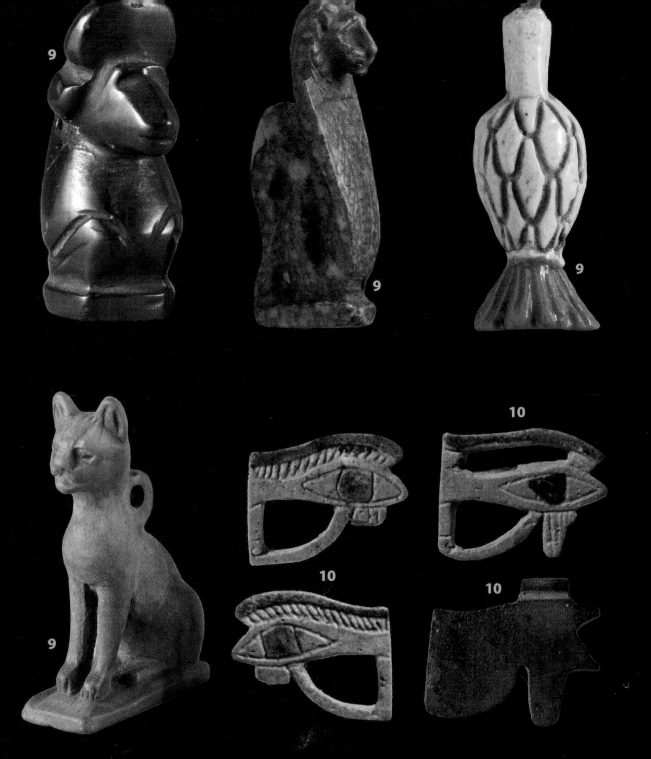

9. Małe figurki – amulety o różnych kształtach; fajans; barwne kamienie; VII-I w. p.n.e.; ČDM w Kownie, Tt 4445; wys. 3,0 cm, 4438; wys. 2,2 cm, 4465; wys. 2,7 cm, 4433; wys. 3,3 cm

10. Amulety w kształcie oka *udżat*; fajans, jaspis; VII-IV w. p.n.e.; MN w Warszawie, MN 236961; dług. 3,8 cm, 236962; dług. 3,9 cm, 236994; dług. 2,2 cm

9. Small figurines – amulets of various shapes; faience; colorful stones; 7th-1st cent. B.C.; ČDM Kaunas, 4445; h. 3,0 cm, 4438; h. 2,2 cm, 4465; h. 2,7 cm, Tt 4433; h. 3,3 cm

10. Amulets in shape of the *udjat*-eye; faience, jasper; 7th-4th cent. B.C.; MN Warsaw, MN 236961; l. 3,8 cm, 236962; l. 3,9 cm, 236994; l. 2,2 cm

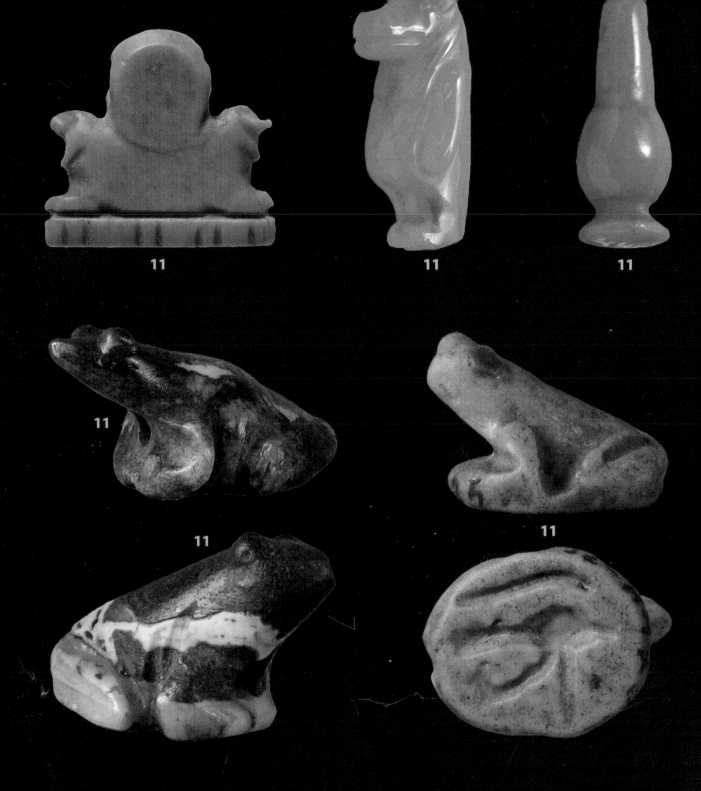

11

11

11

11

11

11

11

11. Bardzo małe amulety różnych kształtów; karneol, jaspis, fajans; XV-XI w. p.n.e.; MN w Warszawie, MN 23696; wys. 1,4 cm; ČDM w Kownie, Tt 4540; wys. 1,6 cm, 4464; wys. 1,6 cm, 4472; dł. 1,1 cm, 4473; dł. 1,3 cm, 4474; dł. 1,6 cm

11. Very small amulets of various shapes; cornelian, jasper, faience; 15th-11th cent. B.C.; MN Warsaw, MN 23696; h. 1,4 cm; ČDM Kaunas, Tt 4540; h. 1,6 cm, 4464; h. 1,6 cm, 4472; l. 1,1 cm, 4473; l. 1,3 cm, 4474; l. 1,6 cm